학교에서 배웠지만
잘 몰랐던 미술

**일러두기**

1. 작품의 원어 제목은 제작 당시의 표기에 따랐으나 찾기 어려운 경우에는 영어로 표기했다.
2. 평면 작품의 크기는 세로, 가로순이며, 입체 작품의 크기는 높이, 너비, 깊이순이다.

이명옥 관장과 함께하는 창의적 미술 읽기

# 학교에서 배웠지만 잘 몰랐던 미술

이명옥 지음

SIGONGART

# 미술은 다른 눈으로
# 세계를 보고 경험하는 것

이 책을 기획하게 된 동기는 교과서에 나오는 명작들을 새롭게 바라보는 눈을 갖게 하기 위해서입니다.

창의성이 중요해진 시대의 흐름을 반영하듯 미술에 관심을 갖는 사람들이 늘어나고 있지만 대부분은 미술과 가까워지는 방법을 알지 못해 어려움을 겪곤 합니다. 심지어 학교 교과서에 실린 익숙한 미술작품인데도 명작의 가치를 깨닫지 못하지요. 미술이 관찰력, 상상력, 실험 정신, 응용력을 길러 주는 창의성의 도구라는 것을 잘 알면서도 안타깝게도 미술을 멀리한 채 살아가고 있는 것이지요.

'미술 감상이 어려운 숙제가 아니라 호기심과 흥미를 불러일으키는 정신의 놀이라는 점을 어떻게 독자에게 전달할 수 있을까?'

오랜 생각 끝에 키워드key word (열쇠가 되는 단어), 주제의 핵심이 되는 단어를 고른 다음 그 의미가 담긴 여러 미술작품들을 소개하고 키워드 부분을 확대한 부분도를 원작과 비교하는 색다른 미술 감상법을 제시하게 되었습니다. 단순히 명작을 감상하고 명작에 관한 지식과 정보만을 얻는 수동적인 작품 감상법이 아니라 적극적인 감상자가 되어 창의성도 기르고 미술사도 공부할 수 있도록 말이지요.

예를 들면 '검지가 전하는 무수한 말들' 편에서는 레오나르도 다 빈치의 걸작 〈암굴의 성모〉가 소개됩니다. 그림에는 성모 마리아, 천사 우리엘, 아기 예수, 세례 요한 등 네 명의 인물이 등장하는데 네 인물의 손동작이 제각기 다릅니다. 이 손짓이 과연 어떤 의미를 지녔는지 추적하면서 그림의 메시지를 발견하는 것이지요.

또 다른 예로 '반 고흐는 왜 빈센트라고 서명했을까?' 편에서는 빈센트 빌럼 반 고흐의 그림들이 소개됩니다. 반 고흐는 널리 알려진 반 고흐라는 성이 아니라 빈센트라는 이름으로 서명했는데 성을 싫어하게 된 계기, 성이 아닌 이름으로 서명한 사연이 밝혀집니다. 그리고 이름에 부끄럽지 않은 그림을 그리겠다는 예술가로서의 각오를 서명에 담았다는 점을 깨닫게 되는 것입니다.

프랑스의 소설가 마르셀 프루스트는 20세기 최고의 소설 중 하나로 손꼽히는 『잃어버린 시간을 찾아서』에서 이렇게 말했어요.

"예술작품 덕분에 우리들은 단 하나의 세계, 우리의 세계만을 보는 대신 그 세계가 스스로 증식하는 것을 볼 수 있다. 독창적인 예술가들이 많으면 많을수록 우리는 그만큼 많은 세계를 가질 수 있게 되는 것이다."

뛰어난 미술작품은 우리의 눈에는 보이지 않는 것들을 보고 느끼고 경험하게 만드는 신비한 힘을 가지고 있다는 뜻이지요.

제가 개발한 미술 감상법이 독자들의 사랑을 받을 수 있기를 진심으로 바라면서, 귀한 도판을 제공해 준 작가들, 시공사 관계자, 강혜진 편집자에게 감사의 말을 전합니다.

2013년 11월
이명옥

# 01

미술에서
보이는 것들,
재발견하기

# 그림의 이름표,
## 서명

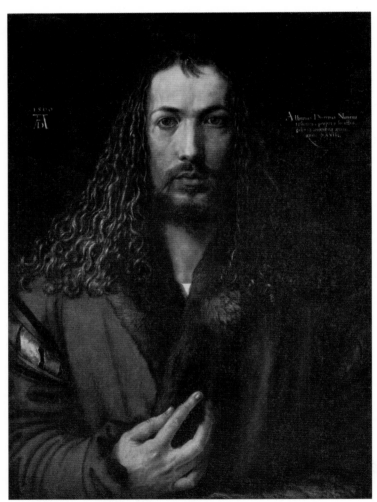

알브레히트 뒤러, 〈자화상〉, 1500년, 피나무에 혼합 재료,
67×49cm, 뮌헨, 알테 피나코테크Alte Pinakothek.

2005년 위작 파문을 일으켰던 이중섭, 박수근 두 화가의 미공개 작품 2천8백여 점이 모두 가짜로 판명되었다는 기사는 미술계를 큰 충격에 빠뜨렸어요. 흥미롭게도 가짜 그림으로 판명된 결정적인 증거 중의 하나는 서명이었지요. 가짜 그림의 서명만 따로 촬영해 컴퓨터로 하나씩 비교한 결과, 천여 개의 가짜 그림에 적힌 서명이 국화빵처럼 똑같았다는 것입니다. 진짜 그림 밑에 먹지를 대고 서명을 베껴 가짜 그림에 사용한 것이지요.

이런 사례에서 나타나듯이 그림의 이름표인 서명은 진품이라는 것을 증명하는 보증서와 같은 역할을 해요. 또한 작품의 권위를 보장하거나 그림의 배경과 특징, 예술가의 개성까지도 알려 주는 중요한 자료가 되기도 합니다.

••• 16세기 독일 화가 알브레히트 뒤러Albrecht Dürer, 1471-1528가 28세에 그린 자화상을 살펴보지요. 뒤러는 '북유럽의 레오나르도 다 빈치'로 불릴 만큼 유명한 화가예요. 시성 괴테는 독일 문학을, 뒤러는 독일 미술을 대표하지요.

그림 왼쪽에 뒤러의 서명이 보이나요? 뒤러 이름의 머리글자에서 따온 알파벳 'A'와 'D'를 결합해 만든 것입니다. 화가가 직접 디자인해 그림에 최초로 사용한 서명으로 미술사적 가치가 높지요.

알브레히트 뒤러의 〈자화상〉
왼편에 있는 서명.

뒤러는 당시에 독일 최고의 인기 화가였어요. 뒤러의 그림을 똑같이 베낀 짝퉁 그림이 시중에 돌면서 큰 피해를 보았답니다. 진품임을 증명하기 위해 그림에 서명하게 된 것이지요.

또 자신이 학문이 높고 교양도 풍부한 예술가라는 것을 자랑하기 위해 서명을 했어요. 그 시절 독일의 화가들은 예술가로 인정받지 못하고 손재주만 뛰어난 기능공 취급을 받았어요. 그러나 뒤러는 화가와 장인, 기술자들에게 실기와 이론을 가르치는 미술책을 출간할 만큼 학식이 높았어요. 자부심과 자신감으로 가득 찬 뒤러는 화가의 지위를 수공업자에서 창조자의 수준으로 끌어올리겠다는 야망을 품게 됩니다. 이름 없는 기능공이 아니라 존경받는 유명 화가라는 사실을 서명으로 보여 준 것이지요. 서명을 직접 디자인한 것도 고급 브랜드 로고처럼 보이도록 하기 위해서였어요.

••• 오스트리아의 화가 에곤 실레Egon Schiele, 1890-1918에게 서명은 청춘기의 강한 자의식과 자신에 대한 사랑을 의미합니다. 〈자화상〉에서 실레는 정장 차림에 나비넥타이를 맨 멋쟁이 청년의 모습으로 등장했어요.

그림은 언뜻 보면 미완성 작품처럼 느껴져요. 검은색 양복의 어깨 부분까지만 색칠하다 멈추었거든요. 하지만 왼쪽 소매 주름을 자세히 살펴보세요. 화가의 서명이 숨겨져 있어요. 미완성작이 아니라 의도적으로 색을 칠하지 않은 것이지요. 만일 검은색을 양복 전체에 칠했다면 서명이 가려져 보이지 않았겠지요.

실레는 왜 서명을 쉽게 찾을 수 없도록 숨겨 놓았을까요? 청춘기 특유의 혼란스러운 심리 상태를 서명에 투영한 것이지요. 청춘기에는 두 가지 상반된 특성이 혼재되어 나타나요. 미래에 대한 희망과 불안이지요. 자신을 감추고

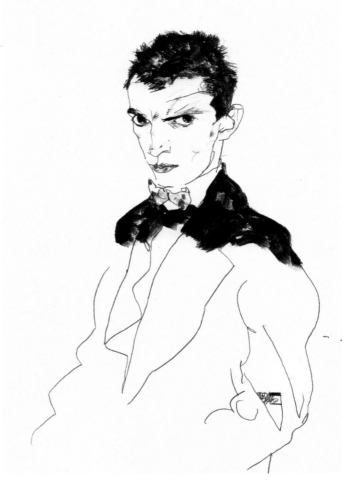

에곤 실레, 〈자화상〉,
1912년, 종이에 수채,
46.5×31cm, 개인 소장.

에곤 실레의 〈자화상〉 부분. 소매를
잘 살펴보면 서명이 숨겨져 있네요.

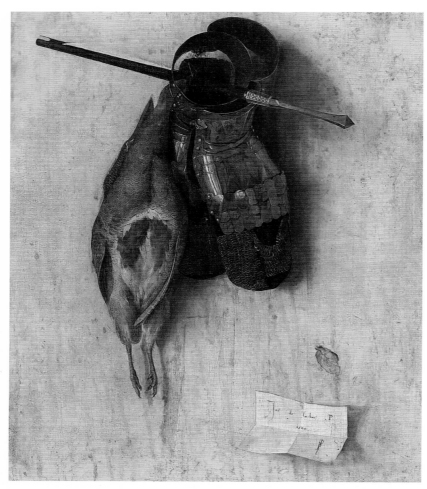

야코포 데 바르바리, 〈자고새와 쇠 장갑이 있는 정물〉, 1504년,
패널에 유채, 49×42cm, 뮌헨, 알테 피나코테크.

싶으면서도 드러내고 싶은 청춘기의 모순적인 특성을 서명에 담은 것입니다.

실레는 스페인 독감에 걸려 28세로 요절할 때까지 많은 자화상을 남겼어요. 존재에 대한 탐구의 도구로 자화상을 활용했어요. 날카로운 선으로 그려진 얼굴과 색칠하다 만 검은색은 청춘기의 불안, 반항, 방황, 좌절, 허무를, 붉은 입술은 청춘의 열정과 삶에 대한 애착을 말하고 있답니다.

••• 〈자고새와 쇠 장갑이 있는 정물Still-Life with Partridge and Gauntlets〉은 16세기 베네치아 화가인 야코포 데 바르바리Jacopo de' Barbari, 1450?~1515?가 그린 것입니다. 사진처럼 정교하게 그린 최초의 정물화이지요. 나무판자 벽에 석궁 화살에 꿰인 자고새와 쇠로 만든 장갑이 걸려 있고 그 아래는 종이쪽지가 붙어 있네요.

새의 깃털이나 쇠 장갑의 반짝이는 표면, 종이쪽지를 두 번 접은 흔적까지도 실물로 착각할 만큼 실감 나게 그렸군요. 그림인지 실물인지 구분할 수 없게 만드는 이런 그림을 가리켜 '트롱프 뢰유trompe-l'œil'라고 불러요. 프랑스어로 '속이다'의 'tromper'와 '눈'을 뜻하는 'œil'에서 유래한 단어인데, 일명 '눈속임 그림'으로 불리기도 합니다.

야코포 데 바르바리의 〈자고새와 쇠 장갑이 있는 정물〉에 그려진 종이쪽지. 종이쪽지에 화가의 서명과 제작 연도가 적혀 있네요.

2차원 평면(캔버스)에 그린 그림인데도 3차원 입체물처럼 보이지요. 그리고자 하는 대상과 똑같은 색채를 사용하고 명암이나 질감도 똑같이 보이도록 사실적이고 세밀한 기법으로 그렸기 때문이지요. 관객은 무의식적으로 그림을 만져 보려고 하겠지요. 그래서 눈을 속이는 그림이라고 부르는 것입니다.

그런데 화가의 서명은 어디에 있을까요? 재미있게도 종이쪽지에 화가의 서명과 제작 연도를 감쪽같이 적었네요. 왜 종이쪽지에 서명했을까요? 종이쪽지가 실제로 그림에 붙여진 것인지, 그려진 것인지 알쏭달쏭하게 만들기 위해서랍니다.

호기심이 생긴 관객이 그림을 자세히 살피고 난 뒤에 "앗, 그림이네! 속았어"라고 탄성을 지르기를 바란 것이지요. 바르바리는 자신이 사람들의 눈을 속일 만큼 정교하고도 세밀하게 그릴 수 있는 재능을 가졌다는 것을 자랑하기 위해 종이쪽지에 서명한 것입니다.

••• 때로는 서명이 사랑을 고백하는 수단이 되기도 합니다. 〈알바 공작부인의 초상화Portrait of the Duchess of Alba〉는 18세기 에스파냐 화가인 프란시스코 고야Francisco José de Goya y Lucientes, 1746-1828가 그린 것입니다. 이 초상화는 에스파냐 궁정의 꽃으로 불리던 알바 공작부인의 미모와 패션 감각, 부유함을 잘 보여 주고 있어요. 알바 공작부인은 하얀 비단 속옷 위에 황금색 저고리를 입고 정교하게 꽃 장식을 수놓은 검은색 비단 치마를 입었네요. 화려한 황금 술이 달린 빨간 허리띠도 맸어요. 두 팔에는 금실 망사로 짠 토시를 끼고 금실로 수놓은 구두를 신었어요. 머리에는 검은색 비단으로 만든 얇은 만티야mantilla(에스파냐 여인들이 즐겨 쓰는 베일)를 썼으며 검은 머리카락이 돋보이도록 흰색과 금색이 어우러진 나비매듭 장식을 달았네요. 알바 공작부인이

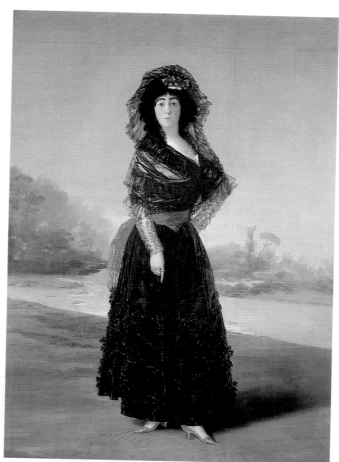

프란시스코 고야, 〈알바 공작부인의 초상화〉, 1797 년, 캔버스에 유채, 210× 149cm, 뉴욕, 미국 히스 패닉 협회Hispanic Society of America.

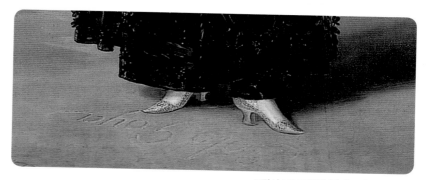

프란시스코 고야의 〈알바 공작부인의 초상 화〉에 적혀 있는 독특한 서명. '나에게는 오 직 고야뿐'이라는 뜻의 문장으로 고야와 공 작부인의 열애 관계를 드러내 줍니다.

입은 치마는 바스키냐<sup>basquiña</sup>로 불리는 외출용 옷인데 에스파냐 귀족 부인들은 외출할 때 반드시 바스키냐를 입고 머리에는 만티야를 썼지요.

그런데 그림 속 공작부인의 눈빛과 손짓이 예사롭지 않네요. 우리의 눈을 바라보면서 검지로 바닥에 적힌 'Solo Goya'라는 글자를 가리키고 있거든요. 'Solo Goya'는 '나에게는 오직 고야뿐'이라는 뜻입니다.

고야는 왜 유별난 방식으로 초상화에 서명을 했을까요? 수수께끼의 비밀을 풀어 보도록 하지요. 이 초상화가 그려지던 시절에 고야와 알바 공작부인은 연인 사이였어요. 두 사람의 열애설은 에스파냐 사교계를 발칵 뒤집어 놓았지요. 고야는 비록 궁정 화가이지만 가난한 시골 출신이었고 알바 공작부인은 에스파냐 최고 명문 귀족인 알바 가문의 제13대 공작부인이었거든요. 그녀는 20개가 넘는 작위를 가졌고 왕과 왕비를 접견할 때도 모자를 벗지 않아도 되는 대귀족이었지요. 심지어 에스파냐의 왕비 마리아 루이사마저도 알바 공작부인의 지위를 부러워했을 정도였어요.

에스파냐의 보석이라는 찬사를 받던 알바 공작부인이 신분이 낮은 화가와 사랑에 빠졌으니 엄청난 스캔들이 일어난 것이지요. 고야는 국민적 관심사로 떠오른 두 사람의 열애설을 잠재우기는커녕 당당하게 공개했어요. 그림 속 서명으로 두 사람이 연인 관계라는 사실을 공식적으로 밝힌 것이지요.

••• 〈부채를 든 자화상〉은 우리나라 최초의 서양 화가인 고희동<sup>1886-1965</sup>이 무더운 여름날에 윗옷의 단추를 풀어 헤치고 부채질로 더위를 식히고 있는 자신의 모습을 그린 작품입니다.

이 자화상은 한국 미술사에서 중요한 위치에 있어요. 조선 최초의 서양 화가가 그린 현존하는 가장 오래된 유화 작품이거든요. 그림 위에는 '1915'

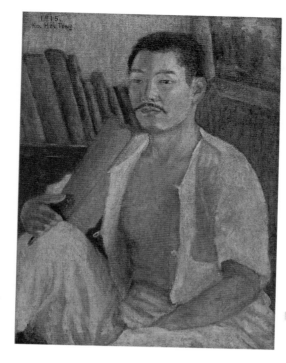

고희동, 〈부채를 든 자화상〉, 1915년, 캔
버스에 유채, 61×46cm, 등록문화재
제487호, 과천, 국립현대미술관.

라는 숫자와 'Ko. Hei Tong'이라는 알파벳 글자가 보이네요. 1915는 그림을
그린 연도를 말하고 Ko. Hei Tong은 화가의 영어 서명입니다.

왜 영어로 서명을 했을까요? 고희동은 일본으로 유학을 가서 서양화를
공부한 대표적인 개화파 화가입니다. 자신이 서구 문물을 적극적으로 받아
들인 근대적인 화가라는 사실을 영어 서명으로 알린 것이지요.

지금껏 화가들의 개성만큼이나 서로 다른 서명을 비교하면서 자연스럽게
미술사를 공부했어요. 미술작품을 감상할 때 서명도 함께 살펴보는 습관을
기르면 좋겠어요. 그림 감상의 즐거움을 두 배로 늘려 줄 뿐 아니라 작품을
이해하는 데도 많은 도움을 줄 거예요.

# 반 고흐는 왜 빈센트라고
## 서명했을까?

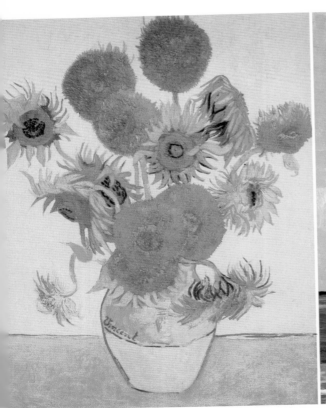

| 빈센트 반 고흐, 〈해바라기〉, 1888년, 캔버스에 유채,
93×73cm, 런던, 내셔널 갤러리The National Gallery.

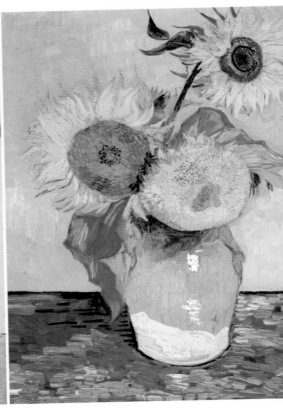

| 빈센트 반 고흐, 〈병에 담긴 세 송이 해바라기〉,
1888년, 캔버스에 유채, 73×58cm, 개인 소장.

내가 그의 이름을 불러 주기 전에는

그는 다만

하나의 몸짓에 지나지 않았다.

내가 그의 이름을 불러 주었을 때

그는 나에게로 와서

꽃이 되었다.

(중략)

　김춘수의 시 〈꽃〉에 나오는 이 구절을 암송하는 사람들이 많아요. 이 시는 이름을 불러 주기 전의 나는 무의미한 존재에 불과하지만, 이름을 불러 주는 순간부터 꽃처럼 아름답고 소중한 존재로 다시 태어난다는 뜻을 담고 있지요.

　한 인간의 정체성을 의미하는 이름은 예술작품에도 커다란 영향을 끼칩니다. 세상에서 가장 유명한 화가 중의 한 사람인 빈센트 빌럼 반 고흐Vincent Willem van Gogh, 1853-1890의 그림에서도 이런 사례를 찾아볼 수 있어요.

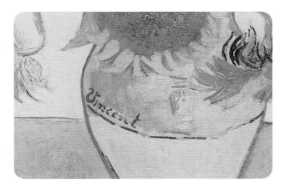

빈센트 반 고흐의 〈해바라기〉 부분. 꽃병에 '빈센트'라는 서명이 적혀 있네요.

••• 반 고흐는 1888년 늦여름, 해바라기 그림 넉 점을 그렸어요. 태양을 좋아했던 반 고흐는 태양의 꽃인 해바라기를 무척 사랑했지요. 질병과 가난, 외로움으로 고통받을 때도 해바라기를 그릴 때만은 삶의 에너지가 넘쳤어요. 해바라기를 지상의 태양으로 여겼던 것이지요. 오죽하면 반 고흐가 37세로 세상을 떠났을 때, 친구들이 그의 관 위에 해바라기를 얹어 주었을까요.

해바라기를 넉 점이나 그린 것은 자신이 가장 좋아하는 해바라기 꽃 그림으로 화가 고갱이 머물 손님용 침실을 장식하기 위해서였지요. 반 고흐는 자신이 가장 존경하는 화가이며 인생의 스승으로 여겼던 고갱에게 자신의 노란 집으로 와서 함께 살자고 권하고 있었거든요.

그런데 반 고흐는 넉 점 중에서 두 점에만 서명을 했어요. 20쪽에 실린 두 작품을 보세요. 〈해바라기Sunflowers〉에서는 노란색 꽃병에 서명한 빈센트Vincent라는 이름이 선명하게 보이지만, 〈병에 담긴 세 송이 해바라기Three Sunflowers in a Vase〉에서는 찾을 수가 없네요. 우리에게 잘 알려진 반 고흐라는 성이 아니라 빈센트라는 이름으로만 서명한 것입니다.

왜 반 고흐가 아닌 빈센트라고 서명했을까요? 그리고 왜 어떤 그림에는 서명하고 어떤 그림에는 서명하지 않았을까요? 궁금증을 풀어 보지요.

먼저 반 고흐의 강한 개성입니다. 격정적인 성격에 고집도 무척 센 반 고흐는 순종적인 아들을 원했던 목사 아버지와 사사건건 부딪쳐 사이가 점차 멀어졌어요. 아버지와의 갈등은 반 고흐 가문을 의미하는 반 고흐라는 성까지 싫어하는 계기가 되었지요.

이런 반 고흐의 심정은 남동생 테오에게 보낸 편지에도 잘 드러나요.

"네가 점점 더 반 고흐 가문 사람들을 닮아 가서 성격이 아버지나 숙부처럼 된다면, 네 사업 수완이 좋아져서 나와는 전혀 딴판으로 살아가게 된다

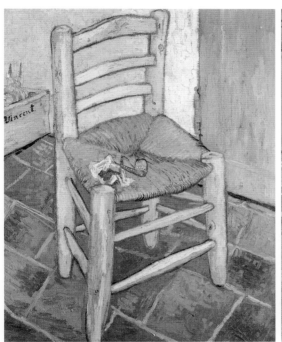

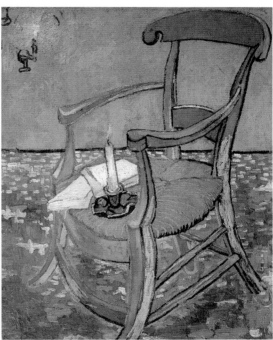

빈센트 반 고흐, 〈반 고흐의 의자〉, 1888년, 캔버스에 유채, 93×73.5cm, 런던, 내셔널 갤러리.

빈센트 반 고흐, 〈폴 고갱의 의자〉, 1888년, 캔버스에 유채, 90.5×72cm, 암스테르담, 반 고흐 미술관Van Gogh Museum.

면, 다시 말해 네가 정치적인 사람이 된다면 말이다. 분명하게 말하는데 나는 너와 등을 돌리고 가까이하지 않을 것이다. 우리는 더 이상 서로 어울릴 수도 없겠지."

••• 반 고흐의 유별난 개성이 빈센트라는 이름으로 서명한 이유였다는 근거는 〈반 고흐의 의자Van Gogh's Chair〉(23쪽 왼쪽)와 〈폴 고갱의 의자Paul Gauguin's Armchair〉(23쪽 오른쪽)에서도 찾아볼 수 있어요. 반 고흐는 1888년 12월 초에 서로 마주 보는 방향으로 놓인 두 개의 빈 의자를 그렸어요. 하나는 자신의 의자, 다른 하나는 고갱의 의자였지요.

두 의자 그림은 한 쌍처럼 다정하게 보이지만 두 화가의 개성만큼이나 달라요. 〈반 고흐의 의자〉에서는 시간대가 밝은 햇살이 비치는 한낮이네요. 반 고흐의 의자는 팔걸이도 없고 밀짚으로 엮어 만든 소박한 나무 의자군요. 의자에는 반 고흐가 즐겨 피우던 담배 뭉치와 파이프가 놓여 있고 그가 가장 좋아하는 색인 노랑이 칠해졌어요. 왼쪽 뒤편의 나무 화분에 심은 양파에서는 생명력을 상징하는 싹이 나오고 있고요. 아, 나무 화분에 빈센트라고 적혀 있네요. 자신의 의자라는 것을 증명하기 위해 빈센트라는 이름을 쓴 것이지요.

〈폴 고갱의 의자〉는 고갱의 안락의자를 그린 것인데 시간대가 밤이군요. 왼쪽 벽의 가스등 불빛이 실내를 환히 밝히고 있거든요. 의자에는 고갱이 읽던 소설책과 불타고 있는 양초가 있어요. 반 고흐는 보색인 빨강과 녹색을 사용해 그림을 화려하게 장식했네요. 이 의자 그림은 지성미가 넘치는 멋쟁이 화가로 소문난 고갱에게 바치는 우정의 선물이거든요. 하지만 고갱의 의자에는 서명이 없네요.

개성파 화가인 반 고흐가 성이 아닌 이름에 애착을 가졌던 심정을 이해할 수 있을 것 같아요. 성과 이름은 차이가 있어요. 성은 이씨, 김씨, 박씨 등 씨족에게 공통이지만 이름은 특별해요. 오직 나만의 고유명사이거든요.

반 고흐는 또한 자신의 그림이 사람들에게 사랑받기를 바라는 마음에서 빈센트로 서명했어요. 네덜란드 출신인 반 고흐는 프랑스에서 살면서 그림을 그렸고 프랑스에서 죽었어요. 그는 프랑스 사람들이 반 고흐라는 성을 발음하기 어려워 마치 트림이라도 하듯 우스꽝스럽게 말하는 것을 듣고 속상해했어요. 이런 사실은 역시 테오에게 보낸 편지에 적혀 있어요.

"앞으로 작품 목록에 이름을 넣을 때 반 고흐가 아니라 내가 캔버스에 서명하는 것처럼 빈센트로 적어 다오. 이곳 사람들은 내 성을 제대로 발음할 줄 모른다. (중략) 내 작품을 보는 사람들이 내가 격의 없이 친근하게 그들에게 말을 걸고 있음을 알아주었으면 하는 마음으로 빈센트라고 서명한단다."

••• 끝으로 반 고흐가 약 700점에 달하는 그림에 서명을 하지 않은 이유입니다. 마음에 드는 그림들만 골라 빈센트라고 서명했기 때문이지요. 자신의 이름에 부끄럽지 않은 그림을 그리겠다는 맹세와 각오는 테오에게 보낸 편지와 〈생트마리드라메르의 바다 풍경 Seascape near Les Saintes-Maries-de-la-Mer〉(26쪽 위)에서도 느껴집니다.

"내 그림에 서명하기 시작하다가 곧 멈춰 버렸다. 그런 짓이 너무 어리석게 느껴졌다. 그러나 바다 그림에 눈에 확 띄는 붉은색으로 내 이름을 적었다. 녹색 배경에 붉은색을 칠하고 싶었으니까."

반 고흐에게 서명은 삶의 의욕, 예술혼, 창작 에너지였어요. 그 증거로 몸과 마음의 병이 깊어져 죽음을 눈앞에 둔 오베르에서는 서명을 하지 않았지요.

빈센트 반 고흐, 〈생트마
리드라메르의 바다 풍
경〉, 1888년, 캔버스에
유채, 51×64cm, 암스
테르담, 반 고흐 미술관.

롤란트 홀스트, 반 고흐
의 전시회 도록 표지에
실린 그림, 1892년, 석판
화, 암스테르담, 반 고흐
미술관.

빈센트라는 서명이 반 고흐의 예술과 인생에서 얼마나 중요한 위치를 차지하고 있는지는 롤란트 홀스트Roland Holst의 석판화에서 확인할 수 있어요. 이 판화는 반 고흐가 세상을 떠나고 2년 뒤에 열렸던 첫 회고전의 도록 표지를 장식한 그림이에요. 그림 왼쪽에서는 반 고흐가 그토록 좋아했던 찬란한 태양이 지평선 위로 솟아오르고 있어요. 해가 떠오르는데도 해바라기는 해를 바라보지 못하고 힘없이 고개를 떨구고 있네요. 해바라기는 37세에 요절한 화가 반 고흐를 상징합니다. 그러나 빈센트라는 서명은 또렷하게 보이네요. 이 서명은 반 고흐 전설이 시작되고 있음을 알리는 신호이기도 하지요.

빈센트라는 서명은 반 고흐가 왜 위대한 화가로 평가받고 있는지에 대한 해답이 되겠어요. 반 고흐는 자신의 이름을 걸고 그림을 그렸어요. 존재의 의미인 이름값을 하겠다는 마음 자세가 세상에서 가장 독창적인 그림을 그리게 된 비결이겠지요.

# 손이 가진
## 다양한 표정

미켈란젤로 다 카라바조, 〈엠마오의 저녁 식사〉, 1601년경, 캔버스에 유채, 141×196cm, 런던, 내셔널 갤러리.

"손은 제2의 뇌다"라는 말을 들어 본 적이 있나요? 미국 컬럼비아 대학교 심리학과의 로버트 크라우스Robert Krauss 교수의 ˙말이에요. 손은 육체의 부속물이 아니라 정신의 도구라는 뜻이지요. 손은 인간의 신체 기관 중에서 가장 자유롭게 움직이는 데다 의지대로 동작을 조절할 수도 있거든요. 예술가들이 '손'을 주제로 한 다양한 미술작품을 창조한 것도 손의 가치를 높이 평가하고 있기 때문이지요. 그럼 예술가들이 손을 어떻게 활용했는지 작품을 감상하면서 확인해 볼까요?

••• 〈엠마오의 저녁 식사Cena in Emmaus〉는 17세기 이탈리아의 화가 카라바조Michelangelo da Caravaggio, 1573-1610가 신약성서 「루가의 복음서」 24장에 나오는 이야기를 그림으로 옮긴 것입니다.

식탁 한가운데에 앉아 있는 빨간색 옷을 입은 남자는 예수 그리스도예요. 그 옆에 서 있는 흰색 모자를 쓴 남자는 여관 주인, 다른 두 남자는 예수의 제자들이지요. 이 그림에서 눈길을 끄는 것은 예수와 두 제자의 손동작입니다. 예수는 왼손을 음식 위에 두고 오른손은 관객을 향해 힘차게 내밀고 있네요. 그림 왼쪽의 제자는 두 손으로 의자를 붙잡은 채 예수를 바라보고, 오른쪽의 제자는 다섯 손가락을 쫙 펴고 양팔을 벌리는 동작을 취하고 있군요. 특히 그의 왼손은 그림 바깥으로 튀어나올 것처럼 실감 나게 그려졌어요.

카라바조는 인물들의 손동작으로 그림의 의미를 알려 주고 있어요. 부활한 예수가 이스라엘 엠마오의 한 여관에서 제자들과 함께 식탁에 앉아 있는데도 제자들은 그 사실을 깨닫지 못하지요. 예수가 빵과 포도주를 나눠 먹는 의식인 성찬식을 거행하자 제자들은 뒤늦게 예수가 부활한 것을 알아차리고 깜짝 놀랍니다. 예수의 손동작은 희생과 사랑, 구원을 상징하며, 두 제

자의 손동작은 인간적인 충격과 감동을 나타내지요. 빵과 포도주는 성체성사, 석류는 부활, 썩은 사과와 색이 변한 무화과는 인류의 원죄를 뜻합니다.

카라바조 그림의 가장 두드러진 특징 중 하나는 연극의 한 장면을 보는 것처럼 느껴진다는 데 있어요. 손짓, 몸짓, 표정 연기로 강렬한 감정을 전달하지요. 그중에서도 손짓 연기는 타의 추종을 불허해요. 예수와 제자들의 손은 마치 탐조등처럼 관객의 눈길을 그림으로 집중시키는 역할을 해요. 즉 이 그림의 실제 주인공은 손동작인 것이지요.

••• 에스파냐 화가 고야는 전쟁의 잔인함을 손짓 언어로 고발하고 있어요. 〈1808년 5월 3일El tres de mayo de 1808 en Madrid〉은 에스파냐를 침략한 나폴레옹의 프랑스 군대가 민중 봉기에 가담한 에스파냐 민중을 진압하는 장면을 그린 것입니다. 당시 프랑스 군대는 도시를 약탈하고 에스파냐 국민들을 무참하게 학살했어요. 분노한 시민들이 점령군에 맞서 격렬하게 저항하자 프랑스 군대는 항거하는 시민들을 처형장으로 끌고 가서 잔인하게 살해했지요. 그 역사적이고 비극적인 날이 바로 1808년 5월 3일입니다.

에스파냐의 애국자들이 죽음의 차례를 기다리는 끔찍한 순간이네요. 총칼로 무장한 프랑스 군인들이 가엾은 희생자들을 향해 총구를 겨누고 있어요. 땅에는 처형당한 희생자의 시신에서 흘러나온 피가 대지를 붉게 물들이고 있네요.

고야가 희생자들의 손동작으로 어떻게 작품의 의미를 전달하고 있는지 확인해 볼까요?

먼저 무릎을 꿇고 두 팔을 치켜든 남자의 손을 자세히 살펴보세요. 남자의 손바닥에서 성흔처럼 보이는 상처를 발견할 수 있어요. 성흔은 예수 그

프란시스코 고야, 〈1808년 5월 3일〉, 1814년, 캔버스에 유채, 268×347cm, 마드리드, 프라도 미술관Museo del Prado.

리스도가 십자가에 못 박힐 때 손바닥에 생긴 상처를 말해요. 왜 성흔을 그린 것일까요? 프랑스 군대의 야만적인 행동을 비난하는 한편, 흰옷을 입은 남자가 예수 그리스도처럼 폭력의 희생자라는 점을 강조하기 위해서지요.

그림 왼쪽에 있는 수도사의 손도 주목하세요. 그는 무릎을 꿇은 자세로 두 주먹을 불끈 쥐고 있어요. 시민들을 학살하는 침략자들에 대한 강한 증오심을 이 손동작으로 보여 주는 것이지요.

총살형의 차례를 기다리는 희생자들의 손도 있네요. 두 손으로 눈을 가리고 있군요. 이 손들은 죽음의 공포와 두려움을 말합니다.

희생자의 손바닥을 자세히 보면 예수의 손에
생긴 성흔 같은 흔적이 보이네요. 화가는 희
생자들의 죽음이 예수의 죽음처럼 고귀하다
는 사실을 나타내고 싶었던 것입니다.

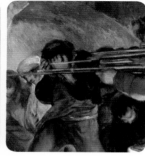

(왼쪽) 수도사의 주먹 쥔 손
은 침략자들에 대한 증오심
을 나타냅니다.
(오른쪽) 희생자가 자신의
얼굴을 감싸 쥔 손은 죽음에
대한 공포심을 보여 주네요.

끝으로 가해자의 손을 보세요. 사형수를 향해 총구를 들이대고 있어요.
악을 상징하는 잔인한 살인자의 손이지요. 고야는 왜 끔찍한 전쟁이 사라지
지 않는지 인물들의 손을 빌려 묻는 것이지요.

••• 독일의 여성 예술가인 케테 콜비츠Käthe Kollwitz, 1867-1945는 〈죽음의 부름
Ruf des Todes〉에서 죽음을 손의 형태로 의인화한 자화상을 그렸네요. 케테 콜비
츠는 "평생토록 죽음과 대화했다"라고 스스로 고백할 정도로 죽음을 주제로
하는 많은 그림을 그렸어요. 이 그림은 죽음이 주제인 마지막 작품입니다.

죽음이 손을 예술가의 어깨에 살며시 대고 이렇게 말하지요. "이제 저세
상으로 떠날 시간이 다가왔다"고. 예술가는 손짓 언어로 아직 삶에 대한 미
련이 남아 있다고 대답하지요. 그녀의 왼손은 빛이 들어오는 방향, 즉 이 세

케테 콜비츠, 〈죽음의 부름〉, 1937년경, 석판화, 39.3×
36.6cm, 뉴욕, 뉴욕 현대미술관The Museum of Modern Art, MoMA.

상을 가리키고 있거든요. 그러나 예술가는 이내 체념하고 죽음을 인생의 순리로 받아들여요. 만일 마음속으로 죽음을 거부했다면 죽음의 손길을 이보다 더욱 거칠고 난폭하게 표현했겠지요. 두 손은 삶에 대한 미련과 죽음의 수용이라는 대조되는 감정을 나타내고 있지요.

••• 조각가 오귀스트 로댕Auguste Rodin, 1840-1917은 손동작으로 사랑과 평화의 메시지를 전달하고 있어요. 로댕은 〈대성당La Cathédrale〉에서 손을 독립적인 인격체로 표현했네요. 손도 표정과 개성, 감정을 가졌다는 사실을 보여 준 것이지요. 두 손이 마치 포옹하듯 서로의 손에게로 부드럽게 다가가고 있네요.
　그런데 한 사람의 두 손이 아니라 두 사람 각자의 오른손이군요. 오른손과 왼손이 마주 잡는다면 훨씬 자연스럽게 느껴질 텐데, 왜 두 개의 오른손을 만나게 했을까요? 만날 수 없는 것들, 서로 증오하고 적대하는 사람들을 만나게 하는 기적을 낳는 것이 바로 사랑이라고 말하기 위해서지요. 제목을 〈대성당〉이라고 붙인 것도 화합과 상생의 메시지를 강조하기 위해서지요.

••• 한국 화가 정복수는 〈몸의 추억〉과 〈몸의 공부〉(36쪽)에서 삶의 기억을 손을 빌려 보여 주고 있어요. 손바닥에 여러 가지 모양이 그려져 있어요. 사람의 얼굴, 눈, 몸이 투명하게 비쳐 내장까지 드러난 인체, 동심원 형태의 문양도 보이네요.
　화가는 왜 손바닥에 수수께끼 같은 모양을 그렸을까요? 인간의 원형을 손바닥에 표현한 것이지요. 정복수는 동양 사상을 연구하는 철학자형 화가예요. 그는 손이 인체의 축소판이라고 믿고 있어요. 한의학에서 바라보는 오장육부에는 인체의 각 부위와 유기적으로 연결되는 수많은 반응점이 있

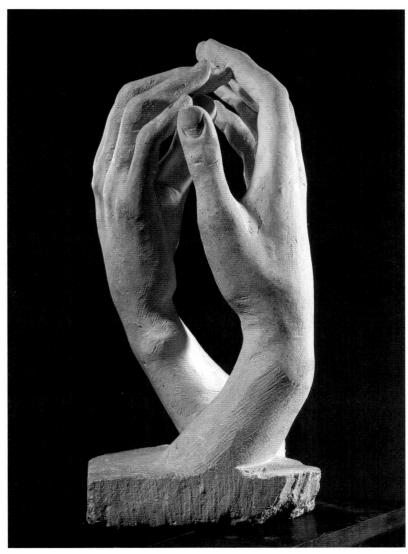

오귀스트 로댕, 〈대성당〉, 1908년, 돌, 64×29.5×31.8cm, 파리, 로댕 미술관Musée Rodin.

정복수, 〈몸의 추억〉, 1998년,
패널에 유채, 52×39cm.

정복수, 〈몸의 공부〉, 2000년,
판지에 색연필과 연필과 사진,
58.4×23cm.

어요. 몸이 아플 때 그 해당 부위를 찾아서 가볍게 지압을 하면 정상적인 상태로 되돌아가지요. 손바닥은 오장육부의 모든 기와 혈이 모이는 장소예요. 손지압을 하면 내장의 기능과 신체 각 부위를 건강하게 유지할 수 있다고 합니다.

한편 손은 인생을 의미하기도 해요. 사람들은 손금을 보면서 운명을 점치기도 하니까요. 화가는 살아가면서 만났던 사람들, 인생의 다양한 경험들을 손바닥에 그렸어요. 과거의 기억은 손금처럼 새겨지고 그것이 곧 운명이라고 믿기 때문이지요.

동심원 형태의 문양은 우주의 창조적 질서, 또는 영혼을 상징해요.

이 작품은 손이 심오한 동양 사상을 탐구하는 교재로도 활용될 수 있다는 것을 보여 주고 있지요.

지금껏 미술작품에 나타난 다양한 종류의 손동작을 보면서 손도 표정이 있고 개성과 감정도 가졌다는 것을 깨닫게 되었어요. 여러분도 자신만의 손짓 언어를 개발해 보지 않겠어요?

# 검지가 전하는
## 무수한 말들

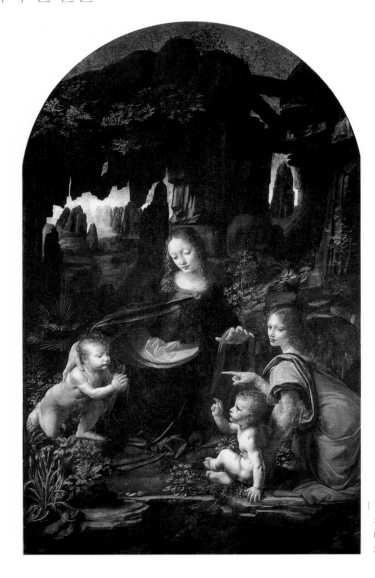

레오나르도 다 빈치, 〈암굴
의 성모〉, 1483-1486년, 캔
버스에 유채, 199×122cm,
파리, 루브르 미술관.

집게손가락으로 스마트폰의 다양한 기능을 즐기는 '검지족'이 뜨고 있다고 하네요. 터치 스크린에 익숙한 검지족 덕분에 검지의 중요성은 더욱 높아졌어요. 예술가들은 이미 오래전부터 검지의 가치를 깨닫고 창작의 도구로 썼어요.

••• 르네상스 시대의 예술가인 레오나르도 다 빈치Leonardo da Vinci, 1452-1519는 작품의 메시지를 전달하는 도구로 검지를 사용한 최초의 화가입니다. 〈암굴의 성모Vergine delle Rocce〉는 성가족이 이집트로 피신 갔다 돌아오는 길에 세례 요한을 만나는 장면을 그린 것입니다. 그림에는 모두 네 명의 인물이 등장하는데요. 동굴 한가운데에 있는 성모 마리아를 중심으로 시계 방향으로 천사 우리엘, 아기 예수, 세례 요한이 있군요.

흥미롭게도 네 인물의 손동작이 제각기 다른 데다 무엇인가를 암시하는 것 같아요. 성모의 오른손은 요한의 어깨를 감싸 안고 왼손은 예수의 머리 위로 펼치고 있어요. 천사 우리엘은 검지로 요한을 가리키고 있군요. 예수는 검지와 중지를 세우고 요한을 바라보고 있으며, 요한은 한쪽 무릎을 꿇

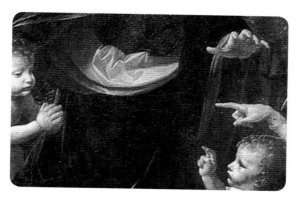

레오나르도 다 빈치의 〈암굴의 성모〉 부분. 맨 위부터 시계 방향으로 예수를 보호하는 성모 마리아의 손, 요한이 하늘에서 점지한 사람임을 알려 주는 천사 우리엘의 손, 요한에게 축복을 내리는 예수의 손, 예수에게 경배하는 요한의 손입니다. 손가락이 정말 많은 이야기를 해 주고 있네요.

은 자세로 두 손을 모으고 있네요.

수수께끼 같은 이 손짓들은 무엇을 의미할까요?

성모 마리아의 손은 예수와 요한을 보호하는 손, 천사의 손은 요한이 하늘에서 점지點指한 사람이라는 것을 알려 주는 손이에요. 요한은 예수와 친척 관계로 예수보다 먼저 태어났고, 훗날에 예수에게 세례를 해 준답니다. 예수의 손은 요한에게 축복을 내리는 손, 요한의 손은 예수에게 경의를 표하는 손입니다. 즉 다 빈치는 손가락 언어로 그림의 의미를 설명해 준 것이지요.

그뿐이 아니에요. 손은 네 명의 독립적인 인물을 하나로 연결해 주는 역할을 합니다. 각각의 손가락들은 우리의 눈길을 시계 방향으로 돌아가게 만들어요. 우리가 그림 속 인물들에게서 눈길을 뗄 수 없도록 말이지요.

검지라는 새로운 언어를 개발한 레오나르도 다 빈치는 다른 그림에서도 검지를 활용했어요. 〈세례 요한San Giovanni Battista〉에서는 세례 요한이 왼손은 가슴에 얹고 오른쪽 검지로는 하늘을 가리키고 있네요. 〈광야에 있는 세례 요한San Giovanni Battista nel deserto〉(혹은 〈바쿠스Bacco〉)은 〈세례 요한〉과 한 쌍이 되는 그림이에요. 세례 요한으로 추정되는 젊은 남자가 역시 검지로 어딘가를 가리키고 있네요.

요한이 검지로 무엇을 말하려고 했는지는 알 수 없지만 현실 세계를 가리키는 것은 아니라는 점만은 분명하게 느껴져요. 검지로 무엇을 말하고 싶었던 것일까요? 신의 존재를 암시하려고 했을까요? 아니면 신비의 세계로 우리를 초대하고 싶었던 것일까요?

••• 강렬한 감정을 전달하는 다 빈치 표 검지 언어는 다른 예술가들에게 많은 영향을 끼쳤어요. 특히 세례 요한을 가리키는 천사의 검지는 다 빈치의 영

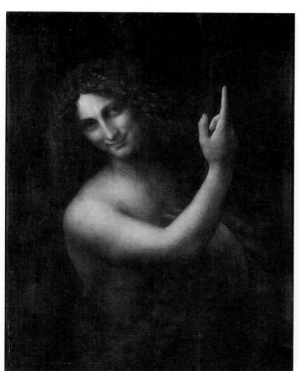

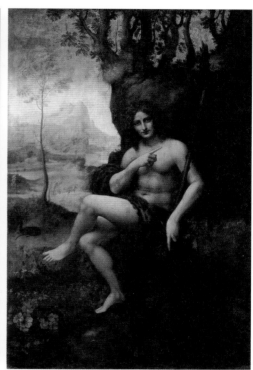

레오나르도 다 빈치, 〈세례 요한〉, 1508–1513년,
목판에 유채, 69×57cm, 파리, 루브르 미술관.

레오나르도 다 빈치, 〈광야에 있는 세례 요한〉(혹은 〈바쿠스〉),
1510–1515년, 캔버스에 유채와 템페라, 177×115cm, 파리, 루브르
미술관.

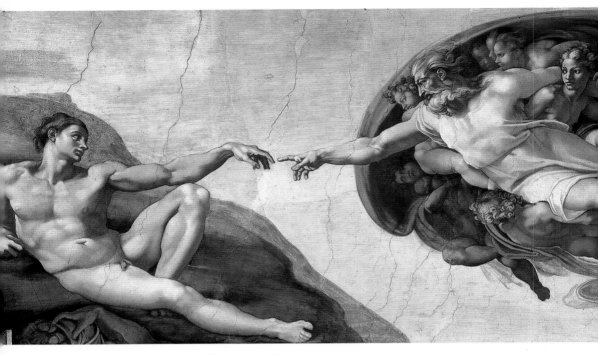

미켈란젤로 부오나로티, 〈천지 창조〉 중 〈아담의 창조〉, 1508–1512년,
프레스코, 280×570cm, 바티칸 시국, 시스티나 예배당.

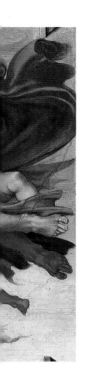

원한 맞수인 미켈란젤로Michelangelo Buonarroti, 1475-1564에게 강한 영감을 주었지요.

미켈란젤로가 이탈리아의 시스티나 예배당 천장에 그린 〈천지 창조〉의 한 부분인 〈아담의 창조Creazione di Adamo〉를 볼까요? 놀랍게도 창조주 하느님이 아담에게 숨을 불어넣는 극적인 순간을 신의 검지와 아담의 검지가 맞닿는 것으로 표현했네요. 미켈란젤로뿐 아니라 다른 화가들도 하느님이 아담에게 생명을 불어넣는 장면을 그렸지만 검지로 생명을 창조한다는 생각은 상상조차 하지 못했어요. 신과 인간이 검지로 소통하는 이 유명한 장면은 시스티나 천장화를 인류 최고의 걸작으로 만드는 데 큰 기여를 했지요.

••• 신과 인간이 검지로 만나는 장면의 강렬한 효과는 영화 〈E. T.〉의 감독인 스티븐 스필버그의 상상력을 자극했어요. 소년 엘리엇의 검지와 외계인의 검지 끝이 맞닿는 명장면을 본 적 있나요? 두 생명체 사이에 마치 전류처럼 사랑이 흐르고 있어요. 스필버그 감독은 인간과 외계인이 서로 소통하고 교감한다는 영화의 메시지를 검지로 전달한 것이지요.

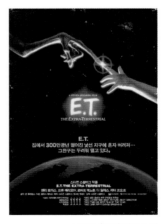

영화 〈E. T.〉의 포스터.

••• 검지의 신비한 효과는 16세기 이탈리아의 조각가 잠볼로냐Giambologna, 1529-1608의 〈헤르메스Hermes〉에서도 나타나고 있어요. 헤르메스(로마 명칭은 메르쿠리우스)는 그리스 로마 신화에 나오는 올림포스 12신 중 하나입니다. 신들의 사자使者, 목축, 상업, 도둑, 여행자 등의 수호신이며 날개 달린 샌들을 신고 뱀이 감싸고 있는 마법의 지팡이를 가지고 다니지요.

헤르메스의 몸동작은 날렵하고도 경쾌해 마치 바람을 타고 날아가는 것처럼 보이네요. 비결은 왼쪽 다리는 발끝으로 딛고 서 있고 오른쪽 다리는 무릎을 뒤로 90도로 굽힌 자세에 있어요. 왼쪽 다리는 신체의 균형을 잡는 역할을 하고 오른쪽 다리는 운동감을 보여 주지요. 두 가지 상반된 요소를 절묘하게 결합해 조각은 무겁고 정지된 것이라는 선입견을 깨고 있어요.

하늘을 향해 추켜세운 저 검지를 보세요. 레오나르도 다 빈치의 작품에서 영감을 받은 것입니다. 검지를 이용해 무거운 청동으로 만든 조각상이 공중을 빠른 속도로 날아다니는 듯한 효과를 만들어 낸 것이지요.

19세기 이탈리아의 무용가 카를로 블라시스Carlo Blasis는 이 조각상의 자세에서 아이디어를 얻어 아티튀드Attitude, 즉 한 다리로는 몸을 지탱하고 다른 한 다리는 뒤로 들어 올려 무릎을 90도로 굽힌 상태에서 회전하는 독특한 포즈를 개발했다고 해요.

••• 미국 화가인 제임스 몽고메리 플랙James Montgomery Flagg, 1877-1960이 그린 제1차 세계대전의 신병 모집 포스터(46쪽)를 보세요. 검지의 효과를 거듭 확인할 수 있어요. 포스터에 등장한 남자는 백발에 염소수염을 길렀으며 파란색 띠에 흰색 별이 그려진 실크 모자, 파란색 양복을 걸치고 있네요. 날카로운 눈매의 신사는 '샘 아저씨Uncle Sam'예요. 미국 풍자 만화가들이 창조한 미

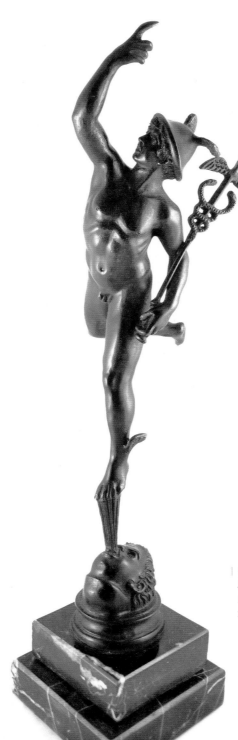

잠볼로냐, 〈헤르메스〉, 1564년경,
혹은 1580년경. 청동. 높이 180cm,
피렌체, 바르젤로 국립미술관Museo
Nazionale del Bargello.

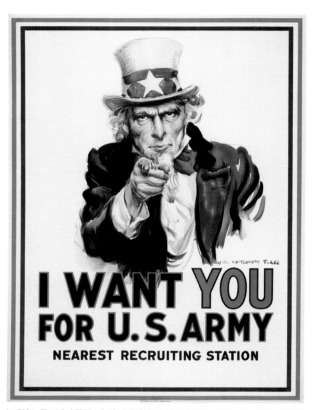

제임스 몽고메리 플랙, 제1차 세계대전 때 미국의 신병 모집 포스터, 1916–1917년.

국인을 상징하는 캐릭터이지요.

샘 아저씨가 검지로 사람들을 가리키면서 "나는 미국 육군을 위해 당신을 원한다I Want You for U. S. Army"라고 강하게 말하고 있네요. 미국을 의인화한 만화 캐릭터인 샘 아저씨를 이용해 미국인들의 충성심을 일깨우는 것이지요. 제 1차 세계대전에 많은 군인들이 참전할 수 있도록 말이지요. 이 신병 모집 포스터는 검지가 말이나 표정보다 더 강력한 메시지를 전달할 수 있는 힘을 가졌음을 보여 주고 있어요.

지금껏 소개한 예술작품을 감상하니 어떤가요? 검지의 가치가 새롭게 보이나요? 혹시 예술가들이 21세기는 검지족의 시대가 될 것임을 미리 알았던 것은 아닐까 하는 즐거운 생각이 드네요.

# 발의
## 메시지

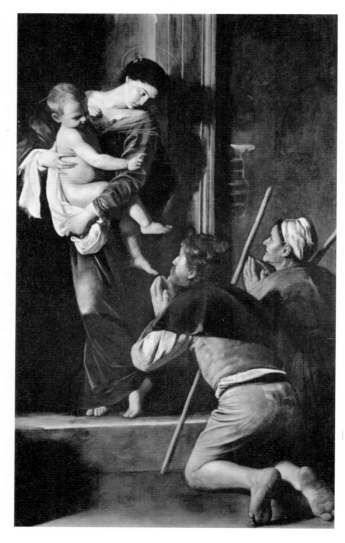

미켈란젤로 다 카라 바조, 〈로레토의 성 모〉, 1604-1606년, 캔버스에 유채, 260 ×150cm, 로마, 산타 고스티노 성당Chiesa di Sant'Agostino.

이탈리아 패션 브랜드 페라가모의 창업자이며 유명한 구두 장인인 살바토레 페라가모Salvatore Ferragamo는 이렇게 말했어요.

"나는 발을 사랑합니다. 발은 내게 말을 걸어요. 발을 손으로 잡으면 힘과 활력을 느낄 수 있어요. 발이 내게 말을 건다는 게 구체적으로 무슨 뜻이냐고요? 말 그대로 발은 그 사람의 성격을 말해 줍니다. 예를 들면 신경질적인 여자의 발을 잡으면 작은 전기 충격과도 같은 떨림이 그녀의 발에서 내 손바닥으로 전해져 오지요."

발이 전하는 말을 눈으로 볼 수 있게 해 주는 예술작품도 있어요. 과연 발은 어떻게 말을 할까, 호기심이 생기는데요. 17세기 이탈리아 화가 카라바조의 작품을 감상하면서 궁금증을 풀어 보도록 해요.

• • • 성스러운 발: 〈로레토의 성모Madonna di Loreto〉는 성모 마리아가 자신의 집 앞에서 두 명의 순례자를 만나는 장면이에요. 성모 마리아는 아기 예수를 품에 안고 계단에 서서 땅바닥에 무릎을 꿇고 빌고 있는 늙은 부부를 인자한 눈빛으로 내려다보고 있네요. 노부부는 성모 마리아를 간절한 눈빛으로 쳐다보고 있고요.

카라바조는 그림의 주제를 중세 교회 전설에서 가져왔어요. 전설에 의하면 이슬람교도들이 이스라엘의 나사렛을 침략했을 때 천사들이 성모 마리아의 집을 공중으로 번쩍 들어 올려 이탈리아 마르케 주州 안코나 현縣의 작은 마을에 있는 로레토 언덕으로 옮겼다고 해요. 동정녀 마리아가 예수를 임신한 곳이며 예수가 태어나고 자랐던 성스러운 집을 보호하기 위해 천사들이 기적을 일으킨 것이지요.

그 뒤로 로레토로 옮겨진 집은 '성모의 집'이라는 이름으로 불리게 되었

고, 매년 수많은 순례자들이 방문하는 세계적인 가톨릭 교회 순례지가 되었어요.

〈로레토의 성모〉(48쪽)는 노부부 순례자가 성모의 집을 찾아와 성모 마리아를 만나서 축복을 내려 주기를 간절히 빌고 있는 모습을 그린 것입니다. 카라바조는 중세 전설에 상상력을 더해 노부부 순례자가 성모의 집에서 성모자를 만나는 감동적인 순간으로 바꾼 것이지요.

이런 정보를 바탕으로 그림을 살펴보면 흥미로운 점이 발견됩니다. 먼저 그림 속 성모는 거룩하고 성스러운 존재가 아니라 평범한 이웃 아줌마처럼 보여요. 전통적인 기독교 그림에서 성모는 아기 예수를 안고 화려한 옥좌에 앉아 있으며 성인과 천사들에 의해 추앙받는 모습으로 그려졌어요. 하지만 이 그림에 나오는 성모는 카라바조가 활동했던 17세기 로마의 거리에서 흔히 볼 수 있는 평범한 아기 엄마의 모습이에요. 게다가 맨발이네요.

카라바조는 인간 세계를 초월한 신성하고 고귀한 존재인 성모 마리아를 왜 맨발을 드러낸 서민적인 모습으로 그렸을까요? 성모가 인간적인 기쁨과 슬픔, 고통을 이해하는 친근한 이웃과 같은 존재라는 점을 강조하기 위해서지요.

그림 오른편으로 성모의 집 담장이 금 가고 갈라진 것이 보이지요? 성모 마리아가 가난하고 고통받는 사람들의 편에 서 있다는 사실을 말해 주는 것이지요.

다음은 순례자 부부의 맨발을 보세요. 늙은 남자의 더러운 맨발을 관객이 자세히 살필 수 있도록 그림 맨 앞쪽에 그렸어요. 또 남자의 발바닥에 긴 때까지도 놓치지 않고 사실적으로 그렸어요. 맨발을 얼마나 실감 나게 그렸던지, 후각이 예민한 사람은 그림에서 발 냄새를 맡는 듯한 느낌마저 들 정도예요.

왜 더러운 맨발을 강조했을까요? 순례자 부부가 늙고 병든 서민들이라는 사실을 알려 주기 위해서예요. 노부부는 오직 성모를 만나겠다는 희망을 품고 그 멀고 험난한 길을 맨발로 걸어서 이곳까지 왔어요. 성모가 자신들의 고통스러운 처지를 동정하고 절망에서 구원해 주리라고 진심으로 믿고 있었던 것이지요.

이제 맨발의 성모와 맨발의 인간을 왜 그림 속에 그렸는지에 대한 궁금증이 풀렸어요. 카라바조는 현실과 동떨어진 종교화가 아닌 인간에게 가까이 다가서는 성화를 그렸어요. 미술사에서 최초인 인간적인 종교화를 그리겠다는 신념을 증명하기 위해 신성한 성모의 맨발과 세속적인 인간의 맨발을 대비시켜 그린 것이지요.

••• 용서의 발: 17세기 네덜란드 화가 렘브란트 판 레인Rembrandt Harmenszoon van Rijn, 1606-1669은 참회와 용서의 감정을 발의 언어로 전달했어요.

52쪽에 실린 〈돌아온 탕자The Return of the Prodigal Son〉에서는 누더기 옷을 입은 젊은 남자가 무릎을 꿇은 채 노인의 가슴에 얼굴을 파묻고 있어요. 노인은 한없이 자애로운 표정을 지으면서 젊은 남자의 어깨를 감싸고 있네요. 어두운 배경 속에서 네 사람이 이 감동적인 장면을 지켜보고 있고요.

이 작품은 성서 이야기를 그림으로 옮긴 것입니다. 옛날, 부자 노인에게 두 아들이 있었어요. 늙은 아버지의 재산을 탐낸 둘째 아들은 자기 몫의 유산을 미리 떼어 달라고 아버지를 졸라 댔어요. 아버지는 둘째 아들의 요구를 들어줄 수밖에 없었어요. 재산을 챙겨 집을 나간 아들은 방탕한 생활을 하면서 돈을 죄다 써 버리고 거지가 된 채 집으로 돌아와 아버지께 잘못을 빌고 있는 것입니다.

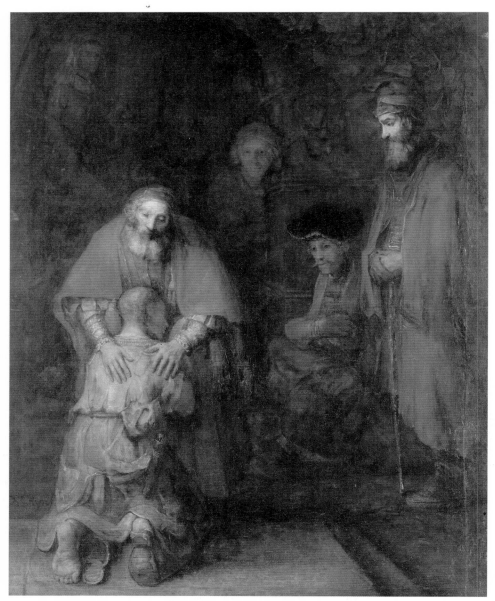

렘브란트 판 레인, 〈돌아온 탕자〉, 1668년경, 캔버스에 유채, 262×205cm,
상트 페테르부르크, 에르미타주 국립미술관The State Hermitage Museum.

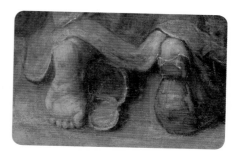

렘브란트 판 레인의 〈돌아온 탕자〉에
그려진 아들의 발. 한쪽 발만 신발이 벗
겨진 모습이 동정심을 일으키네요.

렘브란트는 그림의 메시지를 아들의 발에 담았어요. 아들이 깊이 뉘우치
고 있다는 것을 나타내기 위해 그가 맨발로 무릎을 꿇고 빌고 있는 뒷모습
을 그렸어요. 그런데 아들의 한쪽 발은 맨발이고 다른 쪽 발은 신발을 신었
네요. 그 신발도 금방이라도 벗겨질 것 같아요.

왜 왼발은 맨발이고 오른발은 신발을 신은 모습으로 그렸을까요? 관객의
동정심을 불러일으키기 위해서지요. 맨발인 두 발을 그린 것보다 한 발은
맨발이고 다른 발은 낡고 해어진 신발을 신은 모습이 훨씬 더 불쌍하게 보
이거든요.

뒷모습을 그린 것도 관객이 그림 속의 아들과 같은 감정을 느끼도록 하기
위해서였어요.

렘브란트는 발도 말을 할 수 있고 발의 말이 감성을 자극하는 효과가 뛰
어나다는 것을 본능적으로 알고 있었어요. 그래서 후회와 용서의 감정을 얼
굴 표정 대신 발이 말하게 한 것이지요.

••• **자유의 발**: 19세기 프랑스 화가 외젠 들라크루아Ferdinand Victor Eugène Delacroix, 1798-1863는 맨발을 자유의 상징으로 사용했어요. 〈민중을 이끄는 자유의 여신La Liberté guidant le peuple〉은 들라크루아의 대표작이에요.

그림의 배경은 1830년 7월 27-29일, 파리 7월 혁명입니다. 당시 프랑스 왕 샤를 10세는 자유와 변화를 갈망하는 민중의 요구를 외면하고 귀족을 보호하는 정책을 펼쳤어요. 시민들의 불만이 커지자 언론의 자유를 통제하는 등 국민을 탄압하는 포고령을 내렸어요. 시민들은 역사의 시곗바늘을 거꾸로 돌리는 비민주적인 국가 정책에 거세게 반발하면서 대규모 폭동을 일으켰어요. 단 3일간의 격렬한 시가전을 벌인 끝에 부르봉 왕가를 무너뜨리고, 오를레앙 공작 루이 필리프를 새로운 국왕으로 맞이합니다. 이 역사적인 사건을 7월 혁명이라 부르고 있지요.

들라크루아는 민주 세력인 혁명군과 군주제를 옹호하는 왕당파가 파리 시내에서 전투를 벌였던 7월 28일을 이 역사화에 담았어요. 그림 앞쪽에는 격렬한 시가전의 참상을 말해 주듯 희생자들의 시신이 쌓여 있고 배경에는 불타는 건물에서 치솟는 연기가 하늘을 뒤덮고 있어요.

그림 한가운데에서 가슴을 드러내고 걸어가는 여성은 자유의 여신이에요. 미술에서는 전통적으로 자유, 정의, 승리와 같이 눈에 보이지 않는 추상적인 개념을 여성으로 의인화해서 그렸어요. 자유의 여신은 혁명의 상징인 프리지아 모자Phrygian cap를 쓰고 오른손에는 프랑스 국기인 삼색기, 왼손에는 총을 들고 시민군을 이끌며 앞으로 나아갑니다.

그런데 여신의 발이 맨발이에요. 맨발은 자유를 상징해요. 신발은 구속, 억압, 권력, 제도를 의미하지요. 인간의 발은 신발을 신었을 때보다 벗었을 때가 더 자연스럽고 편안하게 느껴지거든요. 들라크루아는 프랑스 공화국

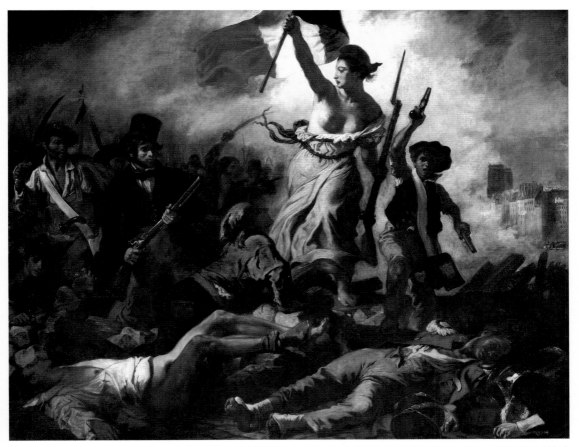

외젠 들라크루아, 〈민중을 이끄는 자유의 여신〉, 1830년, 캔버스에 유채, 260×325cm, 파리, 루브르 미술관.

의 혁명 정신인 자유민주주의를 맨발에 비유해 표현한 것이지요.

••• **장식적인 발**: 한국의 예술가 김준 1966- 은 맨발을 사회적 금기에 저항하는 도구로 활용합니다. 〈문신신발〉은 맨발에 화려한 문신을 새겨 발을 아름답게 장식한 것입니다. 문신을 한 이 맨발은 실제 발이 아니에요. 디지털 영상 작업으로 가상의 3D 인체를 만들어 실제 피부에서와 똑같은 문신 효과를 낸 것입니다.

인공 문신 기법을 개발한 의도는 무엇일까요? 표현의 자유를 누리기 위해서예요. 한국 사회에서는 문신을 법으로 금하고 있어요. 불법인 줄 알면서도 문신을 몰래 새기는 사람들이 있어요.

문신하는 목적은 다양해요. 마야인, 인디언, 아프리카 원주민들은 용맹심을 자랑하거나 공적을 기념하기 위해 문신을 했어요. 과거에는 감옥에 수감

| 김준, 〈문신신발〉, 2005년, 디지털 프린트.

된 죄수들을 일반인들과 구별하기 위한 목적으로 죄인의 표식인 문신을 새기기도 했어요. 현대인들은 자신의 개성을 드러내거나 장식 욕구를 충족시키기 위해 문신을 새깁니다.

  예술가는 법을 지키면서 표현의 자유도 누릴 수 있는 방법으로 화려한 문신이 새겨진 인공 맨발을 창조한 것이지요.

예술가뿐 아니라 보통 사람도 발로 말하는 방법을 본능적으로 알고 있어요. 우리는 기쁠 때 발을 동동 구르거나 불안하고 초조할 때 발을 떨기도 하고, 당당한 자신감을 양발을 벌리고 선 동작으로 말하지 않던가요.

# 입 모양이 전하는
## 두려움과 슬픔

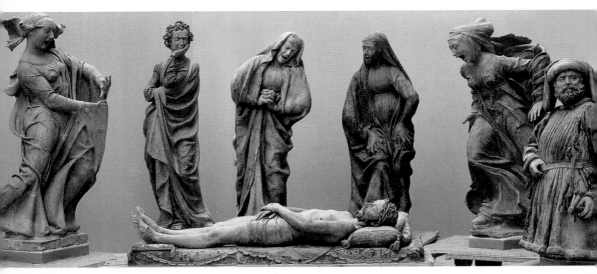

니콜로 델라르카, 〈죽은 그리스도를 애도함〉, 1463–1485년경, 테라코타에 채색, 볼로냐, 산타 마리아 델라 비타 성당Chiesa di Santa Maria della Vita.

사람들은 입을 말하거나 먹는 데 필요한 신체 기관으로만 여기고는 해요. 그러나 입은 인간의 감정이 최초로 드러나는 곳이기도 해요. 특히 공포, 두려움, 슬픔, 불안 등의 감정은 본능적으로 입을 통해 표현되지요.

••• 르네상스 시대의 이탈리아 조각가인 니콜로 델라르카Niccolò dell'Arca, 1435-1494의 〈죽은 그리스도를 애도함Compianto sul Cristo morto〉은 '입이 인간의 감정에 가장 먼저 반응한다'는 것을 증명하고 있어요. 성모 마리아와 제자, 친척들이 예수 그리스도의 죽음을 슬퍼하고 있군요.

여러 점의 조각상으로 구성된 이 작품은 장례 미술의 최고 걸작 중의 하나라는 찬사를 받고 있어요. 애도의 감정을 이토록 처절하게 표현한 작품은 미술사에서 찾아보기 어렵거든요. 각각의 조각상들은 다양한 표정과 손동작으로 그리스도의 죽음이 사랑하는 사람들에게 얼마나 고통스러운 일인지를 말하고 있네요. 인물들은 절망적이거나 침통한 표정을 짓고, 두 손바닥을 쫙 벌리거나, 두 손을 모으거나, 손으로 턱을 괴는 등의 손동작으로 비통한 심정을 보여 주고 있지요.

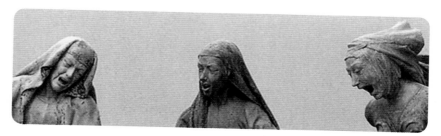

니콜로 델라르카의 〈죽은 그리스도를 애도함〉에 표현된 여인들의 입 모양. 예수의 죽음에 절망하는 심정을 절절히 나타내고 있네요.

그러나 슬픔을 가장 강렬하게 표현하는 곳은 입이에요. 네 여자의 벌어진 입을 보세요. 가슴이 터져 버릴 듯 통곡하고 비명을 지르고 절규하고 있네요. 델라르카는 유연한 테라코타의 재료적 특성을 이용해 통곡하는 입 모양을 실감 나게 표현했어요. 그래서 그는 테라코타 인물상의 대가라는 찬사를 받고 있어요. 여자들의 입은 세상에서 가장 큰 슬픔이 사랑하는 사람의 죽음이라고 말하고 있지요.

••• 인간의 격렬한 감정을 입을 빌려 표현한 또 다른 미술작품을 소개할게요. 노르웨이 출신의 화가 에드바르 뭉크Edvard Munch, 1863-1944의 〈절규Skrik〉입니다. 해골처럼 생긴 사람이 다리에 서서 두 손을 귀에 대고 "아아악" 비명을 지르고 있네요. 공포의 정도가 너무도 강렬할 때, 사람이 본능적으로 내지르는 비명이지요.

뭉크는 색채를 강조하거나 형태를 왜곡하는 기법으로 공포심을 강조하고 있어요. 급격하게 기울어진 다리의 사선은 긴장감을 불러일으키고, 배경의 소용돌이치는 곡선과 하늘의 붉은색은 불길한 느낌을 전하고 있거든요.

그림에서 날카로운 비명이 들려오는 것만 같지요? 어떻게 비명을 눈으로 볼 수 있게 했을까요? 비결은 겁에 질린 눈과 크게 벌어진 입인데 그중에서도 입이 결정적이지요.

이 그림은 전시되는 순간부터 커다란 파문을 일으켰어요. 인간의 내면에 깃든 두려움과 공포를 너무도 생생하게 표현했기 때문에 사람들이 큰 충격을 받았던 것이지요. 비평가 프란츠 제르베스Franz Servaes의 다음 글에서 충격의 강도를 느낄 수 있어요.

"핏빛 하늘과 저주받은 노란색을 배경으로 색채가 미친 듯이 비명을 지른

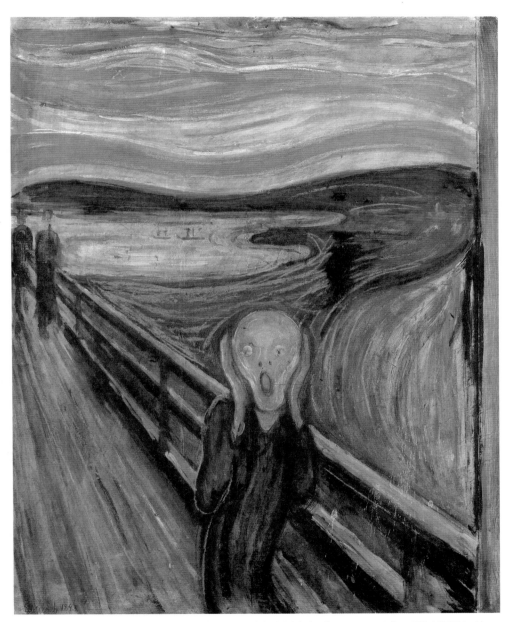

| 에드바르 뭉크, 〈절규〉, 1893년, 판지에 유채와 템페라와 파스텔, 91×73.5cm, 오슬로, 국립미술관Nasjonalmuseet.

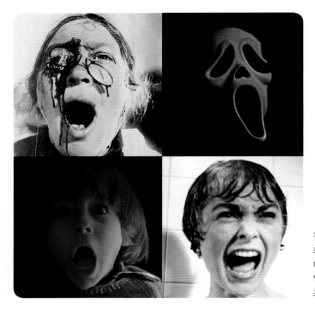

왼쪽 위부터 시계 방향으로 영화 〈전함 포템킨〉, 〈스크림〉, 〈싸이코〉, 〈샤이닝〉의 한 장면. 모두 입 모양을 통해 끔찍한 공포를 표현하고 있군요.

다. (중략) 흉측한 벌레를 닮은 괴기한 형체만이 내게 남겨졌을 뿐이다. 나는 오직 휘둥그레진 눈과 비명을 지르는 입만을 느낄 수 있었다. 놀란 눈과 비명, 속이 뒤틀리는 느낌이었다."

이 그림에 관한 재미있는 일화도 전해지고 있어요. 당시 한 신문은 관객들에게 이렇게 경고했다는군요. "뭉크의 그림은 너무 위험하다. 불길한 기운에 전염될지도 모르니 조심해야 한다."

그러나 지금은 세계적인 명화가 되었어요. 그림 속의 절규하는 인물은 불안과 두려움에 떠는 현대인들을 상징하게 되었거든요.

뭉크가 창조한 절규하는 인간상은 예술계뿐 아니라 영화계에도 많은 영향을 끼쳤어요. 영화 〈전함 포템킨〉, 〈스크림〉, 〈싸이코〉, 〈샤이닝〉에 나오는

장면들을 담은 이미지를 보세요. 어떤 공통점을 발견할 수 있을까요? 바로 크게 벌어진 입을 통해서 소름 끼치는 공포를 표현하고 있다는 것이지요.

••• 20세기 영국 화가 프랜시스 베이컨Francis Bacon, 1909-1992은 영화 〈전함 포템 킨〉에 등장하는 절규하는 여성의 커다랗게 벌어진 입 모양에서 영감을 받아 〈벨라스케스의 '교황 인노켄티우스 10세의 초상화' 연구Study after Velázquez's Portrait of Pope Innocent X〉를 그렸지요.

한 남자가 우리에 갇힌 들짐승처럼 울부짖고 있군요. 검은색 바탕에 칼날 처럼 날카롭게 그어진 강렬한 노란색 선들이 비명을 더욱 날카롭게 들리게 하

| 프랜시스 베이컨, 〈벨라스케스의 '교황 인노켄티우스 10 세의 초상화' 연구〉, 1953년, 캔버스에 유채, 153×118cm, 디모인, 디모인 아트 센터Des Moines Art Center.

| 디에고 벨라스케스, 〈교황 인노켄티우스 10세의 초상화〉, 1650년경, 캔버스에 유채, 114×119cm, 로마, 도리아 팜필 리 미술관Galleria Doria Pamphilj.

네요. 소름 끼치는 비명을 내지르는 남자는 교황 인노켄티우스 10세입니다. 베이컨은 17세기 에스파냐 화가 벨라스케스Diego Velázquez의 걸작인 〈교황 인노켄티우스 10세의 초상화〉(63쪽 오른쪽)를 베이컨 스타일로 재창조했지요.

왜 가톨릭 교회의 최고 지도자인 교황이 밀실에서 끔찍한 고문을 당하는 듯한 충격적인 장면을 그렸을까요? 폭력의 잔혹함을 말하기 위해서지요. 아일랜드 출신의 베이컨은 영국-아일랜드 전쟁의 참상을 겪은 데다 나치의 만행과 양차 세계대전의 비극도 직접 경험했어요. 전쟁의 희생자들은 폭행과 고문을 당하거나 처형당할 때 마치 도살장에 끌려가는 동물처럼 비명을 내질렀어요.

베이컨은 종교 지도자로 존경받는 교황마저도 폭력의 희생자가 될 수 있다고 생각했어요. 교황도 인간이니까 육체적 고통을 받으면 단말마의 비명을 지르게 되겠지요.

이탈리아 미술사학자 루이지 피카치Luigi Ficacci는 베이컨의 그림에 대해 이렇게 말했어요.

"자신을 감싼 보호막이 벗겨진 인간의 육체가 내지르는 절망적인 외침이다."

육체를 가진 인간이 폭력 앞에 얼마나 무력한 존재인지를 교황의 절규하는 입으로 보여 준 것이지요.

••• 극한적인 공포를 입 모양으로 표현한 사례는 전쟁화의 걸작으로 알려진 파블로 피카소Pablo Ruiz y Picasso, 1881-1973의 〈게르니카Guernica〉에서도 확인할 수 있어요.

그림의 배경은 1937년 4월 26일, 프랑코 군을 지원한 독일 폭격기의 집중 포화를 받고 죽음의 도시로 변한 에스파냐 바스크 지방의 작은 도시 게르니

파블로 피카소, 〈게르니카〉, 1937년, 캔버스에 유채, 349.3×776.6cm,
마드리드, 레이나 소피아 국립미술관Museo Nacional Centro de Arte Reina Sofía.

파블로 피카소의 〈게르니카〉에 그려진 여러 입 모양들. 갑작스럽게 닥친 폭격에 대한 공포와 충격이 생생하게 전달됩니다.

카입니다. 대학살이 일어나던 날은 장날이었어요. 성당은 미사를 드리려는 신자들로 북적거렸고 시내는 매주 열리는 가축시장을 찾는 사람들로 발 디딜 틈이 없었지요.

그때 엄청난 폭탄을 실은 독일 전투기들이 날아와 주택가와 시장, 민간인들로 붐비는 도시 한가운데에 융단 폭격을 가하고 기관총을 무차별적으로 발사했어요. 평화롭던 마을은 순식간에 시체가 나뒹구는 거대한 공동묘지로 변했지요.

런던에서 발행되는 『타임스』의 특파원 조지 스티어George Steer 기자는 소름

끼치는 참상을 사진과 함께 보도했고, 피카소는 프랑스어로 번역된 기사를 신문으로 읽게 됩니다. 조국 에스파냐에서 벌어진 비극적인 사건을 신문으로 알게 된 피카소는 분노를 금치 못하고 붓을 들어 학살을 고발하는 그림을 그렸던 것이지요.

피카소가 희생자들의 공포와 고통을 입 모양을 빌려 어떻게 표현했는지 볼까요?

그림 왼쪽의 여자는 입을 크게 벌리고 죽은 아이를 품에 안고 통곡합니다.

그림 한가운데에서는 창에 찔린 말이 날카로운 비명을 지릅니다.

그림 오른쪽의 여자는 두 팔을 벌리고 울부짖고 있어요.

그림 아래에서 부러진 칼을 움켜쥐고 죽어 가는 병사는 너무도 고통스러워 힘없이 입을 벌리고만 있네요. 그림 속 입을 보면 누구라도 공포를 느끼지 않을 수 없을 것입니다.

입이 강조된 미술작품을 감상하면서 인간적인 감정에 호소하는 가장 솔직한 표현 도구가 입이라는 사실을 알게 되었어요. 이제부터는 사람들의 입 모양에도 관심을 가져야 할 것 같아요. 입을 관찰하면 인간에 대해 더 많이 이해하게 될 테니까요.

# 그림 속의 또 다른 주인공,
## 그림자

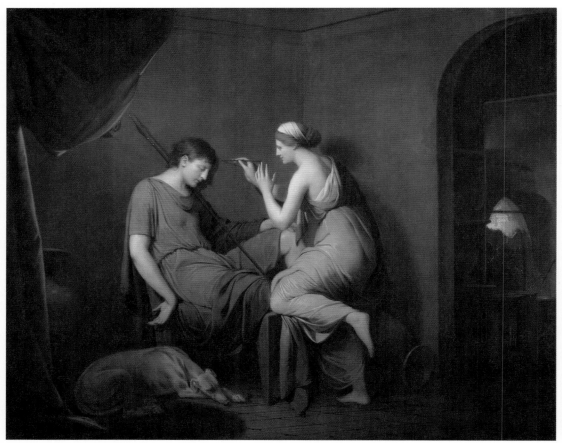

조지프 라이트, 〈코린토스의 처녀〉, 1782–1784년, 캔버스에 유채, 106.3×130.8cm, 워싱턴 D. C., 내셔널 갤러리, 폴 멜런 컬렉션Paul Mellon Collection.

영국의 극작가 윌리엄 셰익스피어의 비극 『맥베스』 5막 5장에는 이런 유명한 구절이 나옵니다.

"꺼져라, 순간적인 촛불이여! 인생이란 걸어 다니는 그림자. 자신의 차례가 오면 짧은 시간만은 무대 위에서 장한 듯이 떠들어 대지만, 지나고 나면 잊히는 가련한 배우에 지나지 않는 것."

여기에서의 그림자는 실제로 존재하는 참모습이 아닌 가짜를 말해요. 인간이 욕망하는 것들은 허상虛像에 불과한데도 우리는 그것을 진실로 착각하면서 살아가고 있다는 뜻이지요. 셰익스피어가 그림자에 비유해 인생의 의미와 교훈을 전해 준 것처럼 화가들도 다양한 의미로 그림자를 활용합니다.

••• 18세기 영국의 화가 조지프 라이트Joseph Wright, 1734-1797는 〈코린토스의 처녀The Corinthian Maid〉에서 빛과 어둠의 효과를 탐구하는 도구로 그림자를 활용했네요. 어두운 실내에서 여자가 벽면에 그림을 그리고 있군요. 그런데 그림을 자세히 살피면 이상한 점을 발견할 수 있어요. 여자는 청년의 실제 모습이 아니라 벽에 비친 그림자의 윤곽선을 따라 그림을 그리고 있거든요. 대체 무슨 사연이 숨겨져 있는지 궁금해지네요.

조지프 라이트의 〈코린토스의 처녀〉 부분. 이 그림의 진짜 주인공은 청년의 그림자일지도 모르겠네요. 여자가 그리고 있는 것은 청년이 아니라 청년의 그림자이니까요.

라이트는 그림의 주제를 고대 로마의 학자 플리니우스가 쓴 『박물지』에 나오는 전설에서 가져왔어요. 그리스의 도공 부타데스에게는 아름다운 딸이 있었는데 딸의 애인이 전쟁터로 나가게 되었어요. 처녀는 사랑하는 남자의 모습을 깊이 간직하고 싶은 마음에 그가 먼 길을 떠나기 전에 벽에 비친 그림자의 윤곽선을 따라 그림을 그렸지요.

이 전설은 미술의 시작이 그림자를 본뜨는 행위에서 비롯되었다는 것을 말해 주고 있어요.

명암법의 대가인 라이트는 전설의 내용보다 빛과 그림자가 만드는 효과를 더 중요하게 여겼어요. 램프의 불빛을 두 남녀에게 비추고 벽에 진한 그림자가 생기도록 연출했지요. 강조할 대상에만 밝게 조명을 비추고 나머지는 어둡게 하면 깊이감과 입체감이 극대화됩니다. 강한 명암 대조가 그림에 어떤 효과를 가져오는지를 빛과 그림자로 실험한 것이지요.

라이트는 과학 실험이 주제인 그림을 그린 최초의 화가이자 명암법의 대가로도 유명합니다. 영국의 산업혁명 시절에 인공조명이 설치된 공장과 제철소를 자주 방문해 현장에서 직접 빛과 어둠을 연구했던 경험을 그림에 반영했지요.

••• 인상주의 화가 클로드 모네Claude Monet, 1840-1926는 빛이 대상의 색채와 형태를 결정짓는다는 것을 그림자로 증명했습니다.

〈정원의 여인들Femmes au jardin〉에서는 화창한 여름날, 네 명의 여인들이 정원에 피어난 꽃을 따며 즐거운 시간을 보내고 있네요. 언뜻 보아도 그림에서는 강렬한 햇빛이 느껴져요. 맑은 여름날 정원에 내리쬐는 눈부신 햇빛을 어떻게 그림에 표현할 수 있었을까요? 밝은 태양 빛을 강조하기 위해 그

림자를 활용했거든요. 그림 앞쪽의 흙길을 자세히 보세요. 햇빛과 그림자의 경계선이 또렷하게 생겼어요.

노란색 양산을 쓰고 나무 아래에 앉아 있는 여인의 얼굴도 살펴보세요. 양산의 노란색이 얼굴에 반사되어 피부를 노랗게 물들였어요. 하얀색 드레스에 드리워진 그림자도 검은색이 아니라 푸른색이네요.

모네가 그림자를 실감 나게 그릴 수 있었던 것은 햇빛이 내리쬐는 정원에서 그림을 그렸기 때문이에요. 이 그림은 세로 255센티미터, 가로 205센티미터나 되는 대작입니다. 커다란 캔버스를 이젤에 올려놓고 그리는 것은 불

클로드 모네, 〈정원의 여인들〉, 1866년, 캔버스에 유채, 255× 205cm, 파리, 오르세 미술관Musée d'Orsay.

클로드 모네의 〈정원의 여인들〉 부분. 흔히 그림자를 검은색이라고 생각하지만, 여기서 보면 얼굴에는 노란색 그림자가, 하얀색 드레스에는 푸른색 그림자가 드리워져 있네요. 화가가 직접 야외에서 관찰하며 그림을 그렸기 때문에 이런 표현이 가능했던 것이지요.

가능한 일이지요. 모네는 정원에 구덩이를 파서 그 안에 캔버스의 아랫부분을 묻어 고정시켰어요. 그리고 도르래를 이용해 캔버스를 올리고 내리면서 그림을 그렸지요.

모네는 왜 화실을 벗어나 정원에서 힘들게 그림을 그려야만 했을까요? 야외에서 자연을 관찰하다가 놀라운 발견을 했거든요. 동일한 대상도 빛의 변화에 따라 색채가 달라진다는 것을 깨달았어요. 여인의 얼굴에 나타난 노란빛, 하얀색 드레스에 생겨난 푸른 그림자가 이를 증명합니다. 그림 속 얼굴은 노랗게 보이지만 빛이 없는 밤이나 전등불 아래서는 얼굴이 노랗게 보이지 않아요. 노란색 양산에서 반사된 빛을 흡수한 그림자 때문에 얼굴이 노랗게 보이는 것이니까요.

모네는 사물의 색채는 고정된 것이 아니라 빛에 따라 시시각각 변하며, 빛이 대상의 색채를 결정짓는 가장 중요한 요소라는 사실을 증명하기 위해 정원에서 그림을 그린 것입니다.

••• 인상주의 화가 오귀스트 르누아르Auguste Renoir, 1841-1919는 순간적인 인상을 포착하기 위한 도구로 그림자를 활용했어요.

〈그네La balançoire〉에서는 숲 속 공원에서 그네를 타고 있는 여자와 주변 사람들을 그렸네요. 그네에 올라탄 여자는 자신을 바라보는 남자의 눈길이 부끄러운지 얼굴을 붉히고 있지요. 그런 두 사람을 한 여자 아이가 호기심이 가득한 눈빛으로 쳐다보고 있고요.

그러나 이 그림의 주인공은 사람이 아니라 햇빛이 만들어 낸 다양한 색깔의 그림자와 나뭇잎 사이로 들어온 빛입니다. 르누아르가 이 그림을 그린 목적은 강렬한 햇빛이 사람들의 얼굴이나 옷에 그림자를 만드는 순간을 표

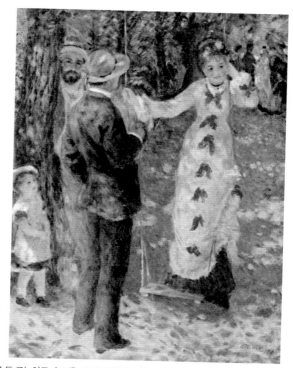

| 오귀스트 르누아르, 〈그네〉, 1876년, 캔버스에 유채, 92×73cm, 파리, 오르세 미술관.

현하는 데 있었거든요.

르누아르를 비롯한 인상주의 화가들은 대상을 관찰하면서 느낀 순간적인 인상을 그리는 것을 가장 중요하게 여겼어요. 햇빛, 공기, 비, 눈, 안개, 구름, 파도 등 순식간에 사라지고 변화하는 대상에 흥미를 느꼈던 것도 빛의 흐름과 반사를 탐구하기에 가장 효과적이라고 생각했기 때문이지요. 르누아르는 자신의 눈이 포착한 순간의 인상과 감각을 생생하게 그리기 위해 그림자를 활용한 것이지요.

하늘이 맑은 날, 숲 속에 가면 르누아르의 그림에서 보이는 밝은 점과 그림자가 땅 위에 생기는 것을 실제로 확인할 수 있어요. 나뭇잎들 사이의 좁은 틈이 바늘구멍 사진기의 바늘구멍 역할을 해서 물체의 상을 만들기 때문이지요. 이 그림은 르누아르도 모네처럼 화실을 벗어나 야외에서 대상을 직접 눈으로 관찰하고 그렸다는 정보도 알려 줍니다.

••• 노르웨이 화가 뭉크는 〈사춘기Pubertet〉에서 사춘기의 성장통을 그림자로 보여 주었어요. 한 소녀가 벌거벗은 채 침대에 앉아 있어요. 소녀는 불안감에 떨고 있네요. 동공이 확대된 눈, 두 다리를 오므리고 양손을 교차시킨 자세에서 불안감을 읽을 수 있어요.

소녀의 표정과 자세보다 불안을 더 잘 말해 주는 것은 벽에 드리워진 거대한 그림자예요. 뭉크는 의도적으로 검은색 그림자를 크게 그렸어요. 사춘기 성장통으로 힘겨워하는 소녀의 내면의 불안과 두려움, 공포를 강조하기 위해서이지요. 소녀는 자신에게 일어난 신체적, 정신적 변화를 두려워하고 있어요. 사춘기는 소녀에서 여성으로 변신하는 시기, 성숙한 여자가 되기 위해서 반드시 겪어야만 하는 삶의 단계이지만, 어른이 되는 과정에는 고통이 따

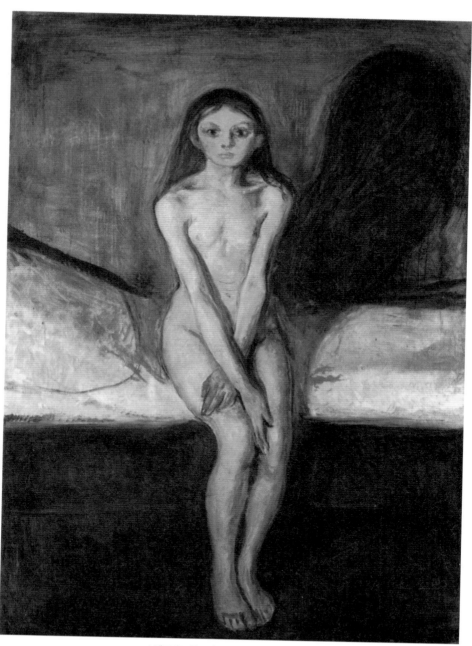

| 에드바르 뭉크, 〈사춘기〉, 1894년, 캔버스에 유채, 151.5×110cm, 오슬로, 국립미술관.

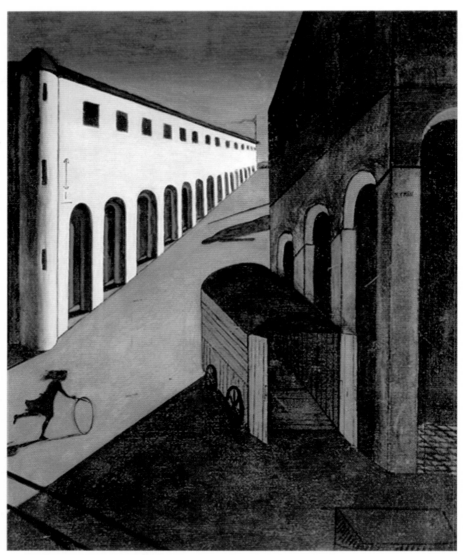

조르조 데 키리코, 〈거리의 우수와 신비〉, 1914년,
캔버스에 유채, 85×69cm, 개인 소장.

르기 마련이지요. 바로 아름다운 성장통이라고 부르는 진통이지요.

　뭉크는 어둡고 거대한 그림자에 비유해 소녀가 신체적 변화에 따른 정신적 충격을 받고 있다는 점을 보여 준 것이지요.

••• 이탈리아 화가 조르조 데 키리코Giorgio de Chirico, 1888–1978도 〈거리의 우수와 신비Mistero e malinconia di una strada〉에서 인간의 내면에 깃든 불안을 그림자로 표현했어요.

　지중해의 강렬한 햇빛이 내리쬐는 한낮 도시의 거리, 어린 소녀가 굴렁쇠를 굴리면서 앞으로 달려가네요. 로마식 아케이드 사이로 사람의 그림자가 나타났어요. 누구의 그림자인지 알 수는 없지만 끔찍한 사건이라도 벌어질 것만 같아 마음이 섬뜩해지는군요. 이런 불길한 느낌이 드는 것은 태양 빛(왼쪽 건물과 도로)의 영역과 그림자의 영역(오른쪽 건물)을 선명하게 대비시켰기 때문이지요. 그림 왼편의 거리와 건물은 눈부신 햇빛을 받고 있지만,

조르조 데 키리코의 〈거리의 우수와 신비〉에 그려진 그림자. 이 그림자 때문에 음산하고 불안한 분위기가 생겨났네요.

샘 테일러 우드, 〈브람 스토커의 의자 VI〉, 2005년, C-프린트, 121.9×96.5cm,
런던, 화이트 큐브White Cube. ⓒ the artist/White Cube, Courtesy White Cube

오른편의 건물은 짙은 어둠에 잠겨 있거든요. 그리고 사람의 그림자로 위협적인 느낌을 강조했네요.

키리코는 인간의 어두운 면을 밖으로 드러내기 위한 수단으로 그림자를 의도적으로 왜곡하거나 과장했어요. 그림 속 그림자는 의인화된 불안, 두려움이지요.

••• 영국의 예술가 샘 테일러 우드Sam Taylor-Wood, 1967- 가 〈브람 스토커의 의자 VIBram Stoker's Chair VI〉에서 서커스단의 곡예사처럼 기울어진 의자를 발끝으로 딛고 허공에 떠 있는 동작을 취하고 있네요. 그녀의 뒤로 보이는 벽면에 어둡고 진한 그림자가 나타났어요.

예술가는 왜 금방이라도 넘어질 것 같은 위태로운 동작을 취하고 있을까요? 또 벽에 비친 그림자는 무엇을 의미할까요? 언뜻 그림자놀이처럼 보이지만 깊은 뜻이 숨어 있어요. 아슬아슬한 몸동작은 삶의 고단함, 외로움, 고통스러운 심정을, 벽면에 생긴 어두운 그림자는 절망적인 상황을 말해요.

샘 테일러 우드는 1997년부터 2001년 사이에 두 번이나 암에 걸려 힘든 나날을 보냈거든요. 다행스럽게도 고통 속에서도 희망을 잃지 않고 있네요. 밧줄 전문가의 도움을 받아 저렇게 유머러스하게 고통을 표현한 것을 보면요.

그림자에 관한 여러 그림들은 이런 질문을 던져요. 우리는 자신에게 그림자가 있는지도 모르는 채 살아가는 것은 아닐까? 그림자를 창작의 도구로 활용하는 예술가들의 창의성을 지금부터라도 배워야겠네요.

# 02

미술에서
안 보이는 것들,
경험하기

# 그림에서
## 들려오는 소리

| 데이비드 호크니, 〈풍덩〉, 1967년, 캔버스에 아크릴물감, 243×243cm, 런던, 테이트 갤러리Tate Gallery.
ⓒ DAVID HOCKNEY/Tate, London 2013

공백空白한 하늘에 걸려 있는 촌락의 시계가

여윈 손길을 저어 열 시를 가리키면,

날카로운 고탑古塔같이 언덕 위에 솟아 있는

퇴색한 성교당聖敎堂의 지붕 위에선

분수噴水처럼 흩어지는 푸른 종소리

김광균의 시 〈외인촌〉에 나오는 마지막 구절이에요. 크게 낭독해 보세요. 시인은 귀로 듣는 종소리를 눈으로 보는 분수에 비유했네요. 종소리에서 색깔까지도 보는군요.

시인처럼 소리를 들으면 모양이나 색깔을 보는 사람들이 있어요. 바로 공감각자들이지요. 공감각이란 하나의 자극에 의해 두 개 이상의 감각이 느껴지는 것을 말해요.

●●● 영국 화가 데이비드 호크니David Hockney, 1937- 의 〈풍덩A Bigger Splash〉을 감상하면 공감각을 이해하게 됩니다. 호크니는 수영장에서 다이빙할 때 들리는 '풍덩' 소리를 그림에 표현했거든요. 귀로 듣는 '풍덩' 소리를 어떻게 눈으로 보게 했을까요? 색채와 기법, 구도 등의 여러 요소가 조화를 이루고 있기 때문이지요.

먼저 색채를 살펴볼까요? 수영장의 파란색 물과 다이빙 보드의 노란색이 무척 선명하게 보이는군요. 유화물감 대신 아크릴물감을 사용했기 때문이지요. 아크릴물감은 유화물감보다 빨리 마르고 색채도 더 선명하고 강렬합니다.

다음은 기법입니다. 물보라가 일어나는 부분만 붓으로 흰색을 거칠게 칠

하고 다른 부분은 롤러를 사용해 파란색으로 매끈하게 칠했네요. 선명한 아크릴물감, 거칠고 매끈한 붓질의 대조가 다이빙할 때의 '풍덩' 소리와 물보라를 강조하고 있지요.

끝으로 구도인데요. 캘리포니아의 집, 수영장의 수평선, 다이빙 보드의 대각선이 야자수 줄기의 수직선과 대조를 이루네요. 거실 유리창에는 맞은편 건물이 비치고요. 한낮의 눈부신 햇살과 무더위, 정적靜寂을 나타낸 것이지요.

왜 다이빙하는 사람을 그리지 않았을까요? 만일 물에 뛰어드는 사람을 그렸다면 그 멋진 모습에 눈길을 빼앗기면서 '풍덩' 소리를 듣는 데 방해를 받았겠지요. 즉 '풍덩' 소리에만 모든 감각이 집중되도록 사람을 그리지 않았던 것입니다. 호크니는 우리가 상상의 귀로 '풍덩' 소리를 듣기를 바란 것입니다. 상상력은 공감각을 자극하는 촉매제 역할을 하거든요.

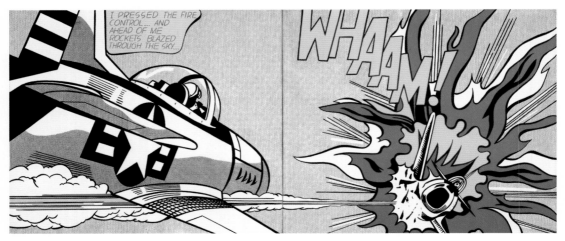

| 로이 릭턴스타인, 〈꽝!〉, 1963년, 캔버스에 마그나 아크릴물감과 유채, 173×406cm, 런던, 테이트 모던Tate Modern.

로이 릭턴스타인의 〈꽝!〉 부분. 만화책에서 볼 수 있는 말풍선과 벤데이 점이 보이지요? 화가가 이 작품을 만화에서 베꼈다는 사실을 강조하기 위해서 일부러 그려 넣은 것이지요.

••• 미국 화가인 로이 릭턴스타인 Roy Lichtenstein, 1923-1997 의 〈꽝!Whaam!〉에서는 '풍덩'보다 더 큰 소리가 들리네요. 그림 왼쪽의 무스탕 전투기가 오른쪽에 보이는 전투기를 공격해 파괴하고 있어요. 'WHAAM!' 하는 폭발음이 들리네요. 'WHAAM'은 우리나라 말로는 '꽝'이에요. 신기하게도 '꽝' 소리뿐 아니라 폭발하는 순간의 충격도 느껴져요.

어떻게 소리와 충격을 그림에 표현할 수 있었을까요? 만화에서 아이디어를 빌려 왔기 때문이에요. 이 그림은 실제로 미국 대중들이 즐겨 읽는 전쟁 만화의 한 부분을 따로 떼어 내어 그린 것입니다. 1962년에 미국에서 발간된 『전쟁에 동원된 모든 미국 남자들 All-American Men of War』이라는 만화책에 실려 있는 장면이지요. 말풍선과 만화를 인쇄할 때 생기는 벤데이 점 benday dot (인쇄 방식을 고안한 벤저민 데이 Benjamin Day 의 이름을 딴 것으로 공판 인쇄 과정에서 생기는 망점을 가리킴)이라고 부르는 망점까지도 그대로 베꼈어요. 다

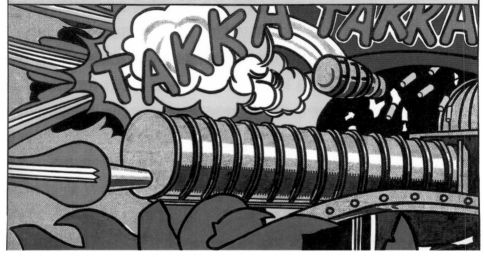

로이 릭턴스타인, 〈타카 타카〉, 1962년, 캔버스에 유채,
142.2×172.7cm, 쾰른, 루트비히 미술관Museum Ludwig.

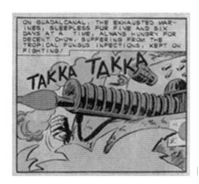

〈타카 타카〉의 원작 만화인 『배틀필드 액션』 40권(1962년 2월)의 한 장면.

른 점은 환등기를 이용해 만화를 화폭에 실제보다 더 크게 그리고 붓과 물감으로 직접 그렸다는 것 정도이지요.

'소리의 시각화'는 릭턴스타인의 다른 작품에서도 나타나고 있어요. 〈타카 타카Takka Takka〉는 『배틀필드 액션Battlefield Action』이라는 만화를 원작으로 하고 있지요. 제2차 세계대전이 벌어졌던 1942년 8-11월에 남태평양 솔로몬 제도의 과달카날 섬을 탈환하기 위한 미국 해병대의 전투 장면을 만화로 그린 것입니다.

릭턴스타인은 이 만화의 한 부분을 그림으로 옮겼어요. 기관총에서 총탄이 빠른 속도로 발사되는 소리가 들리고, 불꽃과 연기 냄새도 생생하게 느껴지는 듯하지요. '타카 타카' 글자를 빨간색으로 크게 그린 것은 포탄 소리를 더욱 실감 나게 들리도록 하기 위해서지요.

릭턴스타인은 왜 만화를 그리게 되었을까요? 다른 화가들은 만화는 예술적 가치가 없다고 생각했지만 릭턴스타인은 만화에서 순수미술이 갖지 못한 장점을 보았어요. 만화는 미술보다 재미있고 쉽게 이해할 수도 있지요. 말풍선 안의 대사만 읽으면 무슨 내용인지 금방 알게 되거든요. 작품의 의미를 관객에게 더 빠르고 명확하고 강렬하게 전달할 수도 있어요. 의성어나 효과음(소리)도 표현할 수 있으니까요. 즉 릭턴스타인은 관객과 소통하고 공감하는 새로운 미술을 창조하기 위해 만화 기법을 빌려 온 것이지요. 이 그림이 공감각을 자극하는 것도 만화 기법을 순수미술에 융합했기 때문입니다.

••• 한국 화가 김호득1950-은 〈아〉(88쪽)에서 소리가 들리는 그림을 뛰어넘어 소리와 글자, 그림이 하나가 되는 공감각적인 작품을 창조했군요. 〈아〉

| 김호득, 〈아〉, 2008년, 광목에 먹, 152×258cm.

라는 그림은 한글 '아' 자이면서 소리거든요. 그런데 왜 '아' 자를 거꾸로 썼을
까요? 먼저 화가는 왼손잡이예요. 다음은 '아'를 바로 쓰면 글자로 읽히지만
거꾸로 쓰면 그림이 됩니다. 거꾸로 쓴 '아'는 더는 글자가 아니라 선이나 모
양, 먹의 짙고 엷음 등이 아름다운 조화를 이루는 그림인 것이지요.

'아' 자를 고른 데에도 이유가 있어요. 한 글자는 형태로 보이지만 두 글자
는 단어가 되니까 상상력이 갇히게 되지요. 게다가 '아' 자는 글자 자체도 아
름다운 데다 가장 강렬한 감정을 표현할 수 있기 때문이에요. 사람들은 감
탄할 때도 '아!', 탄식할 때도 '아!' 하고 소리를 내잖아요.

'아' 소리를 눈에 보이게 한 비결이 궁금하다고요? 자음 'ㅇ'을 자세히 보세
요. 허공에 떠 있는 데다 먹물이 짙거나 엷은 부분도 보이네요. '아'를 발음할
때 성대에서 울림이 생기는데, 그 떨림 현상을 자음 ㅇ에 표현한 것이에요.

반면 모음 'ㅏ'는 붓에 속도를 실어 단숨에 선을 그었네요. '아!' 소리를 낼
때의 강렬한 느낌, 그 기쁨과 슬픔의 감정을 모음 'ㅏ'에 담은 것이지요.

김호득은 한글의 형태를 빌려 그림을 그리는 이유를 이렇게 말하고 있어요.

"내 그림은 단순히 문자가 지닌 추상적인 형태에 이끌려 조형성만을 빌려 온 그림들과는 다르다. 내가 한글에 매혹된 것은 조형성과 상징성, 시간성, 공간성, 소리까지도 모두 표현할 수 있다고 느꼈기 때문이다."

그래서 한글 하나로 시가 되고 그림이 되고 음악이 되는 공감각적인 작품을 창조하게 된 것입니다.

김호득의 〈아〉에서 ㅇ 부분.
성대의 울림이 느껴집니다.

누구나 어릴 적에는 공감각을 가지고 있지만 자라면서 이런 특별한 능력을 잃어버린다고 하네요. 공감각을 되살리는 비결을 알려 드릴게요. 예술작품과 가까워지는 것이지요. 『감각의 박물학 Natural History of the Senses』을 쓴 다이앤 애커먼은 공감각이 일반인들에 비해 예술가들에게서 일곱 배나 많이 나타난다고 말했어요. 이번 기회에 공감각적인 예술작품을 감상하는 취미를 가지면 어떨까요?

김호득의 〈아〉에서 ㅏ 부분.
'아' 하는 소리를 낼 때 생기는
강렬한 느낌이 담겨 있네요.

# 그림은
## 음악도 연주한다

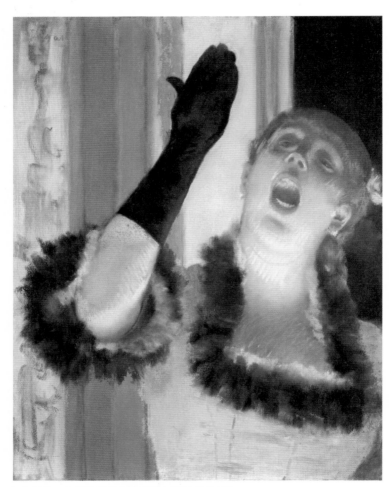

| 에드가르 드가, 〈장갑 낀 여가수〉, 1878년, 캔버스에 파스텔,
52.8×41.1cm, 매사추세츠, 하버드 대학교 미술관Harvard Art Museums.

프랑스 출신의 세계적인 피아니스트 엘렌 그리모Hélène Grimaud는 한 인터뷰에서 이렇게 말했어요. "11세 때 바흐의 『평균율 피아노곡집』 가운데에 〈올림 바장조 전주곡〉을 연습하고 있는데, 옅은 오렌지색 얼룩이 보이기 시작한 것입니다. 다단조는 검은색, 라단조는 푸른색으로 보였어요. 어찌 된 영문인지 몰라서 당황했지만, 너무나 즐거운 경험이었습니다." 엘렌 그리모는 음악을 들으면 색깔이 보이는 공감각형 예술가였던 것이지요.

••• 음악을 그림에 표현하는 화가도 있어요. 인상주의 화가 에드가르 드가 Edgar Degas, 1834-1917는 〈장갑 낀 여가수Chanteuse de Café〉에서 노래를 표현했네요. 카페 콩세르Café concert에서 여가수가 열창하고 있군요. 그 시절에 파리의 유명 카페에서는 가수나 연주자가 출연하는 음악 콘서트가 인기를 끌었지요. 드

에드가르 드가의 〈장갑 낀 여가수〉 부분. 여가수의 얼굴을 클로즈업해 볼까요? 마치 노래를 부르는 여가수 바로 밑에서 그녀를 올려다보고 있는 느낌이 들지 않나요?

가는 거의 매일 카페 콩세르를 방문했던 단골손님이었어요. 그래서 음악 콘서트 장면을 실감 나게 그릴 수 있었던 것이지요. 그림 속의 여가수는 혼신의 힘을 기울여 노래하고 있군요. 마치 음악 홀에서 생음악을 직접 듣는 것처럼 느껴져요.

어떻게 그림에서 노래가 흘러나오게 했을까요? 화가는 여가수에게 가까이 다가가서 밑에서 위로 올려다보는 시점을 선택했네요. 조명 효과도 활용했지요. 상반신만 크게, 입속까지도 훤히 들여다보이도록 말이지요. 여가수의 검정 장갑과 몸짓도 노래가 들리게 하는 도구로 활용했네요. 가수가 열창할 때의 몸짓을 떠올려 보세요. 그림 속 여가수와 같은 동작을 취하고 있지 않던가요?

••• 프랑스 화가 라울 뒤피Raoul Dufy, 1877-1953의 〈드뷔시에게 바침Hommage à Claude Debussy〉에서는 작곡가 드뷔시의 피아노곡이 흘러나오네요. 드뷔시는 미술과 연관이 많은 음악가예요. 인상주의 그림에서 영감을 받아 인상주의 음악을 이끌었던 작곡가로 유명하지요. 뒤피는 미술과 음악을 융합한 드뷔시의 곡을 무척 좋아했어요. 그림 속의 음악이 드뷔시의 피아노곡이라는 사실을 알려 주기 위해 'Claude Debussy'라고 적힌 피아노 악보집을 눈에 띄도록 놓아두었지요.

클래식 음악을 그림에 표현하기 위한 특별한 기법도 개발했어요. 스케치풍의 자유롭고 부드러운 곡선으로 피아노곡의 아름다운 선율이 느껴지도록 했던 것이지요. 마치 오선지 위의 음표를 보는 듯한 착각마저 들어요.

벽지를 수놓은 꽃무늬와 벽을 장식한 그림 속의 식물을 살펴볼까요? 곡선이네요. 심지어 피아노, 악보집, 액자 틀의 직선마저도 부드럽게 표현했

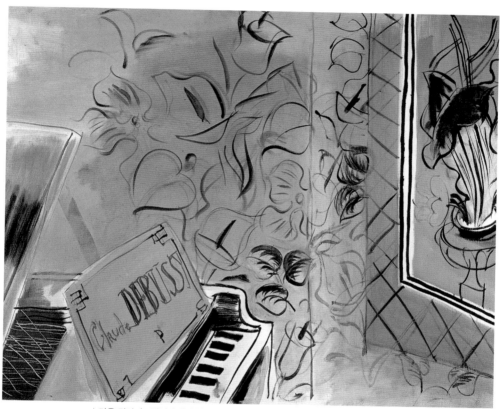

| 라울 뒤피, 〈드뷔시에게 바침〉, 1952년, 캔버스에 유채, 59×72cm, 니스, 니스 미술관Musée des Beaux-Arts de Nice.

라울 뒤피의 〈드뷔시에게 바침〉
부분. 벽지 속 꽃무늬가 스케치
풍으로 그려져서 오선지 위의
음표를 연상시키네요.

지요. 그리고 밝고 화려한 색깔을 선택해서 피아노를 연주하듯 화폭 위에서
경쾌하게 붓질을 했어요. 상상의 귀를 기울이면 그림 속의 피아노 연주자가
드뷔시의 곡을 연주하는 소리를 들을 수 있답니다.

••• 현대 추상 회화의 창시자인 바실리 칸딘스키Wassily Kandinsky, 1866-1944의 〈구
성 VIIIComposition VIII〉에서는 오케스트라 연주를 감상할 수 있어요. 칸딘스키
는 바이올린, 첼로, 트럼펫, 클라리넷, 심벌즈, 북 등 다양한 오케스트라 악
기가 음악적 하모니를 이루어 내듯이 기하학적 도형과 색채를 조화롭게 배
치해 음악이 들리는 그림을 창조했어요.

　그림 속의 원, 삼각형, 사각형, 격자무늬, 직선, 곡선, 대각선 등의 기하학
적 형태는 자유롭게 그려진 것처럼 보이지만, 오케스트라의 악기와 같은 역
할을 하고 있어요. 칸딘스키는 자신의 미술 이론을 설명한 『점·선·면Punkt und
Linie zu Fläche』(1926)이라는 책에서 선과 점, 도형이 악기처럼 소리를 낸다고 말

| 바실리 칸딘스키, 〈구성 VIII〉, 1923년, 캔버스에 유채, 140×201cm, 뉴욕, 구겐하임 미술관Solomon R. Guggenheim Museum.

| 바실리 칸딘스키, 〈원 주위〉, 1940년, 캔버스에 유채, 96.8×146cm, 뉴욕, 구겐하임 미술관.

했거든요.

"대부분의 악기는 선의 성격을 가지고 있으며 각기 다른 악기의 고유한 음높이는 선의 폭과 일치한다. 바이올린, 플루트, 피콜로에서는 매우 가느다란 선이, 비올라, 클라리넷에서는 좀 더 굵은 선이 생겨난다. (중략) 피아노를 점의 악기로 본다면 파이프 오르간은 전형적인 선의 악기다."

그는 또 다른 책 『예술에서의 정신적인 것에 대하여 Über das Geistige in der Kunst』 (1911)에서는 색깔과 악기를 연결하기도 했어요.

"차가운 빨강은 정열적인 요소를 지닌 첼로의 중간음과 낮은음의 음색을 떠올리게 하고, 진홍빛 빨강은 세게 두들기는 북에 비유할 수 있다. 밝은 청색은 플루트, 어두운 청색은 첼로, 더 짙은 청색은 콘트라베이스의 음향과

비슷하다."

그림을 감상하는 사람들에게 클래식 음악을 들을 때와 같은 감동을 전달하고 싶었던 칸딘스키는 색채나 형태를 특정한 감정과 연결시키기 위해 색채의 심리학적 효과도 연구했지요. 〈원 주위Around the Circle〉가 그 증거물이에요. 다양한 색채와 형태가 검은색을 배경으로 떠다니면서 음악적 하모니를 만들어 내고 있어요.

그림에서 아름다운 멜로디가 흘러나오고 경쾌한 리듬감도 느껴지네요. 비결은 색과 음악, 심리학을 융합했기 때문이지요. 이는 『점·선·면』에 실린 다음 글에서 확인할 수 있어요.

"우리는 색깔을 쓰다듬듯이 느끼고 싶어 하기 때문에 대부분의 색깔에 대해 거칠다든가 또는 찌르는 듯하다고 표현하기도 한다. 예를 들면 군청색은 날카롭고, 진홍색은 벨벳처럼 촉감이 부드럽고, 코발트 그린은 딱딱하게 느껴진다. (중략) 색깔은 인간의 심성心性에 직접적인 영향을 미친다. 색깔은

바실리 칸딘스키의 〈원 주위〉 부분. 다양한 색채와 형태가 검은색 바탕 위를 떠다니면서 음악적 하모니를 만들어 내고 있어요.

피아노의 건반이요, 눈은 현을 때리는 망치요, 심성은 여러 개의 선율을 가진 피아노다. 예술가는 심성에 진동을 일으키도록 하기 위해서 건반을 두드려 연주하는 손이다."

이 그림은, 화가인 칸딘스키는 오케스트라의 지휘자, 그림 속 모양과 색깔은 오케스트라의 연주자라는 것을 보여 주고 있어요.

••• 스위스에서 태어난 독일 화가 파울 클레Paul Klee, 1879-1940도 색채와 형태의 조화로 아름다운 음악을 들려주었지요. 〈멋진 사원 구역Tempelviertel von Pert〉에서 단순해 보이는 선과 도형, 색면들을 화면에 악보 위의 음표를 배열하듯이 배치해 음악적 선율을 표현했네요.

클레는 화가이기 전에 음악가로 불려도 전혀 손색이 없을 만큼 음악적 재능이 뛰어났어요. 11세에 베른 음악협회 명예회원이 될 정도였지요. 음악가 집안에서 태어나고 자랐던 가정환경이 음악적 재능을 발휘하는 데 크게 영향을 끼쳤어요. 아버지 한스 클레는 음악학교 교사, 어머니는 성악가였고, 부인도 피아니스트였거든요.

클레는 음악가들이 무척 좋아하는 화가이기도 합니다. 작곡가 건서 슐러Gunther Schuller를 비롯한 유명 작곡가들이 클레를 기리는 교향곡을 작곡하고 헌정할 만큼 말이지요. 그래서 클레는 '현대 미술의 실내악'의 창시자라는 찬사를 받고 있는 것이지요.

음악과 미술 사이에서 고민하다가 화가의 길을 선택했던 클레는 세상을 떠나는 순간까지 음악을 연주하고 감상하는 것을 즐겼어요. 그는 음악을 들으면 마음속에서 온갖 색깔이 보였고 그림을 보면 음악이 들렸어요. 그에게 색은 곧 음악이었다는 것은 일기의 다음 구절에서도 드러나 있어요.

파울 클레, 〈멋진 사원 구역〉, 1928년, 판지에 수채,
27.5×42cm, 하노버, 슈프렝겔 미술관Sprengel Museum.

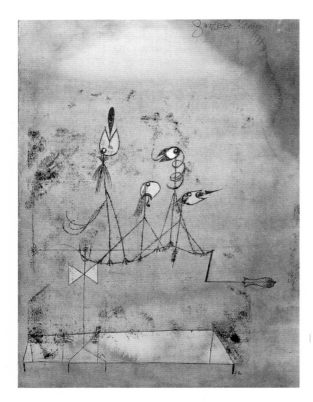

파울 클레, 〈재잘거리는 기계〉,
1922년경, 종이에 유채와 수채,
41.3×30.5cm, 뉴욕, 뉴욕 현대
미술관.

자연을 연구하는 것보다 더 중요한 점은 물감 상자의 내용물을 다루는 화가
의 태도다. (중략) 화가라면 다양한 음을 지닌 건반 같은 수채물감 접시를
능숙하게 다룰 수 있어야 한다.(1910년 3월 일기 중에서)

클레는 심지어 기계 새들이 노래하는 뮤직 박스를 그리기도 했어요. 상상
의 손으로 〈재잘거리는 기계 Die Zwitscher-Maschine〉의 오른쪽에 보이는 손잡이(크
랭크crank)를 돌리면, 상상의 귀를 통해 기계 새들이 홰에서 지저귀는 소리를

파울 클레의 〈재잘거리는 기계〉 부분. 왼쪽에서 첫 번째 새의 부리에서 나오는 것의 형태를 보세요. 꼭 음표 같지요? 왼쪽에서 세 번째 새의 몸은 음자리 표. 각 새들의 위치는 음의 높낮이를 연상시킵니다.

파울 클레의 〈재잘 거리는 기계〉 부분. 손잡이를 상상의 손 으로 돌려 볼까요?

듣게 됩니다. 왜 새들의 재잘거림이 귀에 들리는 듯한 착각이 드는 것일까 요? 철사로 만든 새를 자세히 보세요. 새의 머리는 곡선, 다리는 직선인데 오선지 위의 음표를 닮았어요. 그림 왼쪽에서 노래를 부르는 새의 부리에서 나오는 것도 음표처럼 보이네요. 그림 왼쪽에서 세 번째 새의 몸은 음자리 표, 그림 왼쪽 아래에서 두 개의 맞닿은 삼각형과 직선은 보면대, 새들의 위 치는 음의 높낮이를 떠올리게 하네요. 이런 음악적 요소들이 어우러져 새가 노래하는 것과 같은 효과를 만들어 낸 것이지요.

색과 형태로 음악을 연주하는 그림들을 보면서 이런 생각을 했어요. '미술 의 세계는 얼마나 놀랍고 경이로운 일들로 가득한가!'

# 움직이는
## 그림

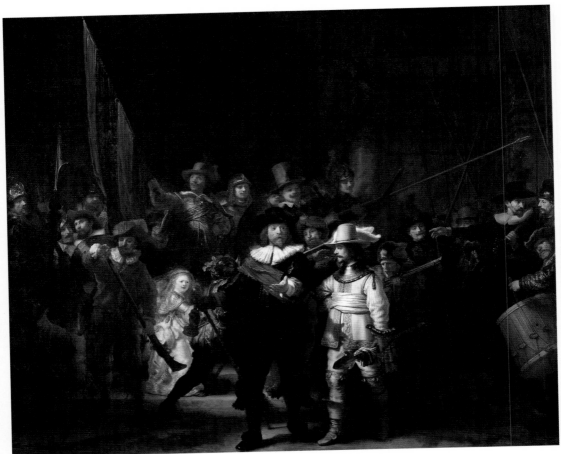

| 렘브란트 판 레인, 〈야간 순찰〉, 1642년, 캔버스에 유채, 363×438cm, 암스테르담, 암스테르담 국립미술관Rijksmuseum.

르네상스 시대의 화가인 레오나르도 다 빈치는 노트에 다음과 같이 적었어요. "인물화는 언뜻 보기만 해도 그 사람이 어떤 생각을 하고 무슨 이야기를 하고 있는지 알 수 있을 만큼 각각의 움직임과 일치하는 동작을 표현해야 한다. (중략) 운동감이야말로 화가들의 진정한 스승이다."

미술에서 움직임을 표현하는 것이 그만큼 중요하다는 뜻이지요. 그러나 그림이나 조각에서 움직임을 표현하기란 생각처럼 쉽지 않아요.

••• 17세기 네덜란드 화가 렘브란트는 미술의 한계를 뛰어넘어 그림에 움직임을 표현한 대표적인 예술가 중 한 사람입니다. 〈야간 순찰De Nachtwacht〉에서는 암스테르담 시민들로 구성된 사수부대원들이 행진하고 있군요. 14세기에 창설된 사수부대란 시민 군대를 말해요. 시민군이지만 화승총을 지니고 발포하거나 행진하는 등 군사적인 특권을 가진 데다 공공의 안녕과 질서를 유지하는 임무도 맡고 있었지요. 지휘관은 귀족이고 부대원들은 상인이었어요. 사수부대원들은 법과 질서의 수호자이며 암스테르담의 독립을 상징하는 존재라는 자부심이 강했어요. 자신들의 자랑스러운 모습을 기념하기 위해 유명 화가인 렘브란트에게 단체 초상화를 주문한 것이지요. 신기하게도 그림 속의 부대원들이 관객을 향해 걸어오는 것만 같아요. 당시에 다른 화가들이 그린 단체 초상화와 비교하면 이 그림이 얼마나 활력과 생동감이 넘치는지 깨닫게 됩니다.

니콜라에스 엘리아스Nicolaes Eliasz (일명 '피크노이Pickenoy')의 〈블로스베이크 대장의 부대Het korporaalschap van kapitein Jan Claesz Vlooswijck en luitenant Gerrit Hudde〉(104쪽)에서는 시민군이 옆으로 줄지어 서 있는 모습으로 그려졌어요. 마치 졸업 사진이나 단체 사진을 찍듯이 말이지요. 이런 동작과 자세를 취하면 얼굴이

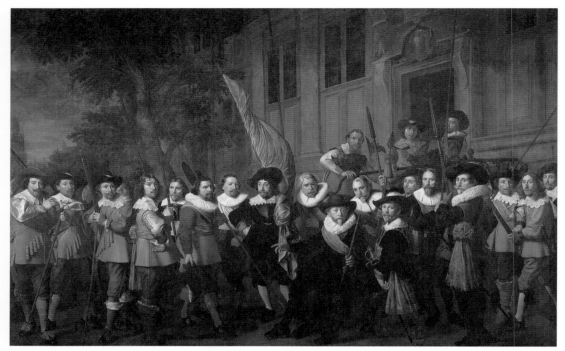

| 니콜라에스 엘리아스, 〈블로스베이크 대장의 부대〉, 1642년, 340×527cm, 암스테르담, 암스테르담 국립미술관.

잘 보이고 질서 정연하고 근엄한 분위기를 연출할 수 있는 장점이 있어요. 반대로 단점도 있는데 경직되고 정지된 것처럼 보이지요. 렘브란트가 단체 초상화의 관습을 거부하고 새로운 형식의 초상화를 선보인 것은 움직임을 표현하기 위해서였어요.

다시 렘브란트의 그림으로 돌아와서 한가운데를 자세히 볼까요? 흰색 주름으로 장식된 검은색 제복을 입고 빨간 띠를 두른 남자는 대장인 프란스 반닝 코크 Frans Banning Cocq 대위입니다. 그가 오른손에 들고 있는 지휘봉의 방향과 앞으로 내민 왼손, 발동작이 "앞으로 행진!"이라고 외치고 있네요. 대장

옆에 있는 황금색 옷과 부츠를 걸친 남자는 부대장인 빌럼 판 라위턴뷔르흐 Willem van Ruytenburch 중위인데, 손에 들고 있는 미늘창(도끼와 창이 결합된 무기)의 방향과 발동작도 역시 "앞으로 가!"라고 명령하고 있군요. 두 지휘관 뒤쪽에 보이는 화승총, 깃발, 창들의 방향도 행진을 보여 주고 있어요. 북을 치고, 총알을 장전하거나 발사하고, 총구에 입김을 불어 넣어 화약을 털어 내는 부대원들의 다양한 동작들도 그림을 움직이게 하는 역할을 맡고 있네요.

그러나 이 그림을 살아 움직이게 하는 진짜 주인공은 허리춤에 암탉을 매달고 걸어가는 황금색 드레스를 입은 소녀입니다. 소녀는 부대원들의 행진과는 반대 방향으로 빠르게 걸어가고 있어요. 왜 이렇게 그렸을까요? 사수부대가 앞으로 행진하고 있다는 것을 강조하기 위해 소녀를 의도적으로 부대원들 사이에 그려 넣었던 것이에요.

정지된 그림에 움직임을 표현한 렘브란트의 초상화에 많은 사람들이 감동을 받았어요. 프랑스 소설가 공쿠르 형제는 1861년 암스테르담 국립미술관에서 이 초상화를 보고 다음과 같은 감상 글을 남겼지요. "빛 속에서 살아 숨쉬는 인물들의 모습이 붓끝에서 이토록 생생하게 나타난 것을 결코 본 적이 없다. (중략) 그 기법은 알 길이 없고 해독할 수도 없으며 신비스럽고 마력적이며 기이한 것이다."

프랑스 미술 비평가 토레 뷔르제 Thoré-Bürger (필명 '테오필 토레 Théophile Thoré')도 다음과 같은 찬사를 바쳤습니다. "23명의 인물들의 모습을 실물 크기로 담고 있는 이 기이한 그림은 충격적으로 다가온다. (중략) 왁자지껄 떠들썩한 무리의 인물들이 앞으로 걸어 나와 관람객들이 있는 전시장 바닥을 밟고 다가오는 것만 같다. 착각은 강렬한 상태여서 몇 분이 지나도록 우리는 마치 실제 인물들과 함께 있는 듯한 느낌을 갖게 된다."

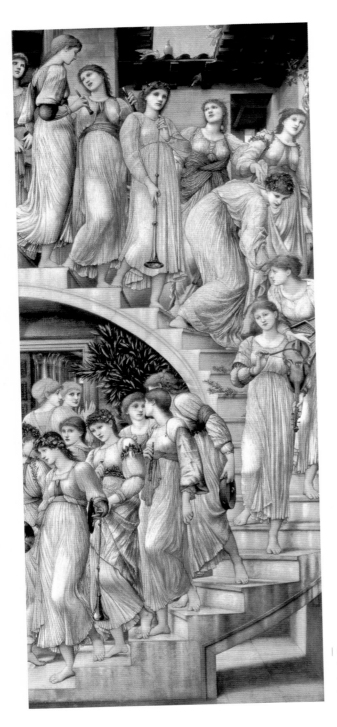

에드워드 번 존스, 〈황금 계단〉,
1880년, 패널에 유채, 269.2×
116.8cm, 런던, 테이트 브리튼
Tate Britain.

에드워드 번 존스의 〈황금
계단〉 부분. 차례로 계단을
내려오는 듯한 착각을 불
러일으키기 위해 처녀들의
얼굴 각도와 자세, 동작을
모두 다르게 그렸네요.

••• 19세기 영국 화가 에드워드 번 존스Edward Coley Burne-Jones, 1833-1898의 〈황금
계단The Golden Stairs〉에서도 움직임을 느낄 수 있어요. 아름다운 처녀들이 계단
을 내려오고 있군요. 번 존스는 특이하게도 18명이나 되는 처녀들의 얼굴
각도와 자세, 동작을 모두 다르게 그렸어요. 처녀들의 앞모습과 옆모습, 뒷
모습, 허리를 구부리거나 뒤로 펴는 동작, 한쪽 다리는 계단을 딛고 서고 다
른 쪽 다리는 무릎을 구부리는 동작 등 모두 제각각이며 같은 자세와 동작
은 단 하나도 그리지 않았어요. 처녀들이 차례로 계단을 내려오는 듯한 착
각을 불러일으키기 위해서지요. 그림의 구도도 정지된 그림을 움직이게 하
는 도구로 활용했어요. 이 그림은 계단을 따라 반원을 그리면서 돌아 내려

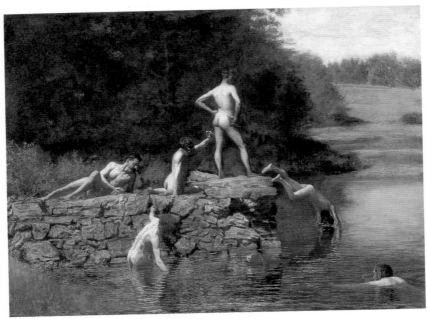

| 토머스 에이킨스, 〈수영〉, 1884–1885년, 캔버스에 유채, 69.5×92.4cm,
텍스트, 아먼 카터 미술관Amon Carter Museum.

가는 구도이거든요.

••• 19세기 미국 화가 토머스 에이킨스Thomas Eakins, 1844-1916도 다양한 동작을
빌려 인체의 움직임을 그렸어요. 〈수영Swimming〉은 에이킨스가 제자들과 개
울물에서 수영하는 장면을 그린 것입니다. 재미있게도 수영할 때의 다양한
동작을 단계별로 그렸군요. 물속으로 뛰어들고, 물속에서 헤엄치고, 물가로
올라가고, 햇볕에 몸을 말리는 과정을 마치 연속 사진처럼 그렸네요. 실제
로 이 그림은 사진을 참고해 그린 것입니다.

토머스 에이킨스의 〈수영〉 부분. 수영할 때의 다양한 동작들을 마치 연속 사진처럼 단계별로 보여 주고 있네요.

에이킨스는 새로운 발명품인 사진을 미술에 응용한 최초의 화가 중 한 사람이에요. 처음에는 초상화를 그리기 위한 자료로 사진을 이용하기 시작했지만, 영국 사진가 에드워드 머이브리지가 개발한 실험적인 연속 사진을 보고 영감을 받아 움직임을 표현하는 도구로 활용했어요. 연속 사진은 인간의 눈으로는 관찰하기 힘든 인체의 움직임을 더 정확하고도 자세하게 볼 수 있게 해 주었거든요.

••• 초현실주의 화가인 르네 마그리트René Magritte, 1898-1967는 상상력의 대가답게 움직임을 기발한 손동작으로 표현하고 있군요. 〈마술사The Magician: Self-Portrait with Four Arms〉(110쪽 위)의 남자는 네 개의 팔과 손을 바쁘게 움직이면서 식사하고 있어요. 음식물을 자르고, 입에 넣고, 술을 따라 마시면서 말이지요. 두 개는 실제 팔과 손이고 다른 두 개는 상상의 팔과 손이지요. 마그리

| 르네 마그리트, 〈마술사: 4개의 팔을 가진 자화상〉, 1952년, 캔버스에 유채, 개인 소장.

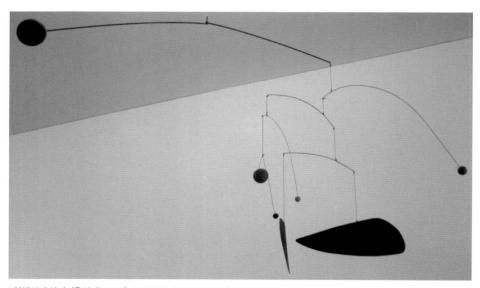

| 알렉산더 칼더, 〈움직이는 조각〉, 1932년경, 금속과 나무와 철사와 실, 런던, 테이트 모던. © Wmpearl

트는 한꺼번에 여러 가지 동작을 하고 싶은 사람들의 바람을 이 그림으로 보여 주었어요. 덕분에 우리는 식사할 때 사람들의 팔과 손이 어떻게 움직이는지 알게 되었고요.

••• 앞서 소개한 화가들의 작품에서는 사람과 동물의 움직임이 동작이나 자세를 빌려 간접적으로 표현되었지만, 미국 조각가 알렉산더 칼더<sup>Alexander Calder, 1898-1976</sup>는 실제로 움직이는 조각을 창조했어요. 그것도 공중에서 움직이는 조각이지요. 〈움직이는 조각<sup>Mobile</sup>〉을 보세요. 다양한 색깔의 도형 조각이 철사나 끈에 매달려 공중에 떠 있는 채로 나비처럼 팔랑거리면서 춤을 추고 있네요. 마치 아이들의 색채 감각을 길러 주거나 시각 훈련을 도와주는 장난감이며 학습 교재로도 사용되고 있는 모빌<sup>mobile</sup>처럼 보이네요.

놀랍게도 신기한 모빌을 개발한 사람이 바로 칼더예요. 스티븐스 공과대학교에서 기계공학을 전공한 엔지니어 출신의 예술가 칼더는 원심력遠心力, 구심력求心力 등 동역학의 개념과 힘, 무게, 균형 등의 공학적 원리를 이용해 공기의 흐름이나 바람에 의해 자연스럽게 움직이는 혁신적인 조각을 창안한 것이지요. 만일 칼더에게 '조각은 정지되고 무겁고, 바닥이나 좌대에 놓인다'라는 고정관념에 도전할 용기가 없었다면, 건축, 디자인, 산업계에도 커다란 영향을 끼쳤을 뿐 아니라 디자인과 공학의 아름다운 융합을 이룬 모빌은 태어나지 않았겠지요.

대다수의 사람들은 그림이나 조각은 정지된 것이라고 생각합니다. 하지만 실험 정신이 강한 예술가들은 불가능을 가능으로 바꾸지요. 그래요, 그림이나 조각에서도 얼마든지 움직임을 표현할 수 있답니다.

# 미술은
## 속도감도 표현한다

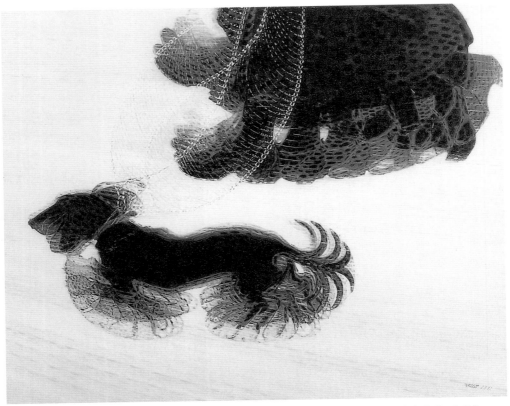

| 자코모 발라, 〈쇠사슬에 묶인 개의 역동성〉, 1912년, 캔버스에 유채, 91×110cm, 뉴욕, 올브라이트 녹스 미술관Albright-Knox Art Gallery.

프랑스 사상가인 폴 비릴리오Paul Virilio는 "현대 사회는 속도를 최대한 높이는 방향으로 발전해 왔다"라고 했어요. 기술 문명과 진보의 상징인 속도는 인간의 생각과 삶을 바꾸었을 뿐 아니라 예술작품에도 많은 영향을 끼쳤어요. 혁신적인 예술가들이 속도를 미술에 표현하기 위해 어떤 노력을 기울였는지 눈으로 직접 확인해 봐요.

••• 이탈리아 화가 자코모 발라Giacomo Balla, 1871-1958는 〈쇠사슬에 묶인 개의 역동성Dinamismo di un cane al guinzaglio〉에서 여주인과 반려견이 산책하는 장면을 그렸군요. 한눈에도 여자와 닥스훈트 개가 빠르게 걷고 있다고 느껴지지 않으세요? 어떻게 정지한 그림에서 속도감을 표현할 수 있었는지 알아보지요.

자코모 발라의 〈쇠사슬에 묶인 개의 역동성〉 부분. 눈에 잔상이 남는 듯한 효과를 주기 위해 드레스의 레이스와 개의 발, 개의 목줄을 여러 번 중첩해서 그렸네요.

먼저 파격적인 구도를 시도했어요. 검은색의 긴 치맛자락만 보이도록 말이지요. 다음에는 여자의 두 발과 개의 머리와 다리, 꼬리, 개의 목줄을 살펴보세요. 선을 길게 늘어뜨린 데다 여러 번 중첩해 희미하게 표현했네요. 마치 잔상殘像을 보는 듯한 효과를 만들어 낸 것이지요. 인간의 눈은 빠르게 움직이는 물체를 보면 그 물체가 동작을 멈추고 나서도 움직이는 것처럼 느껴요. 이런 현상을 가리켜 '운동잔상'이라고 하는데, 발라는 착시 현상을 그림에 응용해 빠른 속도로 걷고 있는 듯한 느낌을 준 것이지요.

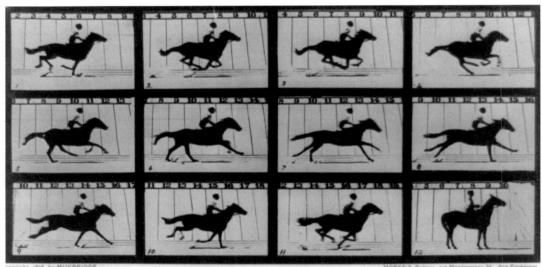

| 에드워드 머이브리지, 〈움직이는 말The Horse in Motion〉, 1878년, 사진.

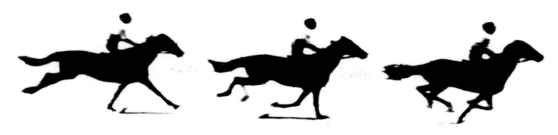

에드워드 머이브리지가 〈움직이는 말〉
에서 연속동작 사진으로 잡아낸 말의 움
직임. 정지한 그림에서는 표현하기 힘든
속도감을 보여 주네요.

••• '속도를 그린다'는 기발한 아이디어는 영국 사진가 에드워드 머이브
리지Eadweard Muybridge, 1830-1904와 프랑스 생리학자 에티엔 쥘 마레Étienne-Jules Marey,
1830-1904가 개발한 '동물들의 빠른 움직임을 촬영한 연속동작 사진'에서 얻었
어요. 연속동작 사진이란 연속적인 동작을 기록한 사진을 말하는데, 정지한
그림에서는 표현하기 힘든 속도감이 느껴져요. 예를 들면 머이브리지는 실
로 연결된 12대(때로는 24 혹은 40대)의 사진기를 차례대로 작동시켜 동물의
연속적인 움직임을 촬영한 뒤에 한 장의 인화지에 재구성했어요. 다시 말해
12대의 카메라로 12개의 움직임을 찍었다는 뜻이지요.

••• 반면에 에티엔 쥘 마레는 날아가는 새의 움직임을 한 대의 카메라를
이용해 여러 장의 연속 사진(116쪽 위)으로 찍었지요. 어떻게 한 대의 카메
라로 찰나의 동작을 찍을 수 있었을까요? 1882년, 고속 셔터로 필름을 잡아
당기는 기발한 장치가 개발되었기 때문이지요. 마레는 자신의 발명품을 가
리켜 '사진총Fusil photographique'(117쪽)이라고 불렀는데, 모양이 총과 비슷해 붙
인 이름이지요. 영화의 시작을 알리는 연속동작 사진 기법이 개발되면서 인

| 에티엔 쥘 마레, 〈날아가는 펠리컨Pélican volant〉, 1882년, 사진.

| 자코모 발라, 〈속도: 운동의 진로+연속적 움직임〉, 1913년, 캔버스에 유채, 96.8×120cm, 뉴욕, 뉴욕 현대미술관.

간의 눈으로는 파악하기 어려웠던 동물들의 빠른 움직임을 사진을 통해 볼 수 있게 되었어요.

발라는 이런 실험적인 사진술을 활용해 그림에 속도감을 표현한 것입니다. 〈속도: 운동의 진로＋연속적 움직임Swifts: Paths of Movement+Dynamic Sequences〉이 그 증거물이지요.

건축물을 배경으로 칼새 떼가 허공을 가르며 빠르게 날아가고 있네요. 마치 추상화처럼 보이는데, 새의 형태를 명확하게 그리지 않고 새가 날아가는 연속동작의 흔적을 그렸기 때문이지요. 잔상 효과와 연속동작 사진 기법을 결합한 발라의 그림은 속도와 시간의 흐름까지도 표현했다는 평가를 받고 있어요. 정지한 그림과 사진에 움직임을 도입한 예술가들의 시도가 없었다면 활동사진으로 불리는 영화는 발명되지 않았겠지요.

••• 이탈리아 화가이며 조각가인 움베르토 보초니Umberto Boccioni, 1882-1916도 미술에서 속도감을 표현할 수 없다는 고정관념을 깬 예술가 중 한 사람입니다. 미술은 특성상 속도감을 표현하기 어려워요. 특히 조각은 속도와는 거리가 멉니다. 조각상이란 단어에는 서 있는 것, 정적이라는 뜻이 담겨 있거

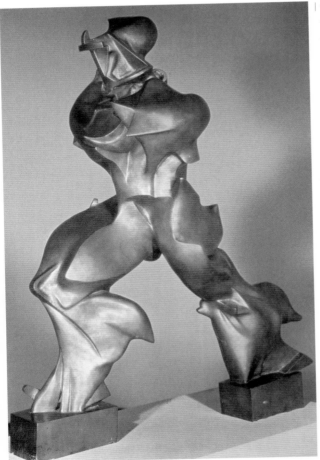

움베르토 보초니, 〈공간에 나타난 연속성의 독특한 형태〉, 1913년, 브론즈, 115×90×40cm, 밀라노, 20세기 미술관Museo del Novecento.

움베르토 보초니의 〈공간에 나타난 연속성의 독특한 형태〉에서 다리 부분. 바람에 펄럭이는 두 다리를 보세요. 마치 달리는 것 같지요? 속도감을 표현하기 위해 몸 형태를 변형해서 나타냈네요.

든요. 그런데 〈공간에 나타난 연속성의 독특한 형태 Forme uniche della continuità nello spazio〉를 보세요. 앞을 향해 힘차게 걸어가고 있다는 착각마저 드네요. 바람에 펄럭이는 두 다리가 속도와 힘을 더욱 강하게 느끼게 합니다. 마치 속도 기계처럼 보이는 이 조각상은 보초니가 창조한 미래형 인간입니다.

보초니는 20세기 초 이탈리아에서 태어난 미술 사조인 미래주의 Futurism를 대표하는 예술가예요. 미래주의는 과학기술을 숭배한 예술가 집단이 만든 혁신적인 예술 운동이었지요. 미래주의 예술가들은 기술 문명의 상징인 기계의 규칙성과 효율성, 힘차게 작동하는 엔진의 리듬을 사랑했어요. 비행기나 경주용 자동차, 선박, 기차와 같은 빠른 운송 수단, 전화나 무선전신과 같은 통신 수단, 일명 활동사진으로 불렸던 영화에 열광했어요. 새로운 시대의 아름다움은 속도라고 믿었고, 속도를 미술에 표현하겠다는 목표도 세웠지요. 전쟁을 일삼는 인간에 대한 절망감이 기계 찬양으로 나타난 것이지요. 인간과 기계를 결합한 보초니의 조각상은 혁신적인 예술가들이 얼마나 속도와 변화에 열광했는지를 보여 주는 증거물입니다.

미래주의 예술가들의 정신세계를 담은 창립선언문에서 당시의 분위기를 엿볼 수 있어요.

모든 사물은 움직이고 달리면서 빠르게 변화하고 있다. (중략) 우리가 원하는 것은 불가능을 파괴하는 것인데 왜 과거를 되돌아보아야 하는가. 어제의 시간과 공간은 죽었다.

우리는 이미 절대 속에 살고 있다. 왜냐하면 우리는 영원하며 어디에도 속하지 않는 속도를 창조해 냈기 때문이다. (중략) 그것들은 전속력으로 미래 속으로 날아갈 것이다. 혁신하고 도전하고 때로는 파괴하면서.

••• 속도 숭배는 프랑스 화가 장 메챙제Jean Metzinger, 1883-1956의 〈자전거 경기 장에서Au Vélodrome〉에서도 나타나요. 파리-루베Paris-Roubaix 자전거 경주대회에서 선수들이 빠르게 달리고 있군요. 이 대회는 파리에서 출발해 프랑스 북동부의 루베까지 무려 260km의 장거리 코스를 달리는, 전 세계에서 가장 유명한 자전거 경주대회입니다.

어깨를 둥글게 구부리고 있는 선수의 몸동작과 핸들을 잡은 손 모양, 그림 왼쪽에서 보이는 또 다른 자전거의 뒷바퀴 살은 선수가 엄청나게 빠른 속도로 달리고 있음을 알려 주네요. 화가는 빠른 속도감을 실감 나게 보여 주기 위해 두 개의 화면이 겹치는 영화 기법인 오버랩overlap을 활용했군요. 자전거 선수의 얼굴과 몸이 투명해져서 관람석에 있는 사람들의 모습과 경주로가 비치거든요. 왜 이런 효과를 그림에 적용했을까요?

눈에 보이지 않는 공기나 바람까지도 표현하기 위해서예요. 선수들이 바람과 공기의 저항을 극복하면서 빠르게 경주한다고 느끼도록 말이지요. 메챙제가 자전거 경주를 그림의 주제로 선택한 것도 속도를 찬미하기 위해서입니다. 자동차 기술의 시작이 되었던 자전거는 시간과 공간을 지배하기를 원했던 20세기 초의 신세대들에게는 꿈의 운송 수단이었거든요. 이는 철학자 호세 오르테가 이 가세트José Ortega y Gasset가 "자전거는 최소의 비용을 들여 최고의 힘을 얻고 더 빨리 가기를 바라는 욕망을 위해 발명된 인간 정신의 창조물이다"라고 극찬한 점에서도 알 수 있지요.

••• 미국의 사진 작가인 조던 매터Jordan Matter, 1966- 는 초고속감을 〈시간을 달리는 남자Faster Than a Speeding Train〉(122쪽)에서 표현했네요. 사람들로 붐비는 뉴욕의 지하철역에서 중세풍의 옷을 입은 한 남자가 날아갈 듯 전속력으로 달

장 메챙제, 〈자전거 경기장에서〉, 1912년, 캔버스에 유채와 콜라주, 130.4×97.1cm,
베네치아, 페기 구겐하임 컬렉션Peggy Guggenheim Collection.

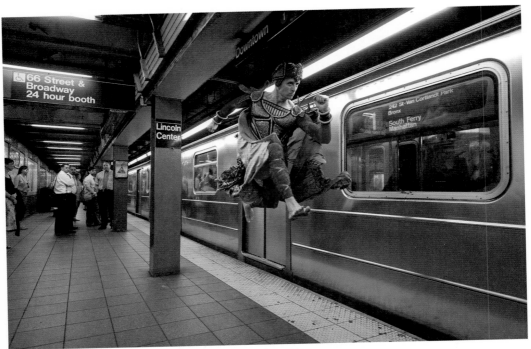

조던 매터, 〈시간을 달리는 남자〉, 2011년, 피그먼트 프린트Pigment print, 71×108cm.

려가고 있어요. '인간 탄환'처럼 보이는 이 남자는 폴 테일러 댄스 컴퍼니<sup>Paul</sup>
<sub>Taylor Dance Company</sub> 소속의 무용수예요. 조던 매터는 무용수와 스포츠 선수들이
트램펄린이나 와이어, 안전장치 없이 달리거나 뛰어오르는 순간 동작을 디
지털 보정 과정 없이 찍기로 유명하지요. 무용수와 사진가는 지상에 묶여
있는 인간이 중력의 법칙에서 해방되는 1000분의 1초를 담아내기 위해 수
십 번의 동일한 동작과 촬영 과정을 반복하지요. 조던에게 "무용수와 스포
츠 선수들의 순간 동작을 왜 그토록 힘들게 찍지요?"라고 물었을 때 그는 이
렇게 대답했어요.

"제 작업은 우리들로 하여금 우리의 목표를 끈덕지게 추구하도록 활기차
게 일깨워 주는 작업이라고 할 수 있습니다. 우리가 선택한 길이 무엇이든
간에 절대 포기해서는 안 되며 더 나은 미래를 위해 분투해야 합니다."

즉 작품의 메시지는 인간 한계를 뛰어넘는 도전 정신과 자아 성취감이라
는 뜻이지요.

이쯤에서 바람처럼 빠른 속도감을 사진에 표현한 비결이 궁금해지네요.
우선 남자는 기차가 달리는 방향으로 달려가고 있어요. 반면에 링컨 센터
역이라고 적힌 기둥은 바닥에 고정된 상태이며, 놀란 눈으로 바라보는 시민
들도 움직임을 멈추었어요. 즉 움직임과 정지라는 상반된 두 동작을 대조시
켜 바람처럼 빠른 속도감을 강조한 것이지요.

21세기를 가리켜 빛의 속도처럼 빠르게 진화하는 디지털 시대라고 말하지
요. 예술가들은 빛의 속도를 어떻게 미술에 표현할까요? 벌써 가슴이 설레
네요.

# 그림 속의
## 리듬

| 앙리 마티스, 〈붉은 조화〉, 1908년, 캔버스에 유채, 180×220cm, 상트 페테르부르크, 에르미타주 국립미술관.

〈곰 세 마리〉, 〈머리 어깨 무릎 발〉, 〈주먹 쥐고〉 등 아이들이 좋아하는 인기 동요에는 공통점이 있어요. 리듬감이 들어 있어 경쾌하게 느껴진다는 것이지요. 리듬감은 노래뿐 아니라 사람의 몸동작이나 말, 글과 그림에서도 느낄 수 있어요. 리듬감이 살아 있는 그림이라니, 부쩍 호기심이 생기는데요. 리듬감을 표현한 명화를 감상하면서 궁금증을 풀어 보도록 하지요.

••• 프랑스 화가 앙리 마티스Henri Matisse, 1869-1954는 〈붉은 조화La Desserte rouge〉에서 가정집의 식당을 그렸군요. 창문으로 꽃들이 활짝 피어 있는 정원이 보이고, 실내에서는 하녀가 식탁에 과일 그릇을 예쁘게 놓고 있네요. 식당에서 하녀 한 명이 조용히 식탁을 장식하고 있는 장면인데, 왜 감미로운 음악

앙리 마티스의 〈붉은 조화〉 부분. 화면 속의 리듬감을 살리기 위해 식탁보와 벽지의 문양, 여자의 몸을 둥글게 처리했네요.

에 맞춰 춤을 추는 듯한 느낌이 드는 것일까요?

먼저 색깔을 살펴보지요. 실내의 식탁보와 벽지는 빨강, 창밖의 정원은 초록, 식물 문양은 파랑, 과일은 노랑이네요. 보색대비 효과를 계산하고 칠한 것이지요. 보색 관계인 두 색을 나란히 놓으면 각각의 색이 더 강렬하고 선명하게 돋보이는 효과가 나타나요. 예를 들어 빨강 옆에 초록을 칠하면 빨강은 더 빨강답게, 초록은 더 초록답게 보이는 것이지요.

다음은 빨간색의 식탁보와 벽지를 수놓은 문양을 눈여겨보세요. 구불거리는 나무줄기와 이파리, 꽃문양이 벽과 식탁, 여자를 하나로 연결해 주고 있어요. 강렬한 보색대비 효과와 식물 문양을 결합해 그림에 리듬감을 불어넣은 것이지요.

마지막으로 눈여겨볼 부분은 곡선이에요. 창틀과 창밖의 건물, 의자만 직선이고 나머지는 모두 곡선을 사용했군요. 하녀의 머리 모양과 몸도 둥글게 표현했네요. 직선은 딱딱하고 정지된 느낌을 주는 반면, 곡선은 자유로운 율동감을 느끼게 해 주지요.

선명한 색과 식물 문양, 곡선으로 리듬감을 표현하는 마티스 표 화풍의 특징은 〈폴리네시아 바다 Polynésie, la mer〉에서도 확인할 수 있어요. 남태평양의 푸른 바다에서 살고 있는 다양한 바다 생명체가 보이네요. 그림 한가운데에서 바닷새는 날개를 뒤로 젖히고 빠르게 잠수해 물고기를 사냥하고, 해조류는 바닷속을 떠다니고, 물고기들은 자유롭게 헤엄치고 있네요. 바다 생물들이 리드미컬하게 춤추는 것처럼 느껴지는 이 그림은 붓에 물감을 묻혀 그린 것이 아니라 종이를 가위로 오려서 화폭에 고무풀로 붙인 것입니다.

마티스는 72세가 된 1941년, 십이지장암 수술을 받은 뒤로 건강이 악화되어 이젤 앞에 서서 그림을 그릴 수 없게 되었어요. 하루에 한두 시간 정도

앙리 마티스, 〈폴리네시아 바다〉, 1946년, 구아슈, 오린
종이, 196×314cm, 파리, 퐁피두 센터Centre Pompidou.

만, 그것도 간호사의 부축을 받아야만 침대 밖으로 나갈 수 있었으니까요. 대부분의 시간을 침대에서 누워 지내던 마티스는 쇠약해진 몸으로도 창작할 수 있는 방법을 연구했어요. 그리고 똑똑한 해결책을 찾았어요.

자신의 그림 모델에게 부탁해 커다란 종이에 구아슈 물감(불투명 수채물감)을 칠하게 한 다음에 그 종이 위에 자신이 직접 연필로 드로잉하고 가위로 오려서 화폭에 고무풀로 붙였어요. 마티스는 이런 독특한 방식으로 창작한 작품을 '가위로 그리는 그림'이라고 부르면서 즐거워했지요.

이 작품 속의 새와 물고기, 해초는 흰색 편지지를 가위로 오려서 붙인 것입니다. 눈이 시리도록 푸른 열대 바닷속을 자유롭게 떠다니는 아름다운 하얀 바다 생물체는 어떤 고난과 시련도 예술가의 창작혼을 꺾을 수 없다는 것을 보여 주고 있습니다. 선명한 색과 문양, 우아한 곡선이 황홀한 조화를 이루는 마티스 표 그림들은 마티스가 색채의 대가이며 장식화의 거장이라는 사실을 깨닫게 해 줍니다.

••• 우리의 화가 이희중1956- 도 〈포도와 동자〉에서 식물 문양과 곡선으로 리듬감을 표현했군요. 아이들이 포도 줄기를 잡고 체조도 하고 줄타기도 하며 신나게 놀고 있어요. 한눈에 봐도 흥거운 리듬감이 느껴지네요. 점, 선, 면과 색의 크기, 형태가 일정한 규칙에 의해 반복적으로 나타나고 있기 때문이지요. 아이들의 몸, 포도나무 줄기와 이파리, 덩굴손, 포도송이는 각각 모양이 똑같아 마치 연속무늬처럼 보이네요. 동일한 형태가 반복되면 리듬감이 생기고 하나의 리듬은 또 다른 리듬으로 이어지지요. 이 그림은 규칙과 반복이 생동하는 리듬감을 표현하는 비결이라는 것을 말해 주고 있어요.

이희중, 〈포도와 동자〉, 2010년, 캔버스에 유채, 50×72.7cm.

| 피트 몬드리안, 〈브로드웨이 부기우기〉, 1942-1943년, 캔버스에 유채, 127×127cm, 뉴욕, 뉴욕 현대미술관.

••• 네덜란드 출신의 화가 피트 몬드리안Piet Mondrian, 1872-1944은 놀랍게도 딱딱한 직선과 사각형만으로 재즈 음악의 빠른 리듬을 추상화에서 표현했어요. 노랑의 수직선과 수평선이 그어진 바둑판처럼 보이는 〈브로드웨이 부기우기Broadway Boogie-Woogie〉는 뉴욕의 시가지를 그린 것입니다. 비행기에서 뉴욕을 내려다보면 실제로 이런 형태로 보이지요. 재미있게도 높은 빌딩과 화려한 네온 사인이 빛나고, 일명 '옐로 캡yellow cab'으로 불리는 노란 택시들이 거리를 달리는 뉴욕의 도시 풍경을 부기우기Boogie-Woogie(템포가 빠른 재즈 곡)의 신나는 리듬을 빌려 전달했네요.

직선과 사각형만으로 어떻게 재즈의 빠른 리듬감을 그림에 표현할 수 있었을까요? 노란색의 수직선과 수평선 안에는 빨강, 파랑, 노랑의 삼원색 사각형과 회색의 작은 사각형들이 들어 있어요. 삼원색 사각형은 선명하게 보이지만 회색 사각형은 눈에 잘 띄지 않아요. 노랑과 회색은 빛의 밝기, 즉 휘도대비輝度對比(빛의 밝은 정도의 차이에 의해 나타나는 대비 효과)가 거의 없기 때문이지요.

노랑과 밝기가 다른 빨강, 파랑 사각형들 사이에다 밝기도 비슷하고 중간색인 회색 사각형을 일정한 간격으로 배치하면, 각각의 사각형들이 가로와 세로로 리드미컬하게 나타났다가 사라지는 착시 효과가 나타나요. 즉 휘도대비와 착시 효과로 재즈 음악의 빠른 박자와 짧고 경쾌하게 끊어지는 리듬감을 만들어 낸 것이지요.

••• 미국 화가인 잭슨 폴록Jackson Pollock, 1912-1956은 신체 에너지를 리듬감을 살리는 도구로 활용했네요. 화가가 리듬을 어떤 방식으로 〈가을의 리듬Autumn Rhythm〉(132쪽 위)에 표현했는지 알아볼까요? 폴록은 다른 화가들처럼

| 잭슨 폴록, 〈가을의 리듬〉, 1950년, 캔버스에 에나멜, 266.7×525.8cm, 뉴욕, 메트로폴리탄 미술관Metropolitan Museum of Art.

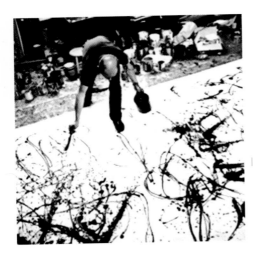

한스 나무트, 〈가을의 리듬〉을 제작하고 있는
잭슨 폴록, 1950년, 젤라틴 실버 프린트gelatin
silver print, 워싱턴 D. C., 스미소니언 인스티
튜트Smithsonian Institute. Courtesy Center for
Creative Photography, University of Arizona.
© 2013 Hans Namuth Estate

이젤에 캔버스를 세워 놓는 대신에 커다란 캔버스 천을 바닥에 펼쳐 놓고 그 안으로 들어가 캔버스와 한 몸이 되어 춤을 추듯 격렬하게 움직이면서 그림을 그렸어요.

몸동작의 리듬을 강조하기 위해 흘리기 기법, 즉 드리핑dripping도 개발했지요. 붓에 물감을 묻혀 그리지 않고 유화물감이나 공업용 알루미늄 페인트, 가정용 페인트를 구멍 뚫린 깡통에 부어 그 깡통을 흔들거나 물감이 묻은 나무 막대기를 휘휘 저어 물감이 캔버스 천에 떨어지게 한 것이지요. 이런 작품을 가리켜 '액션 페인팅action painting'이라고 부르는 것도 그림에서 화가의 육체적 에너지와 리듬이 느껴지기 때문이에요.

독일 출신의 사진 작가 한스 나무트Hans Namuth가 폴록이 작업하는 모습을 찍은 사진과 폴록의 다음 인터뷰 글을 읽으면 그림에 대한 이해가 더 쉬워져요.

"내 작품은 이젤에서 나오는 것이 아닙니다. 작업을 시작하기 전에 캔버스를 틀에 끼우는 경우는 거의 없어요. 나는 틀에 끼우지 않은 캔버스를 바닥에 펼쳐 놓고 작업하는 방식을 더 좋아합니다. (중략) 내가 작품에 더 가까이 있는 것 같고 작품의 일부가 된 것 같은 느낌이 듭니다. 그림에 몰입하고 있을 때는 내가 무엇을 하고 있는지도 모릅니다. 어떤 그림이든 그만의 생명이 있어요. 나는 그 생명을 드러내기 위해 노력할 뿐입니다."

수많은 선들과 뿌려진 물감 자국이 거미집처럼 엉켜 있는 이 그림은 화가의 창작 행위도 예술이 될 수 있다는 사실을 보여 줍니다.

계절의 변화, 낮과 밤, 밀물과 썰물 등 자연 현상에도 리듬이 있고 심장 박동이나 들숨과 날숨 등 인체에도 리듬이 있어요. 이제 예술가들이 왜 리듬을 그림에 표현했는지 알 것 같네요. 리듬은 생명력을 의미하기 때문이지요.

# 반복 그림에
## 숨어 있는 의미

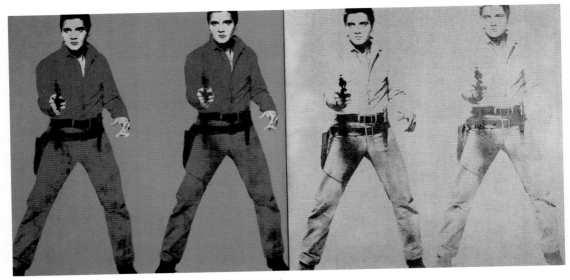

| 앤디 워홀, 〈엘비스 1과 2〉, 1964년, 왼쪽: 아크릴물감을 칠한 캔버스에 실
크스크린, 오른쪽: 알루미늄 페인트를 칠한 캔버스에 실크스크린, 각각
208.3×208.3cm, 토론토, 온타리오 미술관Art Gallery of Ontario.

김소월의 시 〈산유화山有花〉의 첫 연은 이렇게 시작해요.

산에는 꽃 피네

꽃이 피네

갈 봄 여름 없이

꽃이 피네

(중략)

재미있게도 '꽃(이) 피네'라는 구절이 세 번씩이나 반복되었네요. 동일한 단어나 어구, 문장을 되풀이하는 반복법을 사용한 것이지요. 시에서는 의미를 강조하거나 음악적인 리듬감을 살리기 위해 반복법이 사용되고는 하지요.

••• 그림에서도 반복의 사례를 찾아볼 수 있는데요. 미술에서 반복이 어떤 의미가 있는지, 미국 화가 앤디 워홀Andy Warhol, 1928-1987의 〈엘비스 1과 2Elvis I & II〉 작품을 감상하면서 살펴보도록 해요.

이 초상화의 모델은 1960-1970년대 미국의 전설적인 가수이며 배우로 유명한 엘비스 프레슬리예요. 엘비스는 서부 영화 속의 카우보이처럼 권총을 빼 들고 적과 대결하는 자세를 취하고 있네요. 놀랍게도 워홀은 똑같은 모습의 엘비스를 네 번이나 반복해서 그렸어요. 그것도 실물을 보고 그린 것이 아니라 사진을 이용해 그린 것입니다.

전설적인 가수인 엘비스를 왜 여러 번 반복해서 그렸을까요?

그리고 엘비스의 사진을 보고 그린 이유는 무엇일까요?

먼저 네 명의 엘비스가 복제인간처럼 똑같아 보이는 것은 이 작품이 포스터나 인쇄물 제작에 사용되는 공판 인쇄 기법인 실크스크린silk screen으로 제작되었기 때문입니다. 실크스크린은 여러 가지 판화 기법 중에서 제작 과정이 비교적 간편한 데다 완성된 판에서 작품을 수십 장 이상도 찍어 낼 수 있어요. 엘비스의 모습을 붓과 물감으로 그리지 않고 실크스크린으로 인쇄했기 때문에 똑같은 엘비스 네 명이 태어나게 된 것이지요.

위홀은 실크스크린 기법을 최초로 순수미술에 응용한 화가로 유명해요. 위홀 이전에는 실크스크린 기법을 이용해 반복적인 그림을 그렸던 화가는 없었어요. 순수미술과 상업미술의 구분이 무의미해진 요즘과는 달리, 당시에는 두 영역 사이에 확실한 경계선이 그어져 있었어요. 화가가 손으로 직접 그림을 그리지 않고 인쇄용 포스터를 찍듯 기계적인 제작 방식으로 창작을 한다는 생각은 감히 상상조차 할 수 없었지요.

위홀이 미술계에 엄청난 충격을 주었던 반복 그림을 개발한 이유는 무엇일까요? 편리하고 경제적이며 효율적으로 창작하기 위해서였어요. 제아무리 열심히 작업해도 손으로 직접 그리게 되면 짧게는 며칠, 길게는 몇 달이 걸려야만 겨우 그림 한 점을 완성할 수 있어요. 그러나 실크스크린 기법을 이용하면 하루에 수십 점도 얼마든지 만들어 낼 수 있어요. 이는 위홀의 다음 말에서도 드러납니다.

"나는 처음에는 그림을 손으로 직접 그리려고 했다. 그러나 실크스크린 기법을 이용하는 것이 좀 더 쉽다는 사실을 알게 되었다. 이 방법은 내가 힘들게 노동할 필요가 없게 만들었다. 내 조수 중의 누구라도 내가 했던 것과 똑같은 작품을 만들어 낼 수 있다."

그런데 포스터처럼 찍어 낸 그림이 왜 걸작이라는 평가를 받을까요? 단

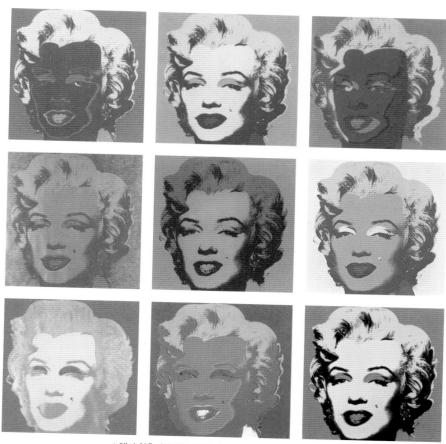

│ 앤디 워홀, 〈마릴린 먼로Marilyn Monroe〉, 1967년, 아크릴물감을 칠한 캔버스에 실크스크린.

순한 인쇄물이 아니거든요. 위홀의 대표 작품인 미국 영화배우 마릴린 먼로의 초상화(137쪽)를 사례로 들어 볼까요?

반복 그림의 비결을 설명하자면, 먼저 캔버스에 원하는 색을 칠하고 마르면 그 위에 먼로의 광고 사진을 실크스크린으로 인쇄합니다. 캔버스에 인쇄된 먼로의 모습 여러 개를 붓과 물감으로 다시 색칠하지요. 절반은 기계적인 인쇄 공법을 이용했지만 나머지 절반은 손으로 직접 그렸으니 엄연한 미술작품인 것이지요. 즉 공장에서 대량생산되는 인쇄물 제작 방식과 순수예술의 전통적인 창작 방식을 결합해 미술 분야에서는 최초인 반복 초상화를 만들어 낸 것입니다.

다음은 사진을 이용해 반복 그림을 그리게 된 배경을 설명해 드리지요. 시대정신을 표현하기 위해서였어요. 위홀이 활동하던 1960-1970년대 미국은 제2차 세계대전이 끝나고 서구 역사상 가장 많은 경제적 혜택을 누리게 됩니다. 풍요로운 시대의 주역인 대중은 대량생산된 상품을 소비하고 텔레비전, 영화, 언론 매체에 자주 등장하는 인기 스타와 명사들을 열광적으로 좋아했어요. 그러나 대중이 유명인의 실제 모습을 직접 보게 되는 경우는 흔하지 않아요. 광고 인쇄물이나 사진으로 복제된 수많은 이미지를 반복적으로 보게 되면서 친근하게 느끼는 것이지요. 위홀은 현대가 원본이 아닌 복제된 이미지를 상품처럼 소비하는 시대라는 점을 강조하기 위해 사진을 이용한 반복 그림을 그렸던 것이지요.

위홀은 반복 그림으로 미술사에 큰 업적을 남겼어요. 예술작품도 상품처럼 대량생산 방식으로 창작할 수 있는 길이 열렸으니까요.

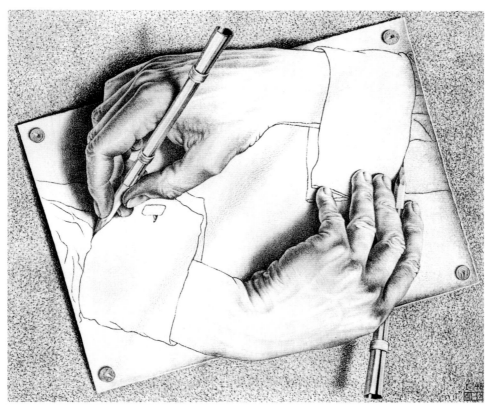

마우리츠 코르넬리스 에셔, 〈손을 그리는 손〉, 1948년, 석판화, 28.2×33.2cm.

••• 한편, 네덜란드 화가 마우리츠 코르넬리스 에셔 Maurits Cornelis Escher, 1898- 1972는 진리를 탐구하는 도구로 반복을 활용했어요. 〈손을 그리는 손 Drawing Hands〉(139쪽)에서는 압정으로 고정한 종이 위에서 누군가가 두 손을 그리고 있네요. 신기하게도 연필을 쥔 오른손은 왼쪽 와이셔츠 소매를 그리고, 왼손은 오른쪽 와이셔츠 소매를 그리고 있어요. 저런 상태라면 오른손은 영원히 왼손을, 왼손은 영원히 오른손을 그려야겠지요.

어떻게 그려지는 손이 또 다른 손을 그릴 수 있을까요? 이 그림의 시작과 끝은 과연 어디일까요? 그림 속에서 끝없이 반복되는 두 손은 뫼비우스의 띠를 떠올리게 합니다. 뫼비우스의 띠는 바깥쪽과 안쪽을 구별할 수 없는 신기한 곡면을 말하는데, 이 띠를 처음 발견한 독일 수학자 아우구스트 뫼비우스 August Ferdinand Möbius의 이름에서 따온 것입니다. 뫼비우스의 띠의 한쪽 면에 연필을 대고 면을 따라 선을 그으며 움직이면 출발한 지점과 정반대쪽의 면에 도달하고 계속 움직이면 어느새 처음 자리로 돌아오게 되지요. 안으로 가다 보면 밖으로 나오고 밖으로 가다 보면 안으로 들어오게 됩니다. 뫼비우스의 띠의 발견으로 안과 밖이 다르다는 고정관념이 깨지게 된 것이지요.

오른손과 왼손이 뫼비우스의 띠처럼 끝없이 그리기를 반복하는 이 그림은 우리에게 다음과 같은 질문을 던집니다.

뫼비우스의 띠는 긴 띠를 한 바퀴 꼬아서 끝을 이어 붙여 만든 것으로, 안과 밖이 구별되지 않지요. 덕분에 우리의 고정관념에 끊임없이 의문을 던지게 하는 화두 역할을 합니다.

시작과 끝은 다르다고 생각하지만 실은 같은 것이 아닐까?

참이라고 믿는 것이 거짓이고 거짓이라고 믿는 것이 오히려 참이 아닐까?

무엇이 실상實像이고 무엇이 허상虛像인가?

그래서 에셔의 그림을 가리켜 '철학적인 물음을 던지는 그림'이라고 부르는 것입니다.

••• 한국 예술가 이중근1972- 의 반복 그림도 인생의 교훈을 주고 있어요. 142쪽에 실린 〈유 아 마이 엔젤You are my Angel〉은 연한 파란색과 하얀색 문양이 연속적으로 대칭 반복되는 작품이에요. 그러나 그림 앞으로 가까이 다가가면 마술처럼 숨겨진 또 다른 모양이 나타나요. 날개 달린 귀여운 아기 천사들이 허공을 날아다니는 모습인데, 그 생김새가 모두 똑같아요. 동일한 도형을 반복해 평면이나 공간을 빈틈없이 채우는 테셀레이션tessellation 기법을 응용해 수많은 아기 천사들을 태어나게 한 것이지요. 테셀레이션의 우리말 표현은 '쪽매맞춤'이에요. 절의 단청, 궁궐의 담장, 문창살, 조각보와 같은 전통 문양이나 욕실의 타일, 보도 블록에서도 쪽매맞춤 장식 기법을 발견할 수 있지요.

이 반복 그림의 매력은 부분과 전체가 전혀 다른 모양으로 나타나는 데 있어요. 가까이 다가가면 아기 천사가 보이지만 멀리서는 추상적인 문양으로 보이거든요. 겉으로 드러난 모양과 안에 숨겨 놓은 모양이 다르기 때문에 숨은그림찾기 놀이처럼 즐겁게 작품을 감상할 수 있지요.

한편 인생의 교훈도 얻을 수 있어요. 멀리에서만 보면 가까이 있는 것을 보지 못하고 가까이에서만 보면 멀리 있는 것을 보지 못해요. 이 반복 그림은 인간에게는 망원경적 시각과 현미경적 시각이 모두 필요하다는 점을 깨

이중근, 〈유 아 마이 엔젤〉, 2008년,
사진, 컴퓨터 그래픽, 람다 프린트
Lamda Print, 나무, 하이 글로스high gloss.

이중근의 〈유 아 마이 엔젤〉 부분. 반복되는 문양을 확대해 보니 아기 천사들이 나타나네요.

닫게 하지요.

••• 미국 화가 찰스 더무스Charles Demuth, 1883-1935는 〈나는 황금색의 5라는 숫자를 보았다I Saw the Figure 5 in Gold〉(144쪽)에서 숫자 5가 반복되는 그림을 그렸네요. 커다란 숫자 5 안에는 작은 5, 작은 5 안에는 더 작은 5가 보이네요. 5는 미국의 소방차 번호판에 새겨진 숫자입니다. 그림에서 소방차는 보이지 않지만 한가운데의 빨간색으로 소방차라는 것을 말해 주고 있어요. 또 빨간색 위로는 자동차가 밤에 주행할 때 앞을 환하게 비추기 위해 설치된 전조등도 보이네요.

숫자 5를 똑같은 크기로 그리지 않고 점점 더 작게 세 번이나 반복해서 그린 것은 소방차의 속도감을 강조하기 위해서지요. 반복되는 숫자 5를 빌려 급히 화재 현장으로 달려가는 소방차의 모습을 표현한 것이지요. 더무스는 미국의

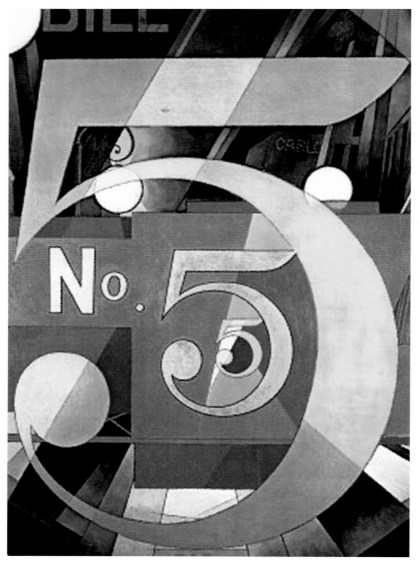

찰스 더무스, 〈나는 황금색의 5라는 숫자를 보았다〉, 1928년, 판지에 유채, 90.2×76.2cm, 뉴욕, 메트로폴리탄 미술관.

시인 윌리엄 윌리엄스William Carlos Williams의 〈커다란 숫자The Great Figure〉라는 시에서 아이디어를 얻어 이 그림을 그렸어요. 시 일부를 옮겨 보면 다음과 같아요.

비가 내리는 밤

불빛 속에서

나는 5라는 숫자를 보았다.

그것은 빨강

불자동차 위에

황금색으로 적혀 있었다.

불자동차는

종소리와 함께

사이렌을 울리면서

어두운 도시를 가로질러

황급히 달려가고 있었다.

이 반복 그림에는 대형 화재와 수많은 사건, 사고의 위험 속에서 살아가는 도시인들의 위기감과 불안 심리가 담겨 있답니다.

심리학을 전공한 경제학자로 유명한 한스 게오르크 호이젤Hans-Georg Häusel 박사는 특정한 이미지를 반복해서 보게 되면 무의식적으로 학습되어 뇌의 기억 저장소에 저장해 둔다고 말했어요. 예술가들이 왜 반복 그림을 그리는지에 대한 해답을 알려 준 셈이지요. 예술가들은 자신의 작품이 감상자의 기억 속에 오랫동안 저장되기를 바라는 것입니다.

# 그림의 주인공, 크기

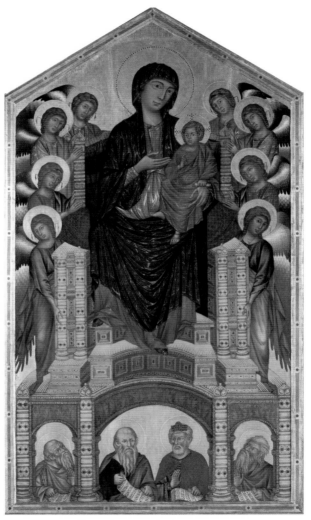

치마부에, 〈마에스타(보좌에 앉은 성모)〉, 1280년경, 패널에 템페라, 385×223cm, 피렌체, 우피치 미술관Galleria degli Uffizi.

중세 시대의 유럽에서 그려진 기독교 미술작품을 감상하다 보면 특이한 점을 발견하게 됩니다. 인물의 크기가 중요도의 순위에 따라 다르게 그려졌다는 점입니다. 예를 들어 성모 마리아, 예수 그리스도, 성인 등 그림의 중심에 있는 주요 인물은 크게 그렸지만 주변 인물은 작게 그렸어요. 즉 그림에서 인물이 차지하는 비중이 어느 정도인지는 인물의 크기만 보면 쉽게 구별할 수 있었지요.

••• 〈마에스타Maestà〉는 13세기 이탈리아의 화가 치마부에Cimabue, 1240?~1302?의 대표작이에요. 인물의 크기로 누가 주연이고 조연인지 한눈에 알아볼 수 있게 그려졌네요. 그림의 주연은 아기 예수를 무릎에 앉히고 옥좌에 앉아 있는 성모 마리아예요. 조연은 옥좌 아래로 세 개의 아치 밑에 있는 예언자 네 명과, 성모 마리아를 중심으로 왼쪽과 오른쪽에 배치된 천사 여덟 명이고요. 성모 마리아는 가장 크게, 나머지 인물은 작게 그려졌거든요.

색깔과 구도도 크기를 강조하는 도구로 사용했어요.

먼저 배경 색을 살펴보세요. 금박을 입혀 화려하게 장식했어요. 물감을 칠한 부분보다 금박을 입힌 부분이 더 많을 정도예요. 그 시절의 화가들은 순금을 두드려 펴서 얇은 금박으로 만들어 배경이나 인물의 옷, 소품을 장식하는데 사용했어요. 왜 값비싼 금을 그림에 발랐을까요? 화려하고 고급스러운 분위기를 연출하기 위해서였지요. 또한 반짝거리는 황금은 천국의 빛, 신성한 권위, 신의 영광을 상징하기도 합니다. 성모 마리아와 예수 그리스도는 평범한 인물이 아니라 고귀한 존재라고 말하기 위해 금박을 사용한 것이지요.

다음은 구도인데, 그림 한가운데에 있는 성모 마리아 주변을 예언자 네 명과 천사 여덟 명이 빙 둘러싸고 있어요. 그림의 주인공인 성모를 돋보이

게 하는 역할을 맡고 있는 것이지요.

중세 화가들은 왜 주요 인물을 크게 그렸을까요? 크게 그리면 사람들의 눈길을 단숨에 사로잡는 효과를 얻을 수 있는 데다 누가 주인공인지 한눈에 알아볼 수 있거든요. 현대인에게는 크기로 인물의 중요도를 결정했던 중세 그림이 조금 유치하게 느껴질 수도 있겠지만 거기에는 숨은 뜻이 있어요.

기독교가 유럽 사회에서 절대적인 영향력을 행사했던 중세에는 그림이 최대한 단순하고 분명하게 그려졌어요. 당시 대다수의 사람은 글을 읽지 못했기 때문에 그림이 글자의 역할을 대신했던 것이지요. 성서를 읽지 못하는 사람도 쉽게 이해할 수 있도록 성서 이야기를 단순하고 명료하게 그리는 것이 가장 중요했지요. 그림을 그리는 목적이 종교적인 내용을 대중에게 전파하거나 신앙심을 두텁게 하는 데 있었기 때문에 인물의 크기로 주연과 조연, 단역을 구별한 것이에요.

••• 신분에 따라 인물의 크기가 달라지는 사례는 불교 미술에서도 찾아볼 수 있어요. 서울 종로구 원서동의 한국미술박물관이 소장한 〈영산회상도靈山會上圖〉를 살펴볼까요? 〈영산회상도〉는 부처가 인도의 왕사성王舍城(라자그리하Rājagrha) 부근에 있는 영취산靈鷲山에서 여러 보살과 제자, 스님에게 『법화경』의 가르침을 전하는 법회 장면을 그린 그림을 말해요.

〈마에스타〉와 〈영산회상도〉를 비교해 볼까요? 공통점이 많네요.

석가모니 부처도 성모 마리아처럼 그림 한가운데의 대좌 위에 앉아 있어요. 연꽃 대좌 아래의 불단 앞에는 문수보살과 보현보살이 대칭을 이루며 서 있고, 부처의 오른편과 왼편에는 보살과 제자, 천선녀天仙女가 있네요.

중심인물인 부처를 크게 그리고 주변 인물을 작게 그린 것이나 조연들이

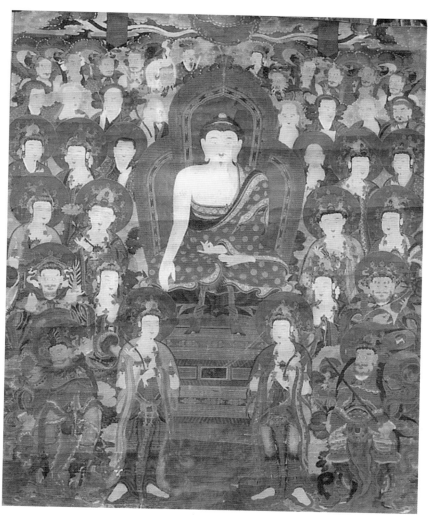

〈영산회상도〉, 1741년, 비단에 채색,
372×305cm, 서울, 한국미술박물관.

치마부에의 〈마에스타〉 부분(왼쪽)과 〈영산회상도〉 부분(오른쪽). 왼쪽에는 이탈리아 성화의 주연인 성모 마리아와 아기 예수, 오른쪽에는 조선 불화의 주연인 석가모니 부처가 있네요. 옥좌 혹은 대좌에 앉아 있는 모습이 비슷하지 않나요? 주변의 조연 격인 인물들보다 크게 그려진 것도 공통점이네요.

주연인 부처를 빙 둘러싸고 있는 것도 기독교 성화와 같아요. 두 그림은 동서양의 종교화에서 인물의 크기가 중요도의 순위에 따라 크거나 작게 그려지는 공통점을 가졌다는 것을 보여 주네요. 아울러 기독교 성서와 불교 경전의 내용을 널리 전파하기 위한 목적으로 크기를 활용했다는 정보도 알려 주네요.

••• 벨기에 화가 마그리트는 상상력을 길러 주는 도구로 크기를 활용하고 있어요. 〈사적인 가치Les valeurs personnelles〉에서 머리빗, 유리잔, 면도솔의 크기는 침대나 옷장보다 더 큽니다. 성냥개비와 세숫비누의 크기도 카펫의 절반 정도로 커졌어요.

왜 작은 물건은 크게, 커다란 가구는 작게 그렸을까요? 크기를 변형하면 흥미를 끌 수 있기 때문이지요. 만일 머리빗을 실제 크기로 그렸다면 사람들은

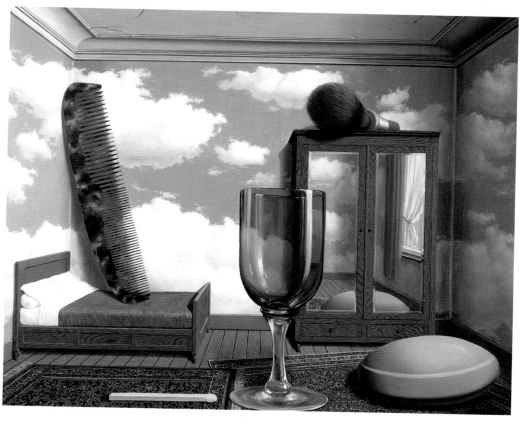

르네 마그리트, 〈사적인 가치〉, 1951-1952년, 캔버스에 유채, 80×100cm, 샌프란시스코, 샌프란시스코 현대미술관San Francisco Museum of Modern Art.

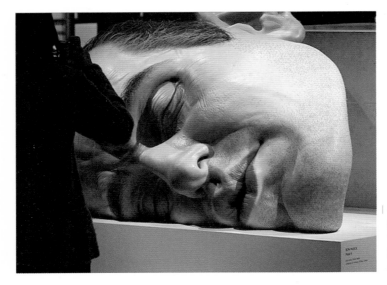

론 뮤익, 〈마스크 II〉, 2001–
2002년, 혼합 재료, 77.2×
118.1×85.1cm. © midori–uk/
Photo courtesy of Anthony
d'Offay Ltd.

어떤 반응을 보일까요? 특별할 것이 없는 평범한 빗을 그렸으니 관심조차 기
울이지 않을 거예요. 그러나 큰 것은 작게, 작은 것은 크게 그리면 호기심을
자극하게 되지요. 그 순간 아이디어가 반짝 떠오르면서 상상력이 발동하는 것
입니다. 마그리트는 주변에서 흔히 볼 수 있는 평범한 사물을 새로운 시각으
로 바라보는 눈을 길러 주기 위해 의도적으로 크기를 변형시킨 것이지요.

••• 오스트레일리아 출신의 조각가 론 뮤익<sup>Ron Mueck, 1958–</sup> 도 〈마스크 II<sup>Mask
II</sup>〉에서 크기로 혼란을 연출해 작품의 메시지를 전달합니다. 사진을 보면 전
시장에서 관람객이 조각상을 감상하고 있네요. 인체에서 떨어져 나온 남자
의 커다란 잠든 얼굴이 좌대 위에 놓여 있거든요.
　더욱 충격적인 점은 깊은 잠에 빠진 거인의 얼굴이 실제 사람의 얼굴과

완벽하게 똑같다는 것이지요. 피부, 모공, 머리카락, 눈썹, 수염, 핏줄, 잔주름까지도 진짜 사람과 똑같아요. 크기만 제외하고는 말이지요.

실물보다 더 실물 같은 거대한 얼굴은 론 뮤익이 자신의 43세 때의 얼굴을 조각으로 만든 것입니다. 어떻게 자신의 얼굴을 똑같이 재현할 수 있었을까요? 비법을 알려 드리지요. 유리 섬유와 실리콘을 이용해 인조 피부를 만들고 머리카락 이식 수술을 하듯 실제 머리카락을 한 올 한 올 심어요. 눈썹과 턱수염도 인조 피부에 직접 심습니다. 얼굴의 혈색, 입술, 핏줄은 물감과 붓을 이용해 정교하게 색칠하지요. 론 뮤익은 텔레비전 아동극의 인형 제작자, 영화의 특수효과 감독 출신의 조각가예요. 유리 섬유와 실리콘을 이용해 실물과 똑같은 사람 인형을 만들었던 과거의 경험과 기술을 응용해 진짜보다 더 진짜 같은 조각을 만드는 것이지요.

론 뮤익의 작품을 감상하는 관객은 크게 두 번 놀라게 됩니다. 첫 번째는 거대한 크기에 충격을 받아요. 두 번째는 크기만 제외하면 실제 인물과 똑같다는 점에 또 한 번 놀라지요. 크기가 실물보다 훨씬 크기 때문에 실제 인물이 아니라는 사실을 알면서도 너무도 실물과 똑같아 혼란스러운 것이지요.

진짜 같은 거대한 가짜 얼굴은 여러 가지 감정을 느끼게 합니다. 어떤 사람은 연민을, 어떤 사람은 인생의 고단함을, 어떤 사람은 유머와 해학을, 어떤 사람은 한없이 작아지는 느낌을 경험하지요. 론 뮤익은 크기만으로도 강렬한 감정을 전달할 수 있다는 것을 보여 준 셈이지요.

앞서 감상한 미술작품들은 사람들이 왜 크기에 그토록 집착하는지에 대한 대답을 알려 주었어요. 크기는 사람들의 관심을 집중시키는 가장 효과적인 방법이기 때문이지요.

# 크기를 키우면
## 예술이 된다

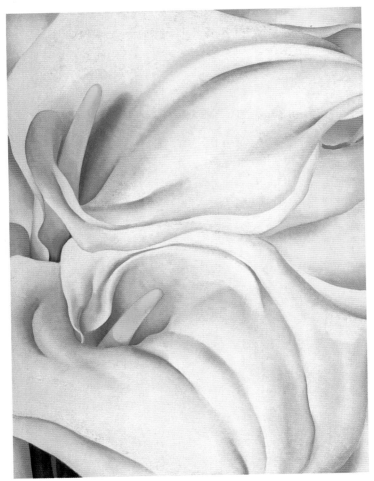

| 조지아 오키프, 〈분홍 바탕 위의 두 송이 칼라〉, 1928년, 캔버스에 유채.
101.6×76.2cm, 필라델피아, 필라델피아 미술관Philadelphia Museum of Art.

독일의 시인 요한 괴테Johann Wolfgang von Goethe는 시 〈나는 찾았네〉에서 꽃을 이렇게 노래했어요.

나 숲으로 갔네
그렇게 홀로 갔네
아무런 생각 없이
그냥 간 것이었네

나무 그늘 아래서
작은 꽃 한 송이 보았네
별처럼 반짝이는
예쁜 눈동자 같았네

이 시는 작고 연약하고 아름다운 꽃 한 송이를 머릿속에 떠올리게 해요. 하지만 미국 화가 조지아 오키프Georgia O'Keeffe, 1887-1986의 그림을 보면 꽃은 작고 가냘프다는 생각을 버리게 됩니다.

••• 〈분홍 바탕 위의 두 송이 칼라Two Calla Lilies on Pink〉에서는 하얀 칼라 꽃 두 송이가 커다란 캔버스 전체를 가득 채우고 있어요. 특이하게도 꽃 전체가 아닌 칼라 두 송이를 선택해 잎이나 줄기는 생략하고 꽃만 화면에 꽉 차도록 그렸어요. 그림 속의 꽃은 인공 꽃이 아니라 실제 꽃을 사실적으로 정밀하게 그린 것이에요. 실제 칼라 꽃과 색깔도 같고 매끄러운 감촉도 같아요.
실제 꽃과 유일하게 다른 점은 크기지요. 〈분홍 바탕 위의 두 송이 칼라〉

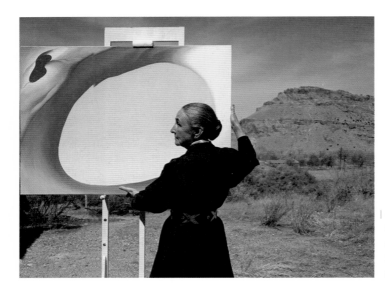

를 보면 그 크기를 짐작하기 어렵지만, 오키프가 자신의 그림 앞에서 포즈를 취한 사진을 보면 꽃을 얼마나 크게 그렸는지 실감할 수 있어요.

　오키프는 1920년경부터 수십 년 동안 칼라, 장미, 양귀비, 동백, 해바라기, 금낭화, 수선화, 붓꽃, 칸나 등을 거대한 크기로 확대한 정물화를 수백 점이나 그렸어요. 캔버스를 가득 채운 커다란 꽃은 오키프 그림의 개성과 특징을 나타내는 트레이드 마크가 되었지요. 놀랍게도 오키프 이전에는 꽃의 크기를 비현실적으로 확대해서 그린 화가가 없었어요. 왜 꽃을 크게 그렸을까요? 또 꽃 전체를 그리지 않고 꽃의 일부분만 선택해서 그린 까닭은 무엇일까요? 궁금증을 풀어 보도록 하지요.

　먼저 꽃에 대한 사랑을 관객에게 전달하기 위해서였어요.

　꽃을 무척이나 좋아했던 오키프는 사람들이 그림을 감상하면서 꽃의 아

름다움을 느끼기를 바랐어요. 꽃도 인간처럼 감성, 지능, 욕구를 가진 소중한 생명체라는 점을 알리고 싶었어요. 꽃은 우주를 구성하는 기본 요소라는 우주적인 자연관을 가지고 있었거든요. 실제보다 확대된 꽃으로 꽃에 대한 경외심을 불러일으키고 싶었던 것이지요.

이런 예술가의 의도는 다음의 말에서도 드러나 있어요. "나는 꽃에 대한 나의 경험과 생명의 소중함을 전하기 위해 꽃을 커다랗게 그렸다."

꽃을 사랑하는 마음을 표현하기 위해 나비나 꿀벌의 시점을 빌려 오기도 했어요. 나비와 꿀벌의 눈으로 꽃을 바라보았다는 뜻이에요. 작은 나비와 꿀벌의 눈에 비친 꽃은 어떤 모습일까요? 그림 속의 꽃처럼 거대하게 보이지 않을까요?

꽃을 이렇게 크게 키운 데에는 또 다른 의도도 숨어 있어요. 다른 정물화와 구별되는 독창적인 꽃 그림을 그리고 싶었기 때문이에요.

앙리 팡탱 라투르, 〈장미와 백합 Roses and Lilies〉, 1888년, 캔버스에 유채, 59.7×45.7cm, 개인 소장.

오키프는 19세기 프랑스 화가 앙리 팡탱 라투르Henri Fantin-Latour, 1836-1904의 꽃 정물화(157쪽)를 보고 큰 감동을 받았어요. 꽃 정물화의 대가인 팡탱 라투르는 작고 예쁜 꽃을 섬세하고 아름답게 표현했거든요.

'화가인 내가 보더라도 감탄할 만큼 꽃을 잘 그린 정물화가 이미 있는데, 나는 어떤 꽃 그림을 그려야 하나? 선배 화가를 능가하는 나만의 독특한 기법을 개발할 수는 없을까?

깊은 고민에 빠졌던 오키프는 마침내 해답을 얻었어요. '팡탱 라투르는 작은 꽃을 실제 크기로 그리거나 작게 그렸지만 나는 반대로 커다랗게 그리겠다'고 결심한 것이지요. 불필요한 것은 생략하고 핵심이 되는 부분만 선택해 확대하는 기법은 사진술에서 빌려 왔어요. 자신의 남편이자 미국 근대 사진의 아버지로 불리는 사진가 앨프리드 스티글리츠Alfred Stieglitz와 미국의 실험적인 사진가 폴 스트랜드Paul Strand, 1890-1976의 사진 기법을 정물화에 응용한 것이지요.

특히 기계 부품, 자전거 바퀴, 식물의 뿌리, 풀 등 친숙한 사물을 매우 가까운 거리에서 확대 촬영한 폴 스트랜드의 사진술은 오키프 특유의 정물화가 탄생하는 데 많은 영향을 끼쳤어요. 〈잎 IILeaves II〉는 식물 줄기의 일부분을 클로즈업한 폴 스트랜드의 사진이에요. 가장 핵심적인 부분은 강조하고 나머지는 제거하는 기법으로 강렬한 메시지를 전달하고 있어요. 폴 스트랜드의 사진에 매혹된 오키프는 그에게 이런 편지를 보내기도 했어요.

"당신이 사진을 찍는 방식처럼 나도 사물을 보려고 합니다. 너무 재미있으니까요."

161쪽에 실린 〈붉은 양귀비Red Poppy〉는 오키프가 폴 스트랜드의 사진 기법을 그림에 응용했다는 증거물이에요. 붉은 양귀비꽃 한 송이를 캔버스에 커

다랗게 그렸어요. 진한 빨강과 검정 꽃술의 강렬한 대비가 눈길을 뗄 수 없게 만드네요. 이 그림은 단순한 형태를 거대하게 키우면 어떤 효과가 나타나는지를 보여 주고 있어요. 꽃의 구조와 색을 자세히 관찰하게 만들고 평범한 꽃을 특별한 꽃으로 변신시키는 역할도 해요. 오키프는 가장 단순한 것이 가장 강렬한 효과를 발휘한다는 것을 폴 스트랜드의 사진에서 배웠어요. 그리고 이를 그림에 활용한 것이지요.

오키프의 말을 들어 볼까요? "나는 종종 사물의 일부분을 그리곤 했다. 전체를 그리는 것만큼이나 혹은 전체를 그리는 것보다 더 효과적으로 내가 표현하고 싶은 것을 나타낼 수 있기 때문이다."

작은 꽃을 실제 크기보다 훨씬 크게 그린 오키프의 꽃 그림은 미술계에서 화제를 불러일으켰어요. 관객들도 호기심의 눈길로 커다란 꽃 그림을 바라보았어요.

전통적인 정물화와 차별화되는 새로운 정물화를 그리기 위해 의도적으로 꽃의 크기를 키웠다는 사실은 오키프의 어록에서도 확인할 수 있어요.

> 꽃은 비교적 자그마하다. 사람들은 아름다운 꽃을 보면 감동을 받지만 아무도 꽃을 보지 않는다. 꽃은 너무 작고 사람들은 너무 바빠서 꽃을 바라볼 시간이 없기 때문이다. (중략) 나는 내가 보고 느낀 것, 꽃이 내게 의미하는 것을 그림에 표현하겠다고 다짐했다. 하지만 내가 작은 꽃을 실물과 똑같은 크기로 그린다면 아무도 꽃을 쳐다보지 않을 것이다. 나는 유명 화가가 아니기 때문이다. 그래서 나는 집채만큼 크게 활짝 핀 꽃을 그리기로 결심했다. 평소에 꽃을 거들떠보지 않던 사람들도 깜짝 놀라 내가 그린 꽃을 보기 위해 귀한 시간을 선뜻 내어 줄 것이다.

크기는 오키프를 미술사의 거장으로 만드는 데 결정적인 역할을 했어요. 미국에서 최초로 자신의 이름을 딴 미술관을 가진 여성 화가라는 영예를 누리게 되었으니까요.

••• 미국의 조각가 클래스 올덴버그 Claes Thure Oldenburg, 1929- 는 주변에서 흔히 보는 작업 공구, 모종삽, 일회용 스푼, 빨래집게, 성냥개비, 공책 등 일상 사물의 크기를 확대하는 조각 기법으로 세계적인 거장이 되었어요.

| 조지아 오키프, 〈붉은 양귀비〉, 1927년, 캔버스에 유채, 76.2×91.44cm, 개인 소장.

클래스 올덴버그, 〈균형을 잡고 있는 공구들〉, 1984년, 폴리우레탄 에나멜을 칠한 강철, 800×
900×610cm, 바일 암 라인Weil am Rhein, 비트라 디자인 미술관Vitra Design Museum. © Wladyslaw

〈균형을 잡고 있는 공구들Balancing Tools〉은 망치, 펜치, 드라이버를 거대한 비율로 키운 뒤에 공원에 설치한 조각 작품이에요. 작은 가정용 작업 공구들이 마치 거인이 사용하는 공구처럼 커졌네요. 지나가는 사람들이 깜짝 놀라 이 공구들을 바라볼 수밖에 없겠어요.

왜 평범한 작업 공구를 거대한 크기로 확대해 공공 조형물로 만들었을까요? 작업 공구도 예술작품처럼 아름답다는 메시지를 전하기 위해서예요. 사람들은 일상용품을 눈여겨보지 않고 그저 실용품으로만 취급하지요. 일상용품도 관찰해 보면 그 형태가 아름답다는 것을 느낄 수 있을 텐데도 말이지요.

올덴버그는 사람들의 관심을 집중시키기 위해 마법을 걸었어요. 평범한 일상용품의 크기를 엄청나게 확대해 공공장소에 설치한 것이지요. 지나가던 사람들이 "아, 일상용품도 아름답게 생겼네!"라고 감탄하면서 새로운 눈으로 바라볼 수 있도록 말이지요.

우리는 예술작품과 일상용품이 전혀 다른 성질의 것이라는 고정관념을 가지고 있어요. 예술작품은 멋진 창작품이지만 일상용품은 하찮은 공산품이라고 생각해요. 이런 고정된 생각의 경계를 허물기 위해 크기를 확대한 것이지요. 평범한 일상용품도 거대한 크기로 확대하면 기념비적인 공공 조형물로 거듭날 수 있다는 사실을 증명한 것입니다.

오키프와 올덴버그의 작품은 크기가 미술에 중요한 역할을 하고 있다는 사실을 새롭게 알려 주었어요. 크기를 창작의 도구로 활용하는 예술가들의 아이디어가 새삼 놀랍지 않나요?

# 생각을
## 눈에 보이게 만들기

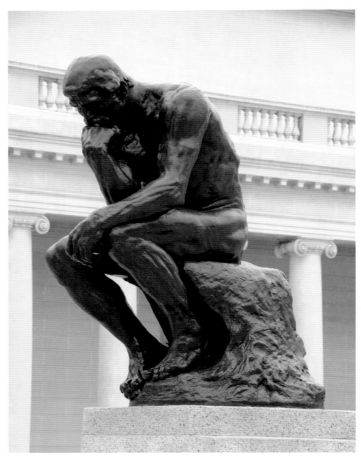

| 오귀스트 로댕, 〈생각하는 사람〉, 1880년, 청동, 높이 183cm,
샌프란시스코, 리존 오브 오너 박물관Legion of Honor.

"천재란 남보다 능력이 뛰어난 것이 아니라 남과 다르게 생각하는 사람"이라는 말이 있어요. 남다른 생각은 창의성을 꽃피우는 데 필요한 밑거름이라는 뜻입니다. 학교나 직장에서도 단편적인 지식이 아닌 사고력을 갖춘 인재를 요구하고 있어요. 스스로 생각하는 힘을 기르는 것은 그만큼 중요합니다.

••• 생각은 분명히 존재하지만 눈에 보이지 않기에 말로 설명하기가 무척 어렵지요. 놀랍게도 생각을 미술작품에 표현한 예술가가 있네요. 조각의 신으로 불리는 프랑스의 조각가 로댕이 주인공입니다. 그는 자신의 작품인 〈생각하는 사람Le Penseur〉을 통해 눈에 보이지 않는 생각을 직접 보고 느끼고 심지어 만질 수 있게 했어요. 〈생각하는 사람〉이 세상에서 가장 유명한 조각상 중의 하나가 된 이유입니다.

벌거벗은 남자가 바위 위에 앉아서 생각에 잠겨 있네요. 언뜻 보면 남자는 사색과는 거리가 먼 사람처럼 느껴져요. 진하고 굵은 눈썹, 두꺼운 목, 힘줄이 불거진 근육질의 건장한 몸을 가졌기 때문이겠지요. 하지만 남자를 자세히 살피면 침묵 속에서 깊이 고뇌하는 것이 느껴집니다.

왜 그런 느낌을 받게 될까요? 창작의 비밀을 풀어 보지요.

첫째, 이 작품은 주제가 생각입니다. 〈생각하는 사람〉은 지금은 독립된 인물상으로 존재하지만 원래는 프랑스 파리 장식미술관Musée des Arts Décoratifs 입구에 설치될 〈지옥의 문〉을 위해 제작된 200여 개 군상群像 중 하나였어요. 〈지옥의 문〉의 주제는 시성詩聖 단테의 장편 서사시 『신곡神曲』 중 「지옥 편」에서 가져왔지요. 〈생각하는 사람〉은 〈지옥의 문〉 위에 놓여 있었어요. 그 자리에서는 지옥에 떨어진 영혼들이 고통으로 몸부림치며 울부짖는 모습이 훤히 내려다보입니다. 인간이라면 그런 절망적인 장면을 보게 되면 죄와 벌에 대

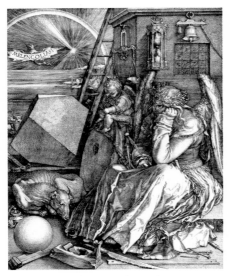

| 알브레히트 뒤러, 〈멜랑콜리아 I〉, 1514년,
동판화, 24×18.5cm, 런던, 영국박물관.

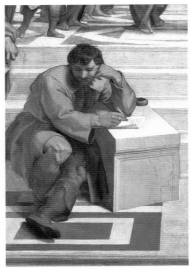

| 라파엘로 산치오의 〈아테네 학당〉(1509–1511년,
프레스코, 579.5×823.5cm, 로마, 바티칸 미술관의
'서명의 방Stanza della Segnatura')에 그려진 헤라클레
이토스.

해 심각하게 고민하지 않을 수 없겠지요.

둘째는 자세입니다. 남자는 손을 턱에 대고 얼굴을 숙이고 있어요. 이는
고뇌하는 인간이 취하는 전형적인 자세입니다.

••• 〈생각하는 사람〉과 뒤러의 〈멜랑콜리아 I〉, 라파엘로의 〈아테네 학당〉,
뭉크의 〈멜랑콜리〉를 비교하면 공통점을 발견하게 됩니다. 바로 인물의 자
세지요.

〈멜랑콜리아 IMelencolia I〉의 주제는 우울증이에요. 머리에 나뭇잎으로 엮어
만든 관을 쓰고 심각한 표정을 짓고 앉아 있는 여자는 우울증을 의인화한

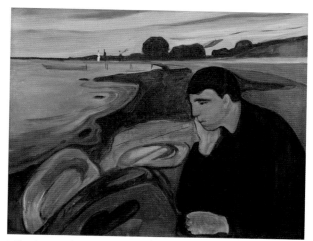

| 에드바르 뭉크, 〈멜랑콜리〉, 1894–1896년, 캔버스에 유채, 81×100.5cm, 베르겐, 베르겐 미술관Bergen Kunstmuseum.

것입니다. 뒤러는 우울증이 창조성과 밀접한 관련이 있다고 믿었어요. 예술가와 천재의 특권인 고뇌를, 손으로 머리를 받쳐 든 여자의 자세로 표현한 것이지요.

〈아테네 학당Scuola di Atene〉은 이탈리아 르네상스 시대의 화가인 라파엘로 산치오Raffaello Sanzio, 1483-1520의 걸작이에요. 이 책에 실린 도판은 그중 일부로, 고대 그리스 철학자 헤라클레이토스의 모습을 그린 것입니다. 헤라클레이토스는 계단에 앉아 대리석 돌판 위에 놓인 종이에 무엇인가를 적고 있네요. 철학자는 생각이 잘 풀리지 않는지 왼손으로 얼굴을 괸 채 상념에 잠겨 있군요. 라파엘로는 '어두운 사람'이라는 별명으로 불렸던 헤라클레이토스의 기질과 성격을 손으로 얼굴을 괸 자세와 그림자가 드리워진 얼굴을 빌려 나타낸 것입니다.

〈멜랑콜리Melankoli〉는 뭉크의 그림이에요. 한 남자가 홀로 해 질 녘의 해변에

앉아 있는 모습을 그렸네요. 남자가 왜 심각한 표정을 짓고 있는지, 무슨 사연이 있는지는 알 수 없지만, 무엇인가를 골똘하게 생각하고 있다는 사실만은 확실하게 느껴져요. 남자는 손으로 얼굴을 받친 자세를 취하고 있거든요.

손으로 얼굴을 받친 자세는 수백 년에 걸쳐 다양한 미술작품에서 공통적으로 나타나고 있어요. 로댕은 생각하는 인간을 말해 주는 전형적인 자세를 빌려 와 불멸의 걸작을 창조한 것이지요.

끝으로 한 가지만 더 지적하지요. 로댕은 〈생각하는 사람〉에서 손을 유독 강조했네요. 손이 주는 강렬한 효과를 계산한 것이지요. 손은 말보다 먼저 생각을 알려 주는 메신저이거든요.

로댕에게서 직접 작품 설명을 듣는다면 이 조각상이 왜 생각 그 자체인지 좀 더 명확해지겠지요.

"이 작품이 왜 '생각하는 사람'이 되었는가? 남자의 머리, 찌푸린 이마, 벌어진 콧구멍, 앙다문 입술만이 전부가 아니다. 그의 팔과 등, 다리의 모든 근육, 움켜쥔 주먹, 오므린 발가락도 그가 생각하는 중임을 말해 준다. (중략) 그는 발은 아래에서 모으고, 주먹은 입가에 대고, 꿈을 꾼다. 그는 이제 더 이상 몽상가가 아니다. 창조자가 되는 것이다."

한때 로댕의 비서였던 시인 라이너 마리아 릴케의 해석도 작품을 이해하는 데 도움을 줍니다.

"그는 말없이 생각에 잠긴 채 앉아 있다. 그는 행동하는 인간의 모든 힘을 기울여 사유하고 있다. 그의 몸 전체는 머리가 되었고, 그의 혈관에 흐르는 피는 뇌가 되었다."

로댕은 〈지옥의 문〉 위에 놓인 생각하는 사람의 상을 따로 분리해 독립된 인물상으로 만들었고, 제목도 〈시인, 혹은 창조자〉라고 다르게 붙여 새로운

작품으로 재창조했어요. 〈지옥의 문〉을 구성하는 군상 조각 중 하나이면서 독립된 조각품이 된 셈이지요. 단독 조각상은 1904년 살롱에 전시되면서 유명해졌고 〈생각하는 사람〉이라는 새로운 이름도 얻었어요. 그 뒤로 〈생각하는 사람〉은 여러 점으로 만들어져 지금은 지구촌 여러 곳에서 조각상을 감상할 수 있게 되었습니다.

••• 인간의 생각을 시각화한 이 조각상은 수많은 사람들에게 감동을 주었어요. 〈생각하는 사람〉을 찬미하는 팬들도 생겨났지요. 대표적인 사람은 아일랜드의 극작가이며 소설가인 조지 버나드 쇼<sup>George Bernard Shaw</sup>입니다. 쇼는 당대의 가장 위대한 조각가는 로댕이라고 극찬했어요. 심지어 명사들의 초상 사진을 찍던 사진 작가 앨빈 랭던 코번<sup>Alvin Langdon Coburn, 1882-1966</sup>의 요청으로 〈생각하는 사람〉과 똑같은 자세를 취하고 누드 사진을 찍기도 했어요.(169쪽) 당시에 랭던 코번은 유명 인사들의 초상 사진을 찍는 프로젝트를

| 제프 월, 〈생각하는 사람〉, 1986년, 라이트박스 위에 시바크롬 슬라이드, 221×229cm.

진행하고 있었지요. 세계적인 명성의 극작가가 벗은 몸으로 조각상과 똑같은 포즈를 취하고 사진까지 찍었으니 얼마나 큰 화제를 불러일으켰을지는 여러분의 상상에 맡길게요.

••• 〈생각하는 사람〉의 인기는 오늘날에도 계속 이어지고 있어요.

캐나다 출신의 사진 작가 제프 월<sup>Jeff Wall, 1946-</sup> 도 〈생각하는 사람〉에서 영감을 받아 멋진 작품을 창조했네요. 월의 〈생각하는 사람<sup>The Thinker</sup>〉에서는 늙은 남자가 홀로 언덕 위에 앉아 도시를 내려다보고 있네요. 뼈마디가 굵은 손, 낡은 부츠, 쓰다 버린 벽돌 위에 나무둥치를 얹고 앉아 있는 모습이 한눈에도 처량해 보입니다. 현대판 〈생각하는 사람〉은 무슨 생각에 잠겨 있을까요?

실업자일까요? 노숙자일까요? 도시의 방랑자일까요? 어쩌면 지치도록 일하다가 잠시 한숨 돌리는 노동자인지도 모르지요. 월의 사진은 우연히 찍은 스냅 사진처럼 보이지만 철저하게 계산되고 연출된 것이에요. 사진을 찍을 장소를 미리 정하고 모델에게 시나리오를 주고 원하는 포즈를 취하게 한 뒤에 촬영한 사진이거든요. 월은 연출가형 사진가인 셈이지요. 이 작품은 〈생각하는 사람〉이 다양한 방식으로 재창조되고 있다는 사실을 증명합니다.

이제 로댕의 〈생각하는 사람〉이 왜 불후의 명작인지 이해할 수 있게 되었어요. 미술에서 최초로 생각을 조각으로 표현했고 사색하는 인간의 전형이 되었으며 수많은 사람들에게 끊임없이 영감을 주고 있기 때문이지요.

# 03

미술과 세상의
고정관념,
벗어나기

# 상상하는 대로
## 현실이 되다

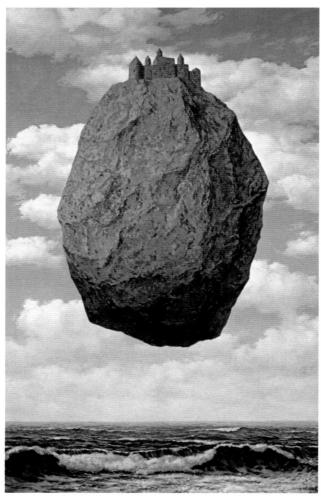

| 르네 마그리트, 〈피레네 산맥의 성채〉, 1959년, 캔버스에 유채,
200.3×130.3cm, 예루살렘, 이스라엘 미술관Israel Museum.

2009년 국내에 상영된 제임스 캐머런 감독의 〈아바타〉는 세간에 신선한 충격을 준 영화였지요. 기상천외한 장면들이 많아 눈길을 떼기조차 힘들거든요. 인간의 의식을 주입해 원격 조종하는 사이버 생명체 '아바타', 파란 피부에 긴 꼬리를 가진 외계인 나비족, 형광 빛을 발산하는 신비한 식물들은 탄성을 자아내게 합니다.

평범한 트럭 운전사였던 캐머런을 천재 감독으로 거듭나게 한 비결은 무엇일까요?

대답은 거침없는 상상력입니다. 이는 "호기심은 가장 강력한 무기입니다. 상상력은 현실을 만들어 낼 수 있는 힘이지요"라는 캐머런의 말에서도 드러납니다. 캐머런 감독은 소년 시절부터 SF 소설을 열광적으로 좋아했다는군요. 밤마다 담요를 뒤집어쓰고 손전등 불빛에 글자를 비춰 가며 읽었을 정도로 말이지요. 그 시절에 싹튼 과학적 상상력이 훗날 캐머런 표 영화를 탄생시킨 자양분이 된 것이지요.

영화 〈아바타〉의 포스터 부분. 마그리트의 작품에서 따온 듯한 장면이 연출되었네요.

〈아바타〉에 나오는 장면들은 시각예술인 미술계 사람들의 눈길을 더 많이 끕니다. 영화 포스터에는 외계 행성 판도라의 천연 자원인 나무와 숲, 땅, 바위가 하늘에 구름처럼 떠 있는 장면이 나오는데요. 이 마법적인 이미지는 '수수께끼 그림의 대가' 또는 '상상력의 제왕'으로 불리는 벨기에 태생의 초현실주의 화가 마그리트의 그림에서 아이디어를 빌려 온 것입니다.

••• 거대한 성채와 육중한 바위가 공중에 떠 있는 〈피레네 산맥의 성채Le château des Pyrénées〉(174쪽)는 공중 부양 이미지의 원조가 마그리트라는 것을 증명해 주지요. 이 그림은 마그리트의 특징을 한눈에 보여 주고 있어요. 그것은 현실 세계에서는 불가능한 현상을 그림에 표현하는 것을 말해요. 한마디로 황당하고 비논리적이며 이율배반적인 그림을 가리키지요.

지구에 있는 모든 바위나 건축물은 중력, 만유인력의 지배를 받고 있어요. 인간이 땅을 밟고 걸어 다닐 수 있는 것도, 대기의 순환이 발생하는 것도 보이지 않는 힘, 중력 때문입니다. 그런데 〈피레네 산맥의 성채〉는 우주의 교통 법규인 중력의 법칙을 무너뜨렸어요. 바위의 특성은 무겁고 움직이지 않는다는 사실에 도전하고 있어요. 신기하게도 우리가 경험하고 학습하고 기억 속에 저장한 지식과 모순되는데도 호기심을 자극한다는 것입니다. 어떻게 그런 일이 가능할까요?

이제 마그리트 코드의 비밀을 밝혀 보겠어요.

첫째, 사실적인 기법으로 허구적인 상황을 연출했어요.

둘째, 무거운 물체를 가벼운 물체로 바꾸었어요.

셋째, 성채와 바위의 공통점, 즉 재료가 돌이라는 점을 부각시켰어요.

넷째, 현실과 상상의 경계를 허물고 교묘하게 뒤섞었어요.

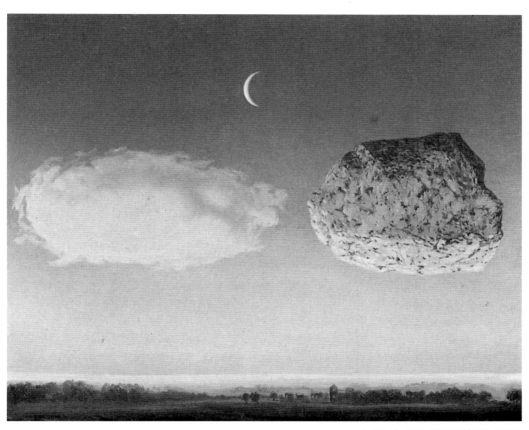

르네 마그리트, 〈아르곤의 전투〉, 1959년,
캔버스에 유채, 50×61cm, 개인 소장.

이런 요소들이 결합되어 한 번 보면 잊기 힘든 그림이 창조된 것이지요.

••• 177쪽에 실린 〈아르곤의 전투La bataille de l'Argonne〉에서도 혼란스러운 상황이 나타났네요. 마그리트의 세계에서는 육중한 바위와 가벼운 구름이 나란히 공중에 뜰 수 있어요. 마그리트는 의도적으로 인간의 지식과 경험에 반하는 혼란스러운 상황을 그림에 표현했어요. 상상력의 첫걸음인 "왜?"라는 질문을 던지기 위해서입니다.

"왜?"라는 질문은 굴착기에 비유할 수 있겠어요. 창의성을 가두는 벽을 허물어 버리니까요. 상상력을 발동시키려면 먼저 호기심을 자극해야 합니다. 문제는 평범한 일상에서 새롭거나 특별한 관심을 불러일으키는 대상을 발견하기란 말처럼 쉽지 않다는 데 있지요. 게다가 사람들은 친숙한 것에는 주목하지 않는 습성이 있어요.

마그리트는 이 점에 주목해 창의적인 전략을 시도했어요. 평범한 사물을 호기심을 자극하는 특별한 존재로 깜짝 변신시킨 것이지요. 친숙한 사물을 새롭게 볼 수 있도록 역설적인 상황을 만들었지요. 땅에 있어야 마땅할 평범한 성채와 바위를 드넓은 바다 위 공중에 떠 있게 했어요. 그러면 사람들은 두 눈을 번쩍 뜨고 마치 처음 본 듯이 성채와 바위를 바라보겠지요. 그 순간 마음속에서 호기심이 발동하고 궁금증을 풀고 싶은 욕구가 생기면서 자연스럽게 상상력이 작동하게 되는 것입니다.

이제 마그리트가 상상력의 대가가 될 수 있었던 비결이 밝혀졌네요. 제3의 눈, 즉 상상의 눈으로 세상을 바라보았기 때문입니다. 그는 일상에서 흔히 보는 모든 사물을 처음 본 세상처럼 흥미롭게 바라보았어요.

이에 대해 마그리트에 관한 흥미로운 일화가 있습니다.

어느 날 마그리트는 식품 가게의 점원에게 네덜란드 치즈를 달라고 합니다. 점원이 진열장에서 둥근 치즈 한 조각을 집자 그는 싫다고 말하면서 다른 덩어리에서 썰어 달라고 요구합니다. 황당하게 느낀 점원이 물었어요. "다 똑같은 치즈인걸요?"

마그리트는 이렇게 대답합니다. "다 똑같지 않아요. 진열장에 있던 치즈는 하루 종일 사람들이 지나가면서 쳐다봤던 거니까."

마그리트는 보통 사람과 다른 눈, 아이의 눈으로 세상을 바라보았기에 남과 다른 그림을 그릴 수 있었어요. 그래서 상상력의 대가가 될 수 있었던 것이지요.

••• 일본 출신의 세계적인 애니메이션 거장 미야자키 하야오宮崎駿의 대표작인 〈천공의 성 라퓨타〉에도 독특한 건축물이 등장합니다. 관찰력이 뛰어난 사람이라면 허공에 떠다니는 기기묘묘한 건축물의 형태가 마그리트의 〈피레네 산맥의 성채〉에서 가져왔다는 사실을 깨닫게 됩니다. 미야자키 하

애니메이션 〈천공의 성 라퓨타〉의 한 장면. 거대한 성이 마치 마그리트의 성처럼 허공에 둥실 떠 있는 것을 볼 수 있습니다.

세계적인 건축가 그룹
MVRDV가 노인들을 위
해 지은 아파트인 보조
코. 모든 가구의 일조권
을 보장하기 위해 이처
럼 공중 부양 아파트를
지었다고 하네요.

야오 스스로도 자신이 마그리트 그림에서 많은 영향을 받았다고 공개적으
로 밝히고 있지요.

　••• 이번에는 네덜란드 출신의 세계적인 건축가 그룹 MVRDV가 암스테
르담에 지은 보조코WoZoCo라는 노인 전용 아파트를 살펴볼까요? 아파트 건
물에서 13세대의 집을 서랍처럼 빼서 기둥도 없이 공중에 떠 있도록 설계한
경이로운 건축물은 공개되는 순간부터 세계적인 화제를 불러일으켰어요.
덕분에 2010년『타임』지에서 선정한 '세계 10대 불가사의 건축물'로 소개되
기도 했지요. MVRDV는 아파트 모든 가구의 일조권을 보장하기 위한 방법
을 고민했고, 그 문제를 공중 부양 아파트라는 창의적인 발상으로 해결한
것이지요.

21세기는 상상에 그치지 않고 상상을 현실로 만드는 시대라고 말합니다. 세계적인 베스트셀러 『해리 포터』의 저자 조앤 K. 롤링은 이렇게 말했어요.

"세상을 바꾸는 데 마법은 필요하지 않습니다. 우리 자신은 이미 이보다 나은 '상상력'이라는 힘을 가지고 있습니다."

'상상력'은 고정관념의 벽을 허무는 가장 위대한 '왜?'라는 질문과 동의어이지요. 흔히 상상을 공상이나 몽상으로 착각하지만, 상상은 불가능을 가능으로 바꾸는 힘을 말합니다. 누구나 어린 시절에는 풍부한 상상력을 갖지만 세월이 흐르면서 점차 고갈됩니다. 지금부터라도 상상을 현실로 만드는 훈련을 쌓도록 해요. 당연한 것에 '왜?'라는 질문을 던지세요. 마그리트처럼 말이지요.

# 때로는 새나 벌레가 되어
## 바라본 세상

NADAR. élevant la Photographie à la hauteur de l'Art

| 오노레 도미에, 〈사진을 예술의 경지까지 끌어올리는 나다르Nadar élevant la Photographie à la hauteur de l'Art〉, 1862년, 석판화, 33.7×24.8cm, 『르 불바르Le Boulevard』, 1862년 5월 25일자에 실림.

요즘 교육의 화두는 창의성이라는 말을 합니다. 창의성, 정말 어려운 문제이지요. 예술가들의 평생 숙제이기도 하고요. 그래서 예술가들은 종종 사람이 아닌 다른 생명체의 눈으로 세상을 바라보는 방법을 택합니다.

••• 오노레 도미에Honoré Daumier, 1808-1879가 나다르Nadar(본명은 가스파르 펠릭스 투르나숑Gaspard-Félix Tournachon)를 그린 캐리커처를 보세요. 때는 1858년, 19세기 초상 사진의 거장인 나다르는 세계적인 진기록에 도전합니다. 자신이 직접 제작한 '거인Le Géant'이라는 이름의 비행기구를 타고 하늘을 날았어요. 비행기구 안에는 사진가에게 필수적인 암실, 화장실, 빵, 포도주 등 식료품도 실려 있었지요. 나다르는 창공에서 사진을 찍었어요.

인류 역사상 최초로 공중에서 '항공사진'이 촬영된 순간이며 새의 눈으로 사진을 찍은 최초의 인간이 태어난 순간이기도 하지요. 시사만화의 아버지로 불리는 프랑스 화가 오노레 도미에가 '지구 최대의 쇼'를 펼치는 나다르의 모습을 캐리커처에 담았네요.

하늘에서 새의 눈으로 세상을 포착한 나다르의 도전 정신은 예술가들의 실험 욕구를 자극합니다. 공간을 새롭게 인식하거나 시점의 변화를 가져오는 계기를 만들어 주지요.

••• 인상주의 화가 드가의 〈스타 무용수L'étoile〉(184쪽)에서 그 증거를 찾아볼까요? 스타 무용수가 무대 위에서 아라베스크arabesque 동작, 즉 한쪽 다리로 선 채 한 팔은 앞으로 뻗고 다른 한 팔과 다리는 뒤로 곧게 뻗는 자세를 취하고 있네요. 드가는 백조처럼 우아한 무용수의 춤동작을 너무도 실감 나게 그림에 표현했어요. 마치 공연장에서 발레를 관람하는 듯한 착각마저 들

에드가르 드가, 〈스타 무용수〉, 1876–1877년,
　종이에 파스텔, 58×42cm, 파리, 오르세 미술관.

에드가르 드가, 〈페르낭도 서커스의 라라 양〉, 1879년,
　캔버스에 유채, 117×77cm, 런던, 내셔널 갤러리.

어요. 생생한 현장감의 비결은 새의 눈으로 무희를 내려다보는 시점을 선택했기 때문이지요.

드가는 새의 시선을 강조하기 위한 몇 가지 전략을 구사했어요. 그림의 전체를 무대로 설정하고 3분의 2 정도의 공간은 비워 두었어요. 스타 무용수를 제외한 다른 무용수들은 구체적으로 묘사하지 않고 간접적으로 암시만 했어요. 아라베스크 동작을 취하는 스타 무용수의 오른쪽 다리가 보이는 각도를 포착했고 사선으로 기울어지는 원근법을 적용했어요.

이런 요소들이 결합되어 높은 객석에서 무대를 내려다보며 발레를 감상하는 듯한 효과를 만들어 냈지요.

드가는 새의 시선뿐 아니라 벌레의 시선을 탐구하기도 했어요. 〈페르낭도 서커스의 라라 양Miss Lala au cirque Fernando〉은 드가가 아래에서 위를 올려다보는 벌레의 시점을 연구한 결과물입니다.

파리 페르낭도 서커스단의 곡예사 라라가 쇠사슬을 입에 물고 밧줄에 매달려 공중 곡예를 하는 장면입니다. 드가는 밑에서 돔형 천장을 올려다본 시점, 즉 벌레의 시선으로 쳐다본 라라의 모습을 화폭에 표현했어요.

벌레의 시점이 아니었다면 곡예사가 공중으로 날아오르는 절정의 순간을 저토록 완벽하게 포착할 수 있었을까요? 그리고 위로 끌어당기는 힘(상승)과 아래로 끌어 내리는 힘(하강)이 조화롭게 균형을 이루는 긴장된 순간을 캔버스에 표현할 수 있었을까요?

드가는 스냅숏snapshot, 즉 연출하지 않고 순간적으로 촬영하는 사진 기법을 회화에 응용하는 업적을 남겼어요. 드가에게 순간의 움직임을 포착해 화폭에 고정시키는 도구는 바로 새와 벌레의 시선이었습니다.

| 정선, 〈금강전도〉, 1734년, 종이에 담채, 130.7×94.1cm, 국보 제217호, 서울, 삼성 리움 미술관.

••• 그런데 드가보다 앞서 새와 벌레의 시점을 그림에 활용한 화가가 있어요. 조선 후기의 천재 화가인 겸재謙齋 정선鄭敾, 1676-1759입니다.

〈금강전도金剛全圖〉는 금강산의 절경을 묘사한 산수화입니다. 놀랍게도 새와 벌레의 시선이 동시에 느껴집니다.

먼저 새의 시점을 볼까요? 정선은 한 마리 새가 되어 하늘에서 내금강의 아름다운 산 풍경을 내려다보고 있네요. 원형 구도를 선택한 것도 새가 창공을 돌면서 금강산의 비경祕境을 한눈에 감상하는 것과 같은 느낌을 주기 위해서지요. 이처럼 사물을 위에서 내려다보듯 그리는 기법을 가리켜 부감법俯瞰法이라고 합니다. 정선이 부감법을 구사한 것은 금강산의 일부분이 아닌 산 전체를 그리기 위해서였지요. 산을 한곳에서 관찰했다면 산과 산 사이의 생김새나 계곡의 흐르는 물은 그릴 수 없었겠지요.

다음은 벌레의 시점입니다. 화면 오른쪽 아래의 측면 산봉우리들을 자세히 살피면 벌레의 시선으로 금강산의 산봉우리들을 올려다보았다는 것을 확인할 수 있어요. 이처럼 밑에서 위를 올려다보고 그리는 기법을 가리켜 고원법高遠法이라고 불러요. 고원법은 대자연의 위엄찬 모습을 강조하는 데 활용되고 있어요. 작은 벌레의 눈에 비친 금강산은 거대하고 웅장하게 느껴질 것이에요. 당연히 압도당하겠지요.

정선은 자신의 대표작인 〈박연폭포〉와 〈인왕제색도〉에서도 새와 벌레의 시점을 실험했습니다.

〈박연폭포朴淵瀑布〉(188쪽)는 개성에 있는 박연폭포를 그린 것인데, 절벽에서 못으로 떨어지는 물줄기는 위에서 아래를 내려다보는 시점, 절벽 위의 나무들은 아래에서 위를 올려다보는 시점을 적용했어요.

〈인왕제색도仁王霽色圖〉(189쪽)는 서울 인왕산의 풍경을 비가 그친 뒤에 그

정선, 〈박연폭포〉, 18세기 중엽, 종이
에 수묵, 119.4×52cm, 개인 소장.

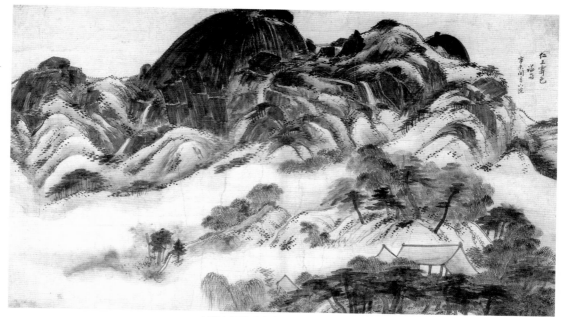

정선, 〈인왕제색도〉, 1751년, 종이에 수묵, 79.2×138.2cm, 국보 제216호, 서울, 삼성 리움 미술관.

린 것입니다. 그림 앞쪽의 비에 젖은 소나무와 집은 위에서 내려다보는 시점인 부감법으로, 뒤쪽의 웅장한 바위 봉우리는 아래에서 위로 쳐다보는 고원법으로 표현했네요.

그가 새와 벌레의 시점을 회화에 활용한 것에는 깊은 뜻이 담겨 있어요. 정선은 진경산수화眞景山水畵를 창안한 조선 미술의 거장입니다. 진경산수화란 말 그대로 진짜 풍경, 즉 한국의 산천을 사실적으로 묘사한 그림을 말해요.

당시 조선의 화가들은 실제 풍경을 그리지 않고 자연을 미화시킨 관념산수화를 그렸어요. 정선은 현실과 동떨어진 산수화를 그리는 대신 자신이 직접 발로 뛰면서 경험한 이 땅의 아름다운 산천을 화폭에 담았지요. 한국의

(위) 정선의 〈인왕제색도〉에 그려
진 인왕산. 아래에서 위로 올려다
보는 고원법으로 그려졌네요.

(아래) 정선의 〈인왕제색도〉에 그려진
소나무와 집. 위에서 아래로 내려다보는
시점인 부감법으로 그려졌네요.

산천이 얼마나 아름다운지 몸소 경험했고, 그 감동을 생동감 넘치게 전달하
기 위해 새와 벌레의 시점을 빌려 온 것이지요.

일본의 소설가인 마루야마 겐지丸山健二는 한 인터뷰에서 이렇게 말했어요.
"작가는 인간과 세상에 대해 부감의 시선뿐 아니라, 뱀과도 같은, 더 이상
낮아질 수 없을 만큼 낮은 시선을 가져야 합니다."

『목수일기』의 저자 김진송도 다음과 같이 말했어요.

"내가 보고 있는 대상의 입장에서 세상을 보면 세상이 완전히 다르게 보이지요. 내가 벌레를 만들 때는 벌레의 입장에서 생각합니다. 벌레의 눈에 세상이 어떻게 보일까를 생각하는 거지요. 그러면 자연스럽게 벌레가 만들어집니다. 사람들은 상상력을 대단하고 특별한 능력이라고 생각하지만 내가 작업을 하면서 느끼는 것이, 상상력은 감정이입 능력, 즉 공감의 다른 말이라는 겁니다."

때로는 평범한 사람들도 예술가처럼 다른 생명체의 눈을 빌려 세상을 바라볼 필요가 있겠어요.

# 창작의 중요한 도구,
## 거울

| 얀 반 에이크, 〈조반니 아르놀피니와 그의 부인의 초상〉,
1434년, 패널에 유채, 82×59.5cm, 런던, 내셔널 갤러리.

거울속에는소리가없소
저렇게까지조용한세상은참없을것이오

(중략)

거울때문에나는거울속의나를만져보지를못하는구료마는
거울이아니었던들내가어찌거울속의나를만나보기라도했겠소

(중략)

이상의 〈거울〉이라는 시에 나오는 구절입니다. 이 시에서 거울은 자신의 참모습인 자아를 발견할 수 있도록 돕는 역할을 합니다. 내가 누구인지 탐색하는 데 필요한 도구인 거울은 예술가에게도 많은 영향을 끼쳤어요. 자신의 모습을 소재로 하는 그림인 자화상을 발전시키는 데 크게 기여했거든요.

13세기경에 베네치아 무라노의 장인들이 유리 거울, 일명 크리스털 거울을 발명했을 때 예술가들은 열광했어요. 이전에 사용하던 은이나 청동, 철로 만든 금속 거울은 무겁고 금속에 비친 상像이 흐릿하며 녹이 잘 스는 등 결점이 많았지요. 하지만 유리 거울은 가볍고 선명하며 오래 보존할 수 있었어요.

유리 거울의 발명은 화가들이 자화상을 그리고 싶어지도록 자극했지요. 예술가의 공방에서 거울은 창작에 반드시 필요한 도구가 되었어요.

아쉽게도 단점도 있었어요. 당시는 거울을 만드는 기술이 부족해 크기는 찻잔 정도로 작고 상이 왜곡되어 보이는 볼록거울만 생산되었거든요.

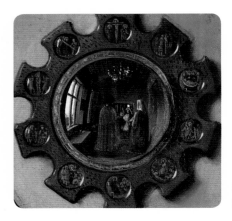

얀 반 에이크의 〈조반니 아르놀피니와
그의 부인의 초상〉에 그려진 볼록거울.

하지만 화가들은 이러한 거울의 결점을 창의적으로 활용합니다. 볼록거울은 실내 공간을 실제보다 더 넓어 보이게 할 수 있었거든요. 또 특정 부분을 확대해 보여 주는 효과를 나타낼 수도 있었지요.

••• 15세기 네덜란드 화가인 얀 반 에이크Jan van Eyck, 1395?-1441의 〈조반니 아르놀피니와 그의 부인의 초상Portret van Giovanni Arnolfini en zijn vrouw〉(혹은 〈아르놀피니의 결혼〉, 192쪽)을 보면 알 수 있지요.

얀 반 에이크는 브뤼헤 시에 사는 부유한 상인 아르놀피니 부부의 결혼 기념 초상화를 그렸어요. 사진이 발명되기 전, 부부 초상화는 결혼 기념 사진을 대신했어요. 이 장면은 아르놀피니 부부가 손을 포개고 결혼 서약을 하는 엄숙한 순간입니다.

그림 속에는 결혼의 신성함을 상징하는 소재들이 보이네요. 청동 샹들리에에 꽂힌 불 켜진 양초는 결혼의 축복을, 벽에 걸린 크리스털 묵주는 순결

을, 개는 부부간의 신의를, 바닥에 벗어 놓은 나막신은 결혼에 요구되는 정절을 의미합니다.

그림 한가운데의 볼록거울을 자세히 보세요. 아르놀피니 부부의 뒷모습, 실내에 있는 두 남자, 반대편 창문, 실내로 들어가는 문까지 비치네요. 두 남자는 얀 반 에이크와 결혼식 증인입니다. 이 거울은 어떤 역할을 할까요? 2차원 평면에 표현할 수 없는 다른 공간을 볼록거울의 반사 효과를 이용해 보여 주었던 것이지요. 만일 볼록거울이 없었다면 얀 반 에이크와 결혼식 증인이 부부 앞에 서 있다는 사실을 알려 줄 수 없었겠지요.

파르미자니노, 〈볼록거울 속의 자화상〉, 1524년, 목판에 유채, 지름 24.4cm, 빈, 미술사박물관Kunsthistorisches Museum.

••• 16세기 이탈리아 화가 파르미자니노Parmigianino, 1503-1540가 21세 때 그린 〈볼록거울 속의 자화상Autoritratto entro uno specchio convesso〉에도 볼록거울이 나옵니다. 볼록거울의 효과가 정말 환상적이지요? 벽과 천장은 돔 형태로 휘어졌고, 얼굴은 멀고 작게 보이지만 오른손은 머리보다 더 크고 가깝게 보이네요.

그림이 볼록거울처럼 보이도록 기발한 아이디어도 냈어요. 둥글게 깎은 목판에 자화상을 그린 것이지요.

하지만 단순히 깜짝 효과만을 노렸다면 세계적인 명화로 평가받을 수 있었을까요? 볼록거울로 인해 왜곡된 모습에는 예술가의 자부심과 긍지를 보여 주겠다는 의도도 담겨 있습니다. 거울의 곡면에 의해 길게 늘어지고 거대해진 저 손을 보세요. 거인의 손처럼 변형된 손을 빌려 화가인 자신이 세상을 창조하는 신과 같은 존재라고 자랑하고 있지요. 이 그림은 교황 클레멘스 7세를 위해 제작되었는데 기발한 발상과 환상적인 효과에 교황은 무척 즐거워했다고 하네요.

••• 볼록거울의 신비한 효과는 수백 년의 세월이 흐른 지금도 예술가를 매혹합니다. 네덜란드 판화가인 에셔가 제작한 자화상인 〈유리구를 들고 있는 손Hand with Reflecting Sphere〉에는 손에 유리구를 들고 있는 모습이 등장하네요. 그의 손에 들린 작은 유리구에는 방 안의 벽, 바닥, 천장, 가재도구 등 모든 것이 담겨 있어요. 심지어 유리구를 뚫어지게 들여다보는 늙은 에셔의 모습까지도 말이지요. 에셔는 선배 화가인 파르미자니노의 자화상에서 볼록거울의 효과를 배워 창의적으로 응용했어요.

하지만 자화상의 필수 장비인 볼록거울의 인기는 절정기를 지나 점차 시들해집니다. 1463년에 베네치아의 한 유리 장인이 유리 뒷면에 주석과 수은

마우리츠 코르넬리스 에셔, 〈유리구를 들고 있는 손〉, 1935년, 석판화, 31.8×21.3cm.

을 바른 평면 유리 거울, 일명 '베네치아 거울'을 개발했거든요. 좀 더 크고 선명하며 정확하게 상을 비춰 주는 평면거울이 볼록거울을 제치고 화가들의 애장품이 되었습니다.

••• 미국의 국민 삽화가로 유명한 노먼 록웰Norman Rockwell, 1894-1978은 〈세 개의 자화상Triple Self-Portrait〉에서, 화실에서 평면거울에 비친 자신의 모습을 그리고 있는 모습을 표현했네요. 재미있게도 거울에 비친 실제 모습과 캔버스에 그려진 모습이 달라요. 캔버스 속의 얼굴이 거울에 비친 것보다 젊고 잘생겼네요. 담배 파이프도 위로 올라갔고 안경도 쓰지 않았어요.

달라진 점이 또 있어요. 거울 위에는 미국을 상징하는 독수리가 있는데, 캔버스 위에는 영웅의 투구로 바뀌어 있어요. 영웅처럼 강한 힘을 갖고 싶은 바람을 표현한 것이지요. 캔버스 오른쪽 틀에 압정으로 꽂은 뒤러, 렘브란트, 피카소, 고흐의 자화상과 왼쪽 틀에 있는 노먼의 연필 자화상도 눈길을 끄네요.

노먼은 왜 거장들의 자화상을 보면서 자신의 모습을 그리는 것일까요? 이들처럼 위대한 화가가 되고 싶은 꿈을 그렇게 나타낸 것이지요.

한 가지 궁금한 점이 생기네요. 이 그림은 거울에 비친 얼굴, 캔버스에 그려진 얼굴, 그림을 그리고 있는 뒷모습, 이렇게 세 개의 자화상을 한 캔버스에 모두 그렸어요. 어떻게 뒷모습을 그릴 수 있었을까요? 자화상을 그리는 모습을 사진으로 찍었기 때문이에요. 사진은 발명되는 순간부터 거울처럼 자화상을 그리는 데 꼭 필요한 도구가 되었습니다.

노먼 록웰, 〈세 개의 자화상〉, 1960년, 캔버스에 유채, 114.2×88.8cm, 『새터데이 이브닝 포스트Saturday Evening Post』, 1960년 2월 13일자 표지에 실린 일러스트. Printed by permission of the Norman Rockwell Family Agency. © the Norman Rockwell Family Entities

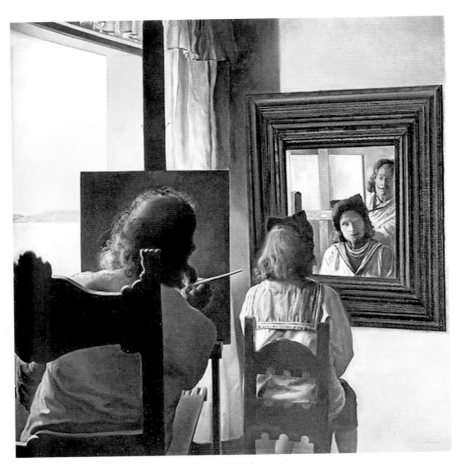

살바도르 달리, 〈여섯 개의 실제 거울에 일시적으로 비친 여섯 개의 실제 각막에 의해 영원성을 부여받은 갈라를 뒤에서 그리고 있는 달리〉, 1972–1973년, 캔버스에 유채, 62×62cm, 피게레스Figueres, 갈라–살바도르 달리 재단Fundació Gala-Salvador Dalí.

···  20세기 초현실주의 화가 살바도르 달리Salvador Dalí, 1904-1989는 한 걸음 더 나아가 입체거울을 창작에 활용합니다. 달리가 거울에 비친 아내 갈라의 모습을 그린 작품인 〈여섯 개의 실제 거울에 일시적으로 비친 여섯 개의 실제 각막에 의해 영원성을 부여받은 갈라를 뒤에서 그리고 있는 달리Dali from the Back Painting Gala from the Back Eternalized by Six Virtual Corneas Provisionally Reflected in Six Real Mirrors〉를 보세요. 신기하게도 갈라의 거울 속 앞모습과 뒷모습, 그림을 그리고 있는 화가의 거울 속 앞모습과 뒷모습까지도 모두 캔버스에 담았네요.

어떻게 이런 일이 가능할까요? 입체거울 효과 때문이지요. 달리는 영국의 물리학자 찰스 휘트스톤Charles Wheatstone이 발명한 휘트스톤 입체거울을 이용해 2차원 평면에 입체, 즉 사람의 앞, 뒷모습과 그림을 그리는 행위도 표현할 수 있었던 것이지요.

만일 유리 거울이 발명되지 않았다면 관객들이 미술관에서 유명 화가들의 자화상을 감상하는 기쁨을 누릴 수 있었을까요? 앞으로는 또 어떤 기술 문명의 발명품이 미술의 역사에 영향을 끼칠지 기대가 되는군요.

# 페르메이르 그림에서
## 17세기 유럽의 지정학 읽기

| 요하네스 페르메이르, 〈병사와 웃고 있는 여인〉, 1658년경, 캔버스에 유채, 50.5×46cm, 뉴욕, 프릭 컬렉션Frick Collection.

언젠가 영국 소설가 로버트 루이스 스티븐슨의 『보물섬』을 재미있게 읽은 적이 있어요. 그중 주인공 소년 짐 호킨스가 해적 빌리 본즈의 궤에서 보물섬의 지도를 손에 넣는 순간이 가장 기억에 남아요. 만일 금은보화를 숨긴 장소를 표시한 지도가 없었다면 짐 일행이 보물섬을 찾으러 뱃길을 떠날 수 있었을까요? 이 지도 한 장 때문에 짐의 모험이 시작된 것이지요.

현대인들은 지도를 길을 안내하는 길라잡이로 생각하지만 옛날에는 지도가 다양한 역할을 맡고 있었어요. 그래서 지도를 이렇게 부르기도 했지요. 지구의 생김새를 선과 점으로 그렸다고 해서 '세계 초상화', 인류의 도전과 탐험 과정을 기록했다고 해서 '체험 교과서', 각 시대의 역사를 압축한 '한 장짜리 역사책', 문화·정치·종교·상업·자연환경·생활상을 보여 주는 '지식 백과 대사전'.

여기서 한 가지를 더 추가하겠어요. 지도는 예술가에게 창작의 영감을 주는 보물 창고이지요.

••• 17세기 네덜란드 화가 요하네스 페르메이르Johannes Vermeer, 1632-1675의 〈병사와 웃고 있는 여인De soldaat en het lachende meisje〉에서는 지도의 이런 특별한 의미를 발견할 수 있어요.

주황색 제복에 검은색 모자를 쓴 장교가 흰색 두건을 두른 젊은 여자와 즐거운 대화를 나누고 있네요. 장교는 패션 감각이 뛰어난 멋쟁이 같아요. 화려하게 장식된 커다란 비버 가죽 펠트 모자는 그 시절의 유럽 남성들에게 선풍적인 인기를 끌었던 최신 유행 상품이거든요. 장교는 햇살을 등지고 앉아 여자를 바라보고 있어요. 여자는 그런 남자를 향해 햇살처럼 환한 미소를 지어요.

요하네스 페르메이르의 〈병사와 웃고 있는 여인〉에 그려진 지도(왼쪽)와 빌럼 얀스존 블라외가 1640년경에 실제로 만들었던 지도(오른쪽).

배경에는 네덜란드와 프리슬란트 주를 그린 지도가 걸려 있네요. 페르메이르는 특이하게도 지도가 한눈에 보이도록 크게 또 세밀하게 그렸어요. 벽걸이 지도는 벽면을 채울 만큼 큰 데다 윗부분에 적힌 라틴어와 표면의 접힌 흔적까지도 꼼꼼하게 그려졌네요. 마치 지도가 두 남녀처럼 그림의 주인공으로 보이도록 말이지요.

••• 이 그림 속의 지도는 지도 제작의 명장인 빌럼 얀스존 블라외 Willem Janszoon Blaeu가 만든 것이에요. 블라외는 당시 네덜란드 최고의 지도 제작 장인 중 한 명으로 명성이 자자했어요. 네덜란드 정부에서 그를 1634년 네덜란드 동인도 회사의 공식 지도 제작자로 임명할 정도였지요.

블라외 가문이 만든 세계 지도는 색상이 화려하고 세밀하게 그려졌어요. 17세기에 제작된 세계 지도 중에서 가장 아름답고 예술성이 뛰어나다는 찬

사를 받고 있지요. 세계적인 도서관들도 다투어 소장하고 싶어 해요.

당시 지도는 예술작품과 같은 대접을 받았고 고객의 주문에 의해 만들어 졌어요. 부유한 시민들은 벽걸이 지도로 실내를 장식했어요. 가격도 일반인 들은 살 수 없을 만큼 무척 비쌌지요.

페르메이르의 그림에 비싼 지도가 그려진 배경이 궁금해지네요. 페르메이르는 실내화의 대가로 불리고 있어요. 네덜란드 시민들이 실내에서 사사로운 일에 몰두하고 있는 장면을 실감 나게 그렸기 때문이지요. 재미있게도 그림 속의 주인공들은 관객이 자신을 바라보는 것을 전혀 눈치채지 못해요. 그래서 관객들은 가까이 다가가 그들의 행동을 몰래 훔쳐보는 듯한 느낌을 받게 되지요. 실내에 있는 사람을 그렸던 페르메이르가 집 안을 장식한 벽걸이 지도에 흥미를 느낀 것은 지극히 당연한 현상이었어요.

그러나 네덜란드 출신의 페르메이르에게 지도는 실내 장식물 이상의 의미를 가지고 있었어요. 에스파냐의 오랜 지배로부터 벗어나 세계 최강의 무역 대국이 된 네덜란드 시민들에게 지도는 해외 교역이나 원양 항로에 반드시 필요한 생존 도구였기 때문이지요.

네덜란드인들에게 바다는 국민적 관심사였어요. 상인들은 유럽산産 물건을 아시아에 팔고 아시아산 물건을 유럽에 팔기 위해 바다를 안방처럼 드나들었어요. 그런 상인들에게 가장 필요한 것은 바다의 중요한 지표, 침몰 위험 지역, 정박지에 대한 정확한 정보, 되돌아오는 시간을 줄여 주는 최단 거리 항로를 알려 주는 지도였지요.

네덜란드인들은 무역뿐 아니라 뛰어난 항해술과 수로학을 바탕으로 미지의 해안(땅)을 개척하는 데에도 많은 관심을 기울였어요. 17세기 네덜란드를 지배한 열정은 '서양과 동양을 잇는 미지의 바닷길'을 찾는 것이었으니까

요하네스 페르메이르, 〈편지를 읽는 푸른 옷의 여인〉,
1662–1665년, 캔버스에 유채, 46.5×39cm, 암스테르
담, 국립미술관Rijksmuseum.

요하네스 페르메이르, 〈창가에서 류트를 연주하는 여인〉,
1664년경, 캔버스에 유채, 51.4×45.7cm, 뉴욕, 메트로폴
리탄 미술관.

요하네스 페르메이르, 〈물병을 든 젊은 여인〉,
1662–1665년, 캔버스에 유채, 45.7×40.6cm,
뉴욕, 메트로폴리탄 미술관.

요하네스 페르메이르, 〈회화의 알레고리〉,
1662–1668년, 캔버스에 유채, 120×100cm,
빈, 미술사박물관.

요. 네덜란드의 지도 제작 열풍은 17세기가 '발견의 시대'였다는 사실을 증명하고 있지요.

페르메이르가 실내화에 지도를 그려 넣은 것도 교역과 무역 항로 개척을 중시한 시대 분위기에 영향을 받았기 때문이에요. 그래서 페르메이르의 다른 그림에서도 지도가 등장하고 있는 것입니다.

푸른 옷을 입은 여인이 실내에 서서 편지를 들여다보고 있는 〈편지를 읽는 푸른 옷의 여인Brieflezende vrouw in het blauw〉을 보세요. 벽에 커다란 지도가 걸려 있어요. 노란 옷을 입고 류트를 연주하는 여인을 그린 〈창가에서 류트를 연주하는 여인De luitspeelster〉과 물병을 쥐고 있는 여인을 그린 〈물병을 든 젊은 여인Vrouw met waterkan〉에서도 지도가 보이네요. 페르메이르가 화실에서 그리스 신화에 나오는 역사의 여신 클리오로 변신한 여성을 그리는 〈회화의 알레고리Allegorie op de schilderkunst〉(혹은 〈화가의 아틀리에〉)에도 역시 지도가 나옵니다.

••• 세계 최대의 해상 강국으로 발전했던 17세기 네덜란드의 사람들에게 지도가 얼마나 중요했는지를 보여 주는 또 다른 그림이 있어요. 지리학자가 책상 위에 지도를 펼쳐 놓고 햇빛이 들어오는 쪽으로 고개를 돌리고 있는 〈지리학자De geograaf〉(208쪽)라는 그림입니다.

지리학자가 한 손에 컴퍼스를 든 채 깊은 생각에 잠겨 있네요. 컴퍼스로 각과 거리를 계산하고 세계 지도를 어떻게 그릴 것인지를 구상하고 있는 것이지요.

이 그림에서 항해에 필요한 도구들을 발견할 수 있어요. 창문 아래에서 둥글게 말린 송아지 피지皮紙는 해도海圖이고 바닥에 놓인 2개의 두루마리도 해도입니다. 벽걸이 지도는 빌럼 얀스존 블라외가 제작한 유럽 해협도이고,

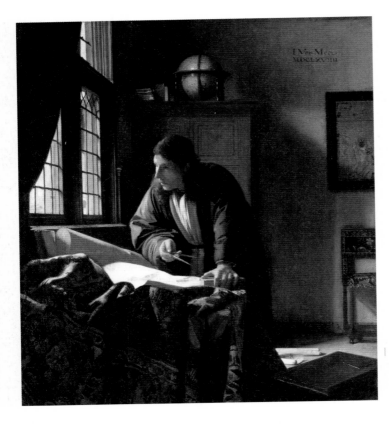

요하네스 페르메이르, 〈지리학
자〉, 1669년경, 캔버스에 유채,
56×47.5cm, 프랑크푸르트, 슈
타델 미술관Städel Museum.

요하네스 페르메이르의 〈지
리학자〉에 그려진 여러 항해
도구들. 왼쪽부터 책상 위에
있는 해도, 바닥에 놓인 해
도, 벽에 걸린 유럽 해협도.

요하네스 페르메이르의 〈지리
학자〉에 그려진 지구의(왼쪽)와
헨드리크 혼디우스가 1618년에
제작한 실제 지구의(오른쪽).

가구 위에 올려놓은 네 발 달린 지구의는 헨드리크 혼디우스Hendrik Hondius가
제작한 것이에요. 지구의는 거리와 경도에 관한 정확한 계산을 하는 데 꼭
필요해요. 치밀한 수학적 계산으로 항해 시간을 단축할 수 있게 하지요.

　페르메이르의 그림은 17세기 유럽의 해양 부국들이 미지의 땅을 개척하
고 세계 교역을 장악하기 위해 지리학과 해양학에 열중했다는 정보를 알려
줍니다. 아울러 네덜란드가 탐험의 시대에 유럽의 지도 제작 기술을 이끌었
고, 더 정확한 지도와 해도를 만들기 위해 국가적인 노력을 기울였다는 사
실도 말해 줍니다.

흔히 명화는 시대를 비추는 거울에 비유되는데, 적절한 표현인 것 같아요.
페르메이르 그림을 세계 교역과 지리를 배우는 교과서로 활용할 수 있으니
까요.

# 최초의 명화 달력은
## 기도서였다

| 랭부르 형제, 『베리 공작의 호화로운 기도서』 중에서 1월, 1412–1416년, 양피지에 채색, 29×21cm, 샹티이Chantilly, 콩데 미술관Musée Condé.

새해 첫날이면 꼭 하는 일이 있어요. 달력을 벽에 거는 일인데요. 명화 달력으로 실내를 장식하면 세계적인 명화를 365일 집 안에서 감상할 수 있어요. 명화 달력은 평범한 집 안 분위기를 미술관으로 바꿔 주는 역할도 해요. 이를 증명하듯 연말연시 선물로 명화 달력이 인기를 끌고 있다고 하네요. 스마트폰 시대인데도 종이 달력 판매가 2013년에는 2012년보다 24퍼센트 증가했다는 통계 수치도 나왔고요.

최초의 명화 달력은 언제 만들어졌고 또 어떤 그림이었을까, 궁금해지는데요. 명화 달력의 역사를 추적해 보지요.

••• 『베리 공작의 호화로운 기도서Les Très Riches Heures du duc de Berry』는 15세기 초에 만들어진 최초의 명화 달력입니다. 프랑스 국왕 샤를 5세의 동생이며 갑부였던 베리 공작이 당시 유럽 최고의 세밀화가였던 랭부르 형제Les frères de Limbourg (폴, 에르망, 장 랭부르)에게 그림을 주문해서 제작되었지요.

12개월 중에서 1월 달력을 볼까요? 베리 공작의 성 안에서 성대한 잔치가 열리고 있네요. 그림 오른쪽에서 모피 모자를 쓰고 푸른색 바탕천에 황금색 문양이 새겨진 옷을 입고 식탁에 앉아 있는 남자가 베리 공작입니다. 공작이 신하들과 잔치를 즐기는 동안 시종들은 손님들을 접대하기 위해 요리를 만들거나 술을 따르고 있네요. 식탁에 놓인 접시를 핥고 있는 두 마리 강아지는 공작의 반려견이에요.

이 그림이 1월을 기념하는 달력 그림임을 어떻게 알 수 있을까요?

두 가지 정보를 드리지요. 먼저 그림 속 잔치는 새해맞이 연회입니다. 당시 1월이면 신하들은 영주에게 세배를 드리고 영주는 세배객들에게 새해 선물을 내려 주는 관습이 있었거든요.

다음은 그림 위에 보이는 반원형 창의 별자리입니다. 그려진 별자리는 염소자리와 물병자리인데, 태양은 12월 25일~1월 19일에는 염소자리에, 1월 20일~2월 18일에는 물병자리에 나타난다고 합니다.

이 두 가지를 종합하면 1월 달력 그림이라는 것을 알아맞힐 수 있어요.

그러나 이것은 애초에 명화 달력으로 만들어지지는 않았어요. 『베리 공작의 호화로운 기도서』라는 이름처럼, 가정용 기도서를 장식하는 그림이었지요. 중세 시대의 가톨릭 신자들은 하루의 특정한 시간대에 사계절의 변화에 맞춰 기도문과 예배 방식을 적어 둔 기도서를 보며 기도를 드렸어요.

인쇄술이 개발되기 전의 기도서는 단순한 책이 아니라 부와 명예, 신분의 상징이며 예술품이었습니다. 채식화가, 세밀화가, 필경사들이 다 함께 참여해 송아지 가죽을 사용한 책의 낱장마다 공들여 그림을 그리고 글씨를 베껴 호화로운 사치품으로 만들었어요. 한 권의 책이 완성되기까지 수년이나 걸

| 랭부르 형제의 『베리 공작의 호화로운 기도서』. 이러한 기도서는 값비싼 양피지로 만들어졌을 뿐 아니라 채식화가, 세밀화가, 필경사들이 모두 제작에 참여해야 했기 때문에 매우 호화스러운 사치품이었습니다. 일반인들은 가질 수 없는 고가의 예술품이었지요.

| 랭부르 형제의 『베리 공작의 호화로운 기도서』 중에서 3월. | 랭부르 형제의 『베리 공작의 호화로운 기도서』 중에서 7월.

렸고 가격도 무척 비쌌지요. 맞춤형 채식필사본은 왕족, 귀족, 성직자, 부자만이 가질 수 있었던 최고의 명품이었지요.

기도서는 소장자의 주요 기념일을 기록할 수 있는 달력의 기능도 가지고 있었어요. 『베리 공작의 호화로운 기도서』에도 12개월에 해당하는 세시 풍속과 궁정 생활, 사계절에 따른 농사일이 그려져 있습니다.

최초의 명화 달력인 『베리 공작의 호화로운 기도서』는 중세의 풍속 자료로 가치가 높을 뿐 아니라 예술성도 뛰어나서 세상에서 가장 아름다운 책이라는 찬사를 받고 있어요. 예술적 가치는 그 유명한 〈모나리자〉와 어깨를 나란히 겨룰 정도입니다.

••• 16세기 네덜란드의 화가 대 피터르 브뤼헐Pieter Bruegel de Oude, 1525?-1569도 명화 달력을 만들었네요. 대 브뤼헐은 '최초의 농민 화가'로 불리는데 농민 화가답게 곡식의 씨를 뿌리고, 수확하고, 사냥을 하는 등 사계절에 따른 농촌의 생활상을 달력 그림에 생생하게 담아냈습니다.

한 해 중 각각에 해당하는 달을 농사일과 결합한 12개월 달력 그림 중에서 오늘날에는 다섯 점만 남아 있어요. 그중 두 점을 살펴보지요.

〈추수하는 사람들De oogst〉에서는 밀 수확기를 맞아 농부들이 곡식을 거두고 있네요. 낫으로 밀을 베는 농부, 밀단을 묶어 세워 햇볕에 말리는 여자들, 나무 그늘 아래 모여서 새참을 먹는 농부, 밀짚을 깔고 누워 단잠에 빠진 농부도 보이네요. 이 달력 그림은 7월로 추정됩니다. 밀 수확은 6월 하순부터 시작되거든요.

〈눈 속의 사냥꾼들Jagers in de sneeuw〉에서는 매서운 한파가 몰아치는 겨울날, 세 명의 사냥꾼이 눈길을 헤치며 힘겹게 마을로 돌아옵니다. 온종일 먹잇감

| 대 피터르 브뤼헐, 〈추수하는 사람들〉, 1565년경, 패널에 유채, 119×162cm, 뉴욕, 메트로폴리탄 미술관.

| 대 피터르 브뤼헐, 〈눈 속의 사냥꾼들〉, 1565년경, 패널에 유채, 119×162cm, 빈, 미술사박물관.

대 피터르 브뤼헐의 〈눈 속의 사냥꾼들〉 부분. 도살한 돼지 털을 그슬리는 행위는 당시 플랑드르 지방에서 1월에 행해지던 세시 풍속이었습니다.

을 쫓던 사냥개들도 지친 모습으로 주인의 뒤를 따릅니다. 사냥꾼들에게 겨울나기는 고통스러운 일이겠지만 아이들은 즐겁기만 해요. 얼어붙은 호수에서 스케이트와 썰매 타기 등 겨울 스포츠를 실컷 즐길 수 있으니까요. 이 그림도 1월 달력 그림이라는 힌트를 남겼네요. 그림 왼쪽으로 농민들이 도살한 돼지 털을 그슬리는 장면이 보이는데, 이는 당시 플랑드르 지방에서 1월이면 행해지던 세시 풍속이었지요.

••• 최초의 명화 달력이 만들어진 지 600년이 흘렀어요. 오늘날에는 다양한 용도의 명화 달력이 만들어지고 있어요. 서울 종로구 부암동에 위치한 환기미술관에서 연말연시 선물용으로 만든 명화 달력을 볼까요? 환기미술관은 '한국 추상미술의 아버지'로 평가받는 수화樹話 김환기金煥基, 1913-1974의 미술사적 업적을 알리기 위해 설립된 미술관입니다. 화가의 대표작인 〈달밤의 화실〉이 1월 그림으로 선택되었네요.

김환기의 1958년작 〈달밤의 화실〉을 1월 내내 감상할 수 있도록 제작한 명화 달력.

요즘에는 자신의 취향에 맞는 명화를 골라서 나만의 명화 달력을 만드는 맞춤형 달력이 인기를 얻고 있다고 해요. 명화 달력으로 나만의 미술관을 꾸미는 것은 어떨까요?

# 액자도 엄연히
작품!

시모네 마르티니, 〈수태고지〉, 1333년, 패널에 템페라, 265×305cm, 시에나 대성당의 제단화, 피렌체, 우피치 미술관.

21세기는 문화의 시대라는 말이 실감 나듯이 미술관을 찾는 사람들이 많아졌어요. 관람객들은 전시장 벽면에 걸린 그림은 열심히 보지만 액자에는 눈길조차 주지 않네요. 액자는 그림을 돋보이게 하는 테두리 정도로만 여기는 것이지요. 그러나 액자는 예술작품만큼이나 중요한 역할을 해요.

프랑스 화가 장 프랑수아 밀레는 다음과 같이 말했어요. "그림은 액자 속에 넣은 데에서부터 완성시켜야 한다. 그림은 액자와 조화를 이루지 않으면 안 된다."

따라서 많은 화가들이 작품을 구상할 때부터 액자를 염두에 두고 그림을 그려요. 심지어 액자를 직접 디자인하거나 만들기도 합니다.

액자 전문가인 W. H. 베일리<sup>W. H. Bailey</sup>도 이렇게 말했어요. "액자를 연구하면 그림에 관련된 중요한 정보, 화가의 예술관, 시대적 배경까지도 알게 된다."

과연 베일리의 말처럼 액자는 중요한 창작 도구일까요? 눈으로 직접 확인해 보지요.

••• 14세기 이탈리아 화가 시모네 마르티니<sup>Simone Martini, 1284?-1344</sup>의 대표작인 〈수태고지<sup>Annunciazione tra i santi Ansano e Margherita</sup>〉를 살펴볼까요? '수태고지<sup>受胎告知</sup>'란 대천사 가브리엘이 성모 마리아에게 성령으로 임신하게 되었음을 알리는 장면을 그린 기독교 미술의 주제를 말해요. 천사 가브리엘이 무릎을 꿇고 평화의 상징인 올리브 나뭇가지를 성모 마리아에게 바치고 있네요. 천사의 입에서는 "은총을 가득 받은 이여, 기뻐하라. 주께서 함께 계신다"라는 말이 흘러나옵니다.

성모 마리아 옆에는 순결을 상징하는 백합꽃이 화병에 꽂혀 있네요.

많은 화가가 〈수태고지〉를 그렸지만 이 그림은 가장 아름다운 〈수태고지〉 중의 하나라는 찬사를 받고 있어요. 정교한 문양이 세공된 화려한 금박 액자가 그림을 더욱 신비하고 우아하게 돋보이도록 하기 때문이지요. 액자 하면 흔히 직사각형의 틀을 떠올리지만 그 시절에는 그림처럼 아름답고 독특한 형태의 액자들이 만들어졌어요.

이 그림은 현재 이탈리아 우피치 미술관의 소장품이지만, 원래는 시에나 대성당의 제단화였습니다. 제단화는 교회 건축물 안의 제단 위나 뒤에 설치하는 그림을 말하는데, 교회 의식에서 중요한 기능을 담당하고 있었지요. 신도들의 눈길이 집중되는 신성한 예배당 안에 있었기에 최대한 화려하고 우아하게 장식했지요. 마르티니는 매제妹弟인 리포 멤미Lippo Memmi와 함께 그림과 액자가 황홀한 조화를 이루도록 많은 노력을 기울였어요.

〈수태고지〉는 액자가 작품의 중요한 요소였다는 점을 깨닫게 합니다.

••• 미켈란젤로는 그림만큼이나 액자를 중요하게 여겼어요. 〈도니의 원형화Tondo Doni〉는 성모 마리아와 아기 예수, 성 요셉의 '성가족'을 그린 기독교화예요. 미켈란젤로가 그린 유일한 패널화로 미술사적 가치가 높지요.

원래 제목인 '톤도 도니'에서 '도니'는 이 작품을 주문한 피렌체의 부유한 상인 아뇰로 도니Agnolo Doni의 이름을 딴 것이며, '톤도'는 메달과 같이 둥근 형태의 액자에 들어가는 원형 그림을 말해요. 대개는 그림을 그린 다음에 액자를 끼우게 되는데, 미켈란젤로는 액자를 만든 뒤에 이 그림을 그렸어요. 액자에 그림을 맞춘 셈이지요.

액자 디자인도 직접 했어요. 액자를 자세히 보세요. 단순한 액자가 아니라 정교하게 조각된 예술작품이에요. 예수 그리스도, 예언자, 무녀의 머리

미켈란젤로 부오나로티, 〈도니의 원형화〉, 1505–1507년, 패널에 유채와 템페라, 지름 120cm, 피렌체, 우피치 미술관.

토머스 에이킨스, 〈롤런드 교수의 초상〉, 1897년, 캔버스에 유채, 매사추세츠, 애디슨 미국미술관Addison Gallery of American Art.

가 밖으로 튀어나와 있네요. 미켈란젤로는 액자를 이용해 그림과 조각이 결합된 새로운 형식의 예술작품을 창조한 것이지요.

••• 19세기 미국의 사실주의 화가 토머스 에이킨스는 그림의 비밀을 푸는 열쇠로 액자를 활용했어요. 〈롤런드 교수의 초상 The Portrait of Professor Henry A. Rowland〉은 중년 남자가 생각에 잠겨 있는 모습을 그린 초상화입니다.

그런데 액자는 놀랍게도 낙서투성이네요. 액자가 아니라 방정식과 눈금자, 그래프, 기호, 글자로 어지럽혀진 낙서장이군요. 대체 누가 무슨 이유로 액자에 낙서를 한 것일까요?

낙서를 한 사람은 화가인 에이킨스예요. 창작 배경을 알리려는 의도에서 낙서로 힌트를 준 것이지요. 초상화의 모델은 에이킨스의 친구인 헨리 A. 롤런드 박사예요. 롤런드 박사는 롤런드 격자(요면회절격자)를 고안하고, 태양 스펙트럼에 관한 연구물을 발표한 유명한 물리학자입니다. 에이킨스는 롤런드 교수가 빛의 속성을 탐구하는 과학자이며 실험실에서 연구에 몰두하고 있다는 정보를 액자의 낙서로 알려 준 것이지요. 에이킨스에게 액자는 그림과 별개가 아닌 하나였어요. 그래서 액자를 직접 디자인하고 손수 만들기도 한 것이지요. 이 액자도 넓고 평평한 도금 널빤지 4개로 직접 만들었답니다.

토머스 에이킨스의 〈롤런드 교수의 초상〉 액자. 온갖 방정식과 눈금자, 그래프 등이 새겨져 있어 모델이 과학자라는 정보를 알려 주네요.

••• 피카소의 〈등나무 의자가 있는 정물 Nature morte à la chaise cannée〉은 액자가 혁신적인 예술을 탄생시킨 주역이라는 미술사적 지식을 알려 줍니다. 현대 미술의 제왕인 피카소는 천재답게 기발한 액자를 만들었네요. 유리잔, 레몬 조각, 신문, 등나무 의자가 그려진 정물화입니다.

자, 그림의 테두리를 보세요. 밧줄, 그것도 그린 것이 아닌 진짜 밧줄이군요. 미술사상 최초인 밧줄 액자가 탄생한 배경은 무엇일까요?

이 그림은 피카소가 개발한 최초의 콜라주 collage 작품입니다. 콜라주 작품이란 천이나 종이를 잘라서 화폭에 붙인 그림을 뜻해요. 피카소는 그림 속의 유리잔, 레몬 조각, 신문은 유화로 그렸지만 등나무 의자 문양은 그리지 않았어요. 등나무 의자 무늬가 인쇄된 천(방수포) 조각을 캔버스에 붙였지요.

'대상을 실물과 똑같이 그리려고 애쓸 필요가 있나? 실제 물건을 캔버스에 붙이면 간단하게 해결되는데'라고 생각한 것이지요. 타원형 캔버스를 사용한 것은 피카소가 자주 가던 카페의 탁자가 타원형이었기 때문입니다. 실제 밧줄로 만든 밧줄 액자는 미술사에서 중요한 위치를 차지해요. '그림이란 화가가 미술 재료를 이용해 손으로 직접 그리는 것'이라는 고정관념을 깨는 데 큰 기여를 했거든요.

••• 물체를 그리지 않고 물체 그 자체를 예술작품으로 만들었던 피카소의 혁명적인 시도는 후배 예술가들에게 커다란 자극을 주었어요. 영국 예술가 피터 블레이크 Peter Blake, 1932- 의 작품에서 피카소가 후대에 끼친 영향력을 확인할 수 있어요.

226쪽에 실린 〈장난감 가게 The Toy Shop〉에 등장하는 창틀 안에는 유니언 잭, 양철 자동차, 비행기, 플라스틱 병정, 과녁 등 많은 장난감들이 진열되어 있

파블로 피카소, 〈등나무 의자가
있는 정물〉, 1912년, 밧줄을 두
른 캔버스에 유채와 콜라주, 29
×37cm, 파리, 피카소 미술관.

피터 블레이크, 〈장난감 가게〉, 1962년, 나무, 유리, 종이, 플라스틱 등 혼합 재료, 156.8×194×34cm, 런던, 테이트 갤러리.

네요. 언뜻 보면 이 작품은 장난감 가게를 그린 그림처럼 보이지만 작품 속의 모든 것은 그려진 것이 아니라 진짜예요. 페인트가 칠해진 문도 실제 나무로 만든 문이지요. 이 작품은 피터 블레이크가 어떤 것을 좋아하고 무엇에 관심을 가지고 있고 또 취미는 무엇인지 말해 주고 있어요. 그는 물건 수집하는 것을 무척 좋아하네요. 특히 장난감에 열광하고 수집도 많이 했네요. 어린 시절에 화가를 즐겁게 해 주었던 추억 속의 장난감을 자신만의 장난감 가게에 모두 보관하고 있는 것을 보면요.

작품과 액자의 구분조차 무의미하게 만드는 이 작품은 액자가 무한대로 진화하고 있다는 것을 알려 주고 있답니다.

하지만 창작의 도구인 액자가 때로는 방해가 되기도 해요. 너무 크거나 지나치게 화려한 액자는 그림을 초라해 보이게 하거나 그림의 품격을 떨어뜨리지요. 그래서 아예 액자를 사용하지 않는 예술가들도 생겨났어요.

대표적인 화가는 기하학적 추상화의 아버지로 불리는 몬드리안인데 그는 이렇게 말했지요. "내가 알기로는 그림을 액자에 끼우지 않은 예술가는 내가 처음일 것이다. (중략) 액자가 없어야 그림이 더욱 빛을 발할 수 있다."

다시 말해 그림과 하나가 되는 액자를 만나기란 그만큼 어렵다는 말이지요. 이제 흥미로운 액자 이야기를 들었으니 나중에 전시장에 가게 되면 주인공만큼 빛나는 조연이 있는지 관심을 가지고 찾아보세요.

# 왕실의 중매쟁이가 된
## 초상화

런던에 있는 마담 튀소 밀랍인형 박물관에 전시되어 있는 헨리 8세와 그의 왕비들을 본뜬 밀랍인형.

영국 런던에는 세계적인 관광 명소로 알려진 마담 튀소 밀랍인형 박물관 Madame Tussaud's Wax Museum이 있어요. 박물관을 방문하는 관객들은 크게 두 번 놀라게 됩니다.

첫 번째는 언론 매체를 통해서나 볼 수 있었던 슈퍼스타, 유명 인사, 심지어는 역사 속의 위인들까지 만날 수 있기 때문이지요. 두 번째는 이들이 실제 사람이 아니라 밀랍인형이기 때문이지요.

비록 인형이지만 생동감 넘치는 표정과 몸짓, 옷차림은 실물을 보는 듯한 착각을 불러일으킵니다. 단순한 인형이 아니라 밀랍인형 공방 장인들이 점토로 모형을 만들고 밀랍을 뜨는 데 길게는 6개월이나 걸려 만든 예술품이거든요.

미술에 흥미를 가진 사람이라면 역사 속 왕과 지도자들의 인형이 전시된 그랜드 홀을 관람하는 것도 좋겠어요. 전시물 중에서 명화 속 초상화의 주인공을 만나게 되니까요.

••• 이 가운데 미술 애호가들이 특히 좋아하는 전시물은 영국 왕 헨리 8세와 그의 아내들을 본뜬 밀랍인형입니다. 16세기의 가장 위대한 초상화가로 평가받는 독일 출신의 화가 한스 홀바인Hans Holbein der Jüngere, 1497-1543의 초상화를 참고해 밀랍인형을 만들었거든요.

헨리 8세가 통치하던 시절에는 사진 기술이 발명되지 않았기에 우리는 당시 왕이 어떻게 생겼는지 확인할 방법이 없어요. 그래서 가장 빠르고 손쉬운 해결 방법이 초상화를 보는 것이지요. 이 밀랍인형들도 헨리 8세와 왕비들의 초상화를 바탕으로 만든 것이지요.

••• 홀바인은 초상화의 거장답게 왕의 실물을 사진처럼 사실적으로 그렸어요. 헨리 8세의 초상화는 다음과 같은 정보를 알려 주지요.

왕은 키가 크고 어깨는 넓고 몸은 비대했군요. 왕은 부자였네요. 화려한 보석과 금실로 장식한 모직 옷, 비단 겉옷, 모피 조끼를 입었거든요. 막강한 권력도 가졌네요. 예리한 눈빛, 꼭 다문 입술, 주먹을 쥔 두 손의 힘은 권위를 말해 주니까요.

그런데 헨리 8세의 아내가 6명이나 되는 것이 참 놀랍습니다. 헨리 8세는 첫 번째 부인과 이혼하고 두 번째로 맞이한 왕비를 처형했지요. 세 번째 왕비를 맞았지만 그녀가 출산 후 사망하자, 네 번째 왕비를 다시 맞았습니다. 이후 다섯 번째 왕비 역시 처형되어 목숨을 잃었습니다. 참으로 드라마 같은 결혼 생활이 아닐 수 없지요.

헨리 8세의 세 번째 왕비인 제인 시모어Jane Seymour의 초상화를 볼까요? 헨리 8세의 궁정 화가였던 홀바인은 왕뿐 아니라 왕비, 왕실 가족의 초상화도 그렸어요.

당시 왕가의 초상화는 중요한 역할을 했어요. 왕실 가족들은 외국과 동맹을 맺기 위해 여러 나라로 건너가 살았는데, 그리운 가족의 근황이나 건강 상태는 초상화를 보면 알 수 있었지요.

••• 초상화는 왕실 간의 결혼에도 필요했어요. 왕자나 공주를 정략적으로 결혼시키려는 맞선 보기 용도로 그려졌지요. 페테르 파울 루벤스Peter Paul Rubens, 1577-1640의 그림에서도 이를 확인할 수 있어요.

232쪽에 있는 〈마리 드 메디치의 초상화를 받는 앙리 4세Henri IV Receiving the Portrait of Marie de Medici〉는 프랑스 왕 앙리 4세가 아내가 될 이탈리아 메디치 가문

한스 홀바인, 〈헨리 8세의 초상〉, 1539–
1540년, 패널에 유채, 88.2×75cm, 로마,
국립고대미술관Galleria Nazionale d'Arte Antica.

한스 홀바인, 〈제인 시모어의 초상〉,
1536–1537년, 패널에 템페라, 65×
40.5cm, 빈, 미술사박물관.

페테르 파울 루벤스, 〈마리 드 메디치의 초상화를 받는 앙리 4세〉, 1622–1625년, 캔버스에 유채, 394×295cm, 파리, 루브르 미술관.

의 마리 드 메디치의 초상화를 보고 있는 장면입니다. 당시 왕실 간 정략결혼의 경우, 신랑 측에 신붓감의 초상화를 건네주는 관습이 있었거든요. 헨리 8세도 초상화를 이용해 신부 후보감들을 골랐답니다.

이에 관한 재미있는 일화를 소개해 드리지요. 제인 시모어 왕비가 에드워드 왕자를 낳고 세상을 떠나자 왕은 네 번째 왕비 후보감을 찾아요. 유럽의 각 왕실에 나가 있는 영국 대사들에게 왕의 배필을 구하라는 지시가 내려집니다. 신부 후보자 중에는 신성로마 제국 황제인 카를 5세의 조카인 '밀라노 공작부인, 덴마크의 크리스티나 Christina of Denmark, Duchess of Milan'가 있었어요. 신붓감의 미모가 궁금했던 왕은 오랜 관례에 따라 궁정 화가인 홀바인에게 크리스티나의 초상화를 그리도록 지시했어요.

검은색 옷을 입고 청순미가 돋보이는 크리스티나의 초상화(234쪽)를 본 헨리 8세는 기쁨을 감추지 못했어요. 초상화 속 여성과 첫눈에 사랑에 빠진 것이지요. 당시 런던 주재 제국 공사 외스타스 샤퓌 Eustace Chapuys의 편지가 이를 증명하고 있어요.

"그 초상화가 특별히 전하의 마음에 들었습니다. 그림을 본 뒤부터 여느 때보다 더 농담을 즐기시고, 하루 종일 음악가들에게 악기를 연주하게 명령하셨을 정도입니다."

그러나 크리스티나는 왕비가 되지 못했고 신붓감을 물색하는 일은 계속되었지요. 왕의 총애를 받던 대법관 토머스 크롬웰이 독일 클레베 공국의 앤 Anne of Cleves을 신붓감으로 적극 추천합니다. 왕은 이번에도 홀바인을 독일로 보내 예비 신부의 초상화를 그리게 했어요. 문제는 여기서 시작되었어요. 홀바인이 앤의 초상화를 실물보다 훨씬 더 예쁘고 매력적으로 그린 것입니다.

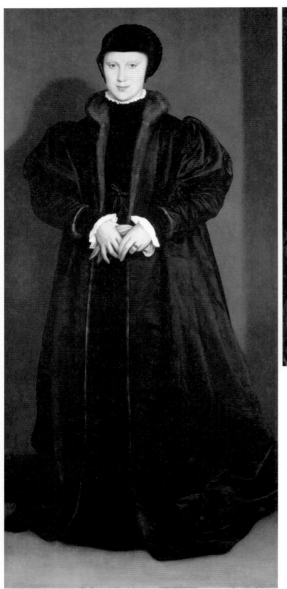

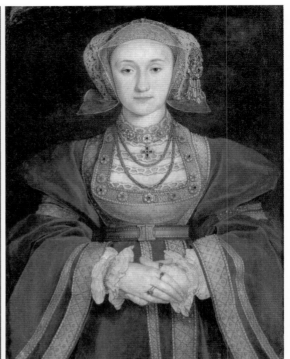

한스 홀바인, 〈클레베 공국의 앤의
초상〉, 1539년경, 양피지에 수채,
65×48cm, 파리, 루브르 미술관.

한스 홀바인, 〈밀라노 공작부인, 덴마크의
크리스티나의 초상〉, 1538년경, 나무에 유
채, 179.1×82.6cm, 런던, 내셔널 갤러리.

헨리 8세는 이 초상화를 보고 신부 후보감의 미모에 반해 결혼을 결심했지요. 혼인을 결정하는 데는 신교 국가인 독일과 우호적인 관계를 맺어 영국의 위상을 높이려는 정치적 목적도 작용했지요. 왕은 예쁜 신부를 빨리 보고 싶은 마음에 앤이 탄 배가 도착하는 영국 해안까지 친히 마중을 나갔어요. 그러나 앤의 실물이 그림보다 못생긴 것을 알고 잔뜩 화가 납니다. 신혼 첫날밤부터 신부를 구박하고 잠자리도 거부합니다. 결국에는 두 사람은 결혼 6개월 만에 갈라섭니다. 결혼을 권했던 크롬웰은 왕의 총애를 잃고 대역죄로 처형당하는 혹독한 대가를 치렀어요. 홀바인은 겨우 목숨만은 건졌지만 궁정 화가의 영예를 더는 누리지 못했지요.

이 일화는 16세기 유럽의 왕실 초상화가 왕가의 권위를 과시하는 용도 외에도 중요한 외교적 수단이자 결혼의 중매자 역할까지 했다는 사실을 알려 줍니다.

••• 홀바인의 왕가 초상화는 일본 출신의 사진 작가인 히로시 스기모토杉本博司, 1948- 에게도 영감을 주었어요. 스기모토가 헨리 8세와 제인 시모어 왕비의 밀랍인형을 흑백으로 찍은 사진(236쪽)을 보지요. 밀랍인형을 찍은 사진이라고는 도저히 믿어지지 않네요. 역사 속으로 사라진 헨리 8세와 그의 왕비들의 실물을 사진으로 찍은 것은 아닌가 하는 착각마저 드네요.

스기모토는 특이하게도 살아 있는 사람이 아니라 초상화 속 역사적 인물을 본뜬 밀랍인형을 사진으로 찍어요. 초상화처럼 보이도록 밀랍인형에 조명을 비추고 배경을 어둡게 하는 등 치밀한 준비 끝에 촬영을 합니다.

왜 실물을 복제한 초상화를 다시 복제한 밀랍인형을 사진으로 찍는 것일까요? 과거와 현재, 가상 세계와 현실 세계를 결합하기 위해서예요. 초상

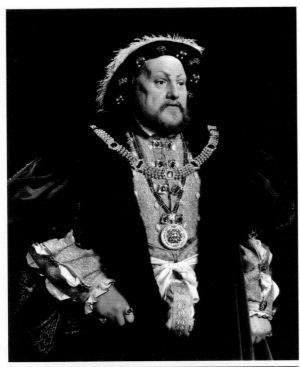

히로시 스기모토, 〈헨리 8세와 6명의
부인〉 중 〈헨리 8세〉, 1999년, 젤라틴
실버 프린트, 93.7×74.9cm. ⓒ Hiroshi
Sugimoto, courtesy Pace Gallery

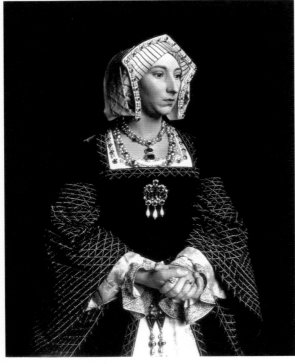

히로시 스기모토, 〈헨리 8세와 6명
의 부인〉 중 〈제인 시모어〉, 1999년,
젤라틴 실버 프린트, 93.7×74.9cm.
ⓒ Hiroshi Sugimoto, courtesy Pace
Gallery

화, 밀랍인형, 사진으로 표현된 이미지는 제작된 목적이 다르고 시간대도 달라요. 그려지고 만들어지고 찍히는 등 구현되는 방법도 각기 다릅니다.

홀바인은 살아 있는 왕과 왕비의 실물을 보고 초상화를 그렸어요. 밀랍인형 장인은 이미 존재하지 않는 초상화 속 왕과 왕비들을 실물 크기의 밀랍인형으로 똑같이 재현했어요. 스기모토는 살아 있는 사람을 촬영하듯 밀랍인형을 찍었고요. 즉 역사 속으로 사라진 왕과 왕비를 현대 사진으로 되살려 낸 것이지요.

　실물 같은 초상화는 실물 같은 밀랍인형으로 다시 태어나고, 밀랍인형은 실물 같은 사진작품으로 재창조되었네요. "인생은 짧고 예술은 영원하다"라는 명언이 실감 나지 않나요?

# 고도의 정치 선전물이 된
## 최고 권력자의 초상화

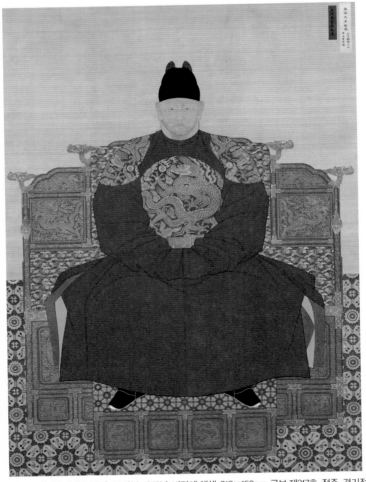

조중묵, 박기준, 〈태조 어진〉, 모사본, 1872년, 비단에 채색, 218×150cm, 국보 제317호, 전주, 경기전.

2012년 화제의 영화 〈광해, 왕이 된 남자〉에는 흥미로운 장면이 나와요. 광해군이 자신의 얼굴을 쏙 빼닮은 광대 하선과 처음으로 만나는 장면이지요. 왕은 하선의 얼굴을 뚫어지게 바라보지만 하선은 두려움에 떨면서 눈길을 피합니다.

하선이 그런 반응을 보인 것은 당연해요. 조선 시대에는 왕의 얼굴을 용안龍顔이라고 불렀어요. 왕을 물의 신인 용에 비유한 것에서도 알 수 있듯이 백성들은 임금의 얼굴을 감히 우러러볼 엄두조차 내지 못했어요. 만일 천민 하선이 임금의 얼굴을 똑바로 보았다면 불경죄로 목숨을 잃고 말았겠지요. 그런 시절에도 지엄하신 왕의 얼굴을 바라볼 수 있는 특권을 가진 사람들이 존재했어요. 바로 어진 화가입니다.

어진御眞이란 왕의 얼굴을 그린 초상화를 말해요. 조선 시대 화가들의 간절한 꿈은 어진 화가가 되는 것이었어요. 어진 화가로 선발되면 승진과 물질적인 보상, 명예도 얻는 부귀영화를 누릴 수 있었으니까요.

어진 화가는 당대 최고의 그림 실력을 가진 화가, 특히 초상화를 잘 그리는 화가 중에서 선발되었어요. 사진이 발명되기 전에 최고 권력자의 모습을 후대까지 전할 수 있는 유일한 방법이었던 왕의 초상화를 그리는 일은 단순한 그림 그리기가 아니라 국가적인 관심사였어요. 왕을 비롯한 많은 사람이 참여해 치르는 나라의 큰 행사였지요. 얼마나 중요한 일이었으면 어진 제작에 따른 모든 절차를 『어진도사도감의궤御眞圖寫都監儀軌』에서 자세하게 기록했겠어요.

••• 그럼 왕의 화가인 어진 화가의 그림 솜씨를 눈으로 직접 확인해 볼까요? 〈태조 어진〉은 조선을 건국한 태조太祖 이성계李成桂, 1335-1408의 어진입니

다. 태조는 익선관을 쓰고 양쪽 어깨와 가슴에 용 문양이 새겨진 청색 곤룡포를 입고 용 문양이 장식된 용상에 앉아 있네요. 임금의 권위를 드높이기 위해 신령스러운 용의 이미지를 빌려 온 것이지요. 태조의 곧은 자세와 매서운 눈빛은 왕의 권위를 말해 줍니다.

태조의 어진은 화가가 왕의 용안을 실제로 보고 그린 원본이 아닌 모사본입니다. 초상화 오른쪽 위에 보이는 흰 종이에 모사본이라고 적혀 있네요. 1872년에 조중묵, 박기준을 포함한 8명의 어진 화가가 원화를 베껴 그린 것입니다. 어진은 국가의 중대사였기에 한 화가가 그리지 않고 여러 화가가 협력해서 그렸지요. 그림 실력이 가장 뛰어난 화가는 용안, 나머지 화가들은 상대적으로 덜 중요한 신체나 의상, 배경, 소품 등을 각각 맡아서 그렸지요.

그런데 왜 모사본을 그렸을까요? 조선 시대에는 많은 어진이 그려졌지만 세월이 흐르면서 그림이 훼손되거나 자연 재해 등으로 사라지기도 했어요. 어진을 봉안奉安해야 할 일들도 새롭게 생겨났어요. 그럴 때면 모사 작업이 국책 사업으로 진행되었지요. 이런 정보를 바탕으로 국보 제317호인 〈태조 어진〉을 관찰하면 흥미로운 점을 발견하게 됩니다.

〈태조 어진〉은 한국형 어진의 특징을 잘 보여 주고 있어요. 왕은 정면을 바라보고 두 손을 앞으로 가지런히 모아 잡은 공수 자세를 취하고 있네요. 그리고 '털끝 하나라도 틀리면 그 사람이 아니다'라는 조선 초상화의 공식을 충실하게 따르고 있어요. 예를 들면 태조의 수염은 한 올 한 올까지도 셀 수 있을 정도로 꼼꼼하게 그려졌어요. 실물과 닮게 그리는 것에 그치지 않고 성품과 기질까지도 초상화에 담아냈네요. 태조가 무인답게 키가 크고 풍채도 좋은 카리스마 넘치는 군주였다는 사실을 알게 해 주지요.

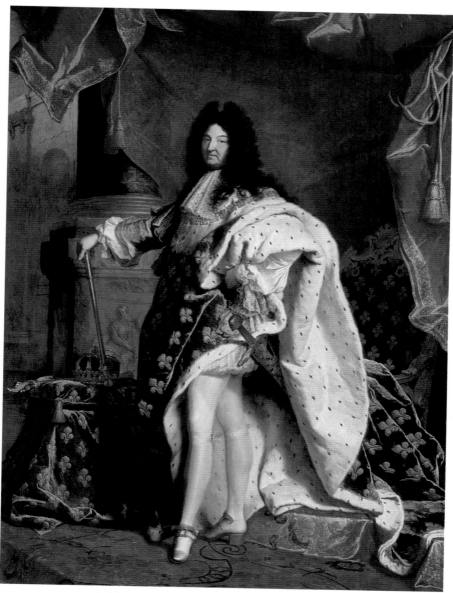

이아생트 리고, 〈루이 14세의 초상〉, 1701년, 캔버스에 유채, 277×194cm, 파리, 루브르 미술관.

••• 그럼 서양에서는 왕의 초상화가 어떻게 그려졌을까요? 태양왕으로도 불렸던 프랑스의 왕 루이 14세의 초상화(241쪽)를 살펴보지요. 유럽 최고의 인물 화가로 명성을 떨쳤던 이아생트 리고Hyacinthe Rigaud, 1659-1743가 그렸습니다. 이 그림은 왕의 막강한 권력을 선전하기 위해 그려진 연출된 초상화입니다.

의도적으로 연출했다는 증거를 찾아볼까요?

왕은 실물보다 큰 대형 캔버스에 그려졌어요. 큰 규모의 그림은 사람의 눈길을 단숨에 끄는 효과가 뛰어나기 때문에 그림의 주인공이 절대 권력자라는 점을 강조할 수 있지요.

또한 루이 14세는 부르봉 왕가를 상징하는 황금색 백합 문양이 수놓아져 있고 겉감은 벨벳, 안감은 흰 담비 털로 만든 남색 대관식 예복을 입고, 황금 왕홀을 짚은 채, 보석이 박힌 칼을 찬 모습으로 그려졌어요. 숭배의 감정을 불러일으키기 위해서지요. 붉은색 커튼 사이로 보이는 웅장한 건축물과 사치스러운 카펫도 왕의 권위를 선전하는 데 이용되었어요.

루이 14세가 유럽 왕실의 패션 리더였다는 점도 강조되었네요. 왕은 검은색 가발을 쓰고 흰색 공단 스타킹을 신은 다리를 과시하기 위해 허리에 손을 얹는 자세를 취하고 있어요. 특히 빨간색 굽에 빨간 끈이 달린 구두를 주목하세요. 루이 14세는 자신을 위해 특별히 디자인된 이 구두를 신고 국정을 수행했어요. 굽이 높은 이 구두를 신으면 왕의 키가 작다는 사실을 감출 수 있거든요.

리고는 "짐이 곧 국가다"라는 말로 유명한 루이 14세의 최강 권력을 왕의 자세와 패션, 소품을 빌려 만천하에 선전한 것이지요.

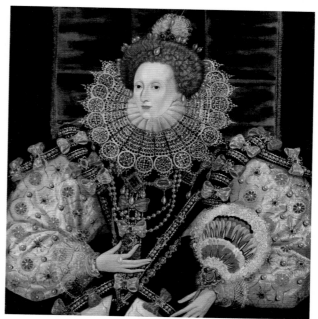

| 조지 가워, 〈엘리자베스 1세의 초상〉, 1588년경, 캔버스에 유채, 101.6×97.8cm.

••• 이번에는 조지 가워George Gower, 1540-1596가 그린 영국 여왕 엘리자베스 1세의 초상화를 살펴보지요. 엘리자베스 1세는 남자 왕을 능가하는 강력한 카리스마로 영국을 통치했던 여왕이지요. 그녀가 통치하던 시대에 영국은 황금기를 구가하게 됩니다.

여왕의 최대 업적은 섬나라에 불과한 영국이 세계 최강의 해군력을 자랑하던 에스파냐 무적함대를 격파하도록 한 것이지요. 세계의 왕, 바다의 황제로 군림하던 에스파냐 왕 펠리페 2세는 1588년, 전함과 대포로 무장한 수만 명의 군인들로 구성된 무적함대를 이끌고 잉글랜드를 침공했어요. 그런데 엘리자베스 1세는 바다 전쟁에서 기적적으로 승리했어요.

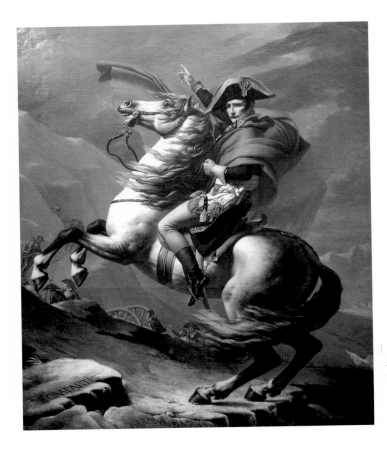

자크 루이 다비드, 〈생베르나르 고개를 넘는 나폴레옹〉, 1800년, 캔버스에 유채, 260×221cm, 뤼에유 말메종Rueil-Malmaison, 말메종 성Château de Malmaison.

이 그림은 에스파냐 무적함대를 무찌른 승전 기념 초상화이지요.

초상화에서 눈에 띄는 점은 루비, 진주, 다이아몬드로 장식된 여왕의 화려한 의상과 호화찬란한 보석 장신구입니다. 여왕은 값비싼 보석이 왕의 권위를 높이는 효과를 발휘한다는 것을 알고 이를 홍보 수단으로 활용한 것이지요.

••• 프랑스 화가 자크 루이 다비드Jacques-Louis David, 1748-1825가 알프스 산맥을

넘는 나폴레옹을 그린 〈생베르나르 고개를 넘는 나폴레옹Bonaparte franchissant le Grand-Saint-Bernard〉도 한번 보지요. 이 그림은 1800년에 나폴레옹이 북부 이탈리아를 침략하기 위해 군대를 이끌고 알프스 산맥을 넘었던 역사적인 사건을 기념하는 초상화입니다.

다비드는 나폴레옹을 전쟁의 신으로 보이도록 연출했어요. 매서운 폭풍우가 몰아치는 산언덕을 올라가면서도 병사들을 향해 힘차게 오른손을 들어 "진격!" 하고 명령하고 있거든요. 그러나 나폴레옹이 실제로 알프스 산맥을 넘었던 날은 날씨가 좋았다고 해요. 생베르나르 고개도 지나가지 않았고, 알프스 산맥을 넘을 때 말이 아니라 당나귀를 타고 있었어요.

나폴레옹은 "나의 사전에 불가능이란 단어는 없다"라는 유명한 말을 남겼어요. 다비드는 정복자 나폴레옹의 영웅적인 모습을 국민들에게 널리 홍보하기 위해 극적인 효과를 연출한 것이지요.

앞서 감상했던 동서양 왕의 초상화는 군주 초상화가 그려진 목적과 의미에 대해 알려 줍니다. 왕의 초상화는 왕권의 정통성을 보증하는 역할을 했어요. 당대 최고의 화가들에 의해 그려졌기에 예술적 가치도 높아요. 궁정 문화와 패션, 미의식을 연구하는 소중한 자료로도 활용되고 있지요.

민주주의 시대인 오늘날에는 통치자의 초상화가 신성불가침의 존재가 아닌 정치 지도자의 모습으로 그려집니다. 청와대 본관 1층 세종실 앞의 복도 벽면에는 역대 대통령들의 초상화가 걸려 있습니다. 앞으로는 과연 어떤 화가가 새롭게 선출되는 대통령의 얼굴을 그리는 영예를 안게 될지 기대됩니다.

도판
출처

# 학교에서 배웠지만 잘 몰랐던 미술

**초판 1쇄 발행일** 2013년 11월 18일
**초판 8쇄 발행일** 2024년 7월 25일

**지은이** 이명옥

**발행인** 조윤성

**편집** 강혜진 **디자인** 윤정우
**발행처** ㈜SIGONGSA **주소** 서울시 성동구 광나루로 172 린하우스 4층(우편번호 04791)
**대표전화** 02-3486-6877 **팩스(주문)** 02-585-1755
**홈페이지** www.sigongsa.com / www.sigongjunior.com

글 ⓒ 이명옥, 2013

ISBN 978-89-527-7043-1 03600